THE
HISTORY
OF ART

THE
HISTORY
OF ART

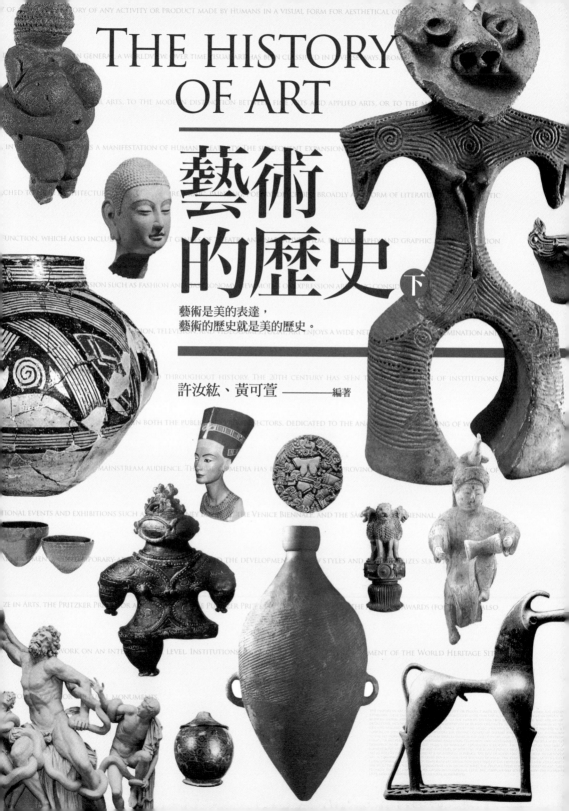

THE HISTORY OF ART

藝術的歷史 下

藝術是美的表達，
藝術的歷史就是美的歷史。

許汝紘、黃可萱 ——— 編著

目錄 Content

出版序

龍吟虎嘯·爭奇鬥豔
波瀾壯闊的藝術史詩

　　閱讀是一件愉悅的事情，尤其是閱讀歷史。

　　歷史告訴我們什麼是文明；什麼是傳承；什麼是人性的善美；什麼是人類思想的真諦；而藝術的歷史，則以具體的視覺圖像，訴說著在地球上各種文明的發展脈絡，與相互之間的影響與連結。

　　因為有了視覺的圖像，所以我們很容易掌握區域文明的發展脈絡，如果再加上空間的元素，我們便能很快跳脫只觀察斷代歷史的侷限。《藝術的歷史》最難能可貴的是，除了有具體的視覺圖像、有時間縱軸的傳承關係之外，還切入了地圖版塊中的橫軸，將歐、亞、美、非四大洲的重要藝術發展，直接展開在讀者眼前，讓縱橫交錯的文明發展，井然有序地平鋪在書頁上，讓我們直接比較、系統化連結、前後參照，於是我們更容易歸納出文明與文明之間承先啟後的發展關鍵，也更能夠打開宏偉遼闊的藝術視野與史觀。

　　於是我們恍然大悟：當義大利文藝復興運動如火如荼開展之際，中國早已經邁開大步，來到極權統治的明朝，那時國家畫院重新開張了，戴進、文徵明、仇英、唐寅、沈周……盤據在中國藝術的峰頂；而印度教與伊斯蘭教則共存於印度半島上，有著波斯、土耳其、印度圖騰的美麗建築，兼容並蓄、比鄰而處。

　　當時的日本，桃山美術正盛，濃豔華麗的茶陶、金銀細工等工藝美術，令人驚豔；南美洲印加文明的彩繪技巧、馬丘比丘城廓的雄偉堅實，璀璨的黃金面具，兀自訴說著太陽神的偉大；而非洲則有貝寧王國的青銅雕刻與浮雕，見證非洲歷史上不亞於歐亞各洲繁榮、興盛的文化風貌。

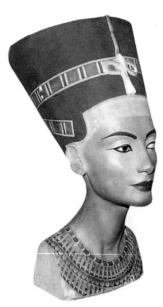

　　在沒有網絡，沒有飛機與輪船的年代，海水雖然隔絕了歐、亞、美、非等廣袤的陸地，但不同種族的先民們卻依然在波瀾壯闊的歷史長河中，各自在自己的土地上演繹出繁花似錦、爭奇鬥豔的藝術之花，宛若疊翠巒峰中此起彼落的龍吟虎嘯。

　　隨著時光與科技的更迭與演進，藝術的創作開始相互欣賞、借箭、撞擊、融合、汲取不同養分，形成席捲全球的藝術風潮，更大的豐富了我們的精神生活。《藝術的歷

史》篇篇精彩絕倫，處處撼動人心，值得讀者們細細的品嚐、慢慢的比較、深深地咀嚼。

　　藝術書系的出版，一直以來都是我們重要的出版方針。創業至今，我們一直堅持著邀請讀者，用眼睛欣賞高品質的美的閱讀元素；用耳朵聆聽美好的樂章；並且用心思索這些人類的經典作品背後，深刻而感人的創作故事。當藝術書系的出版達到一定的數量之後，我們也覺得應該要用心為讀者出版一部，分析精闢、脈絡清楚、容易閱讀的藝術史。為您清楚歸納藝術歷史中，重要的轉折與發展面貌，更重要的是，讓讀者可以思索、比較、連結羅布在地球上，各種各樣的精彩藝術與視覺圖騰。

　　生活當中不能缺少許多美好的事物，包括了音樂、藝術、文學、生活美學與環境關懷，它們之間息息相關，交錯發展，藉著閱讀、傾聽、經驗交換、用心思索，形成大家堅持、信守的文化風格。由衷的感謝您不吝伸出的溝通與友誼的雙手，那是我們長期以來最大的支持與鼓勵，更是我們向前邁進的最大動力。

　　本書 特別感謝 上海震旦博物館 提供多幅珍貴館藏圖片，謹此致謝。

<div style="text-align:right">

華滋出版 總編輯

許汝紘

</div>

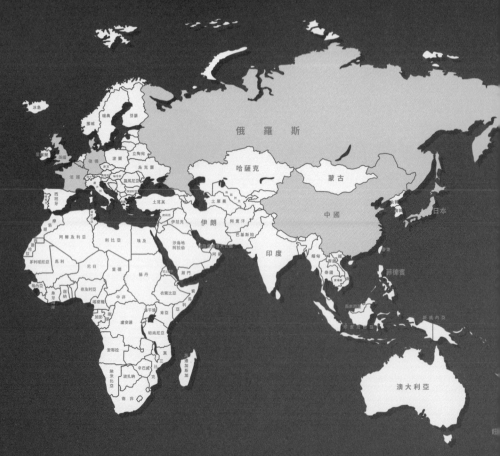

CHAPTER 7

嶄新的突破：

19 世紀的藝術

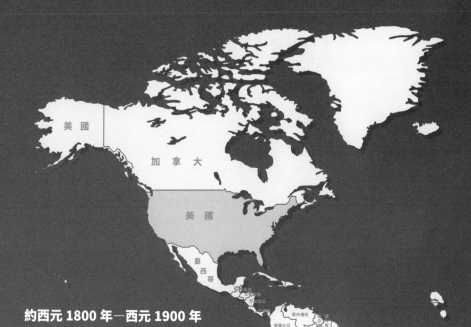

約西元 1800 年—西元 1900 年

工業革命在 19 世紀為人類的歷史掀起
了驚滔駭浪，加速了社會運作的腳步，
同時鞭策著所有文明，展開了翻天覆地的
變革。文學、藝術、建築、音樂、哲學、
科學⋯⋯都以加速度的方式大步邁進。藝
術思潮的更迭頻率以史無前例速度，超越
了藝術史上的任何一個時期，震撼了人類
的感官與心靈。

在歐洲，傳統與創新的藝術思維相互拉扯、
碰撞，揮別了過往的所有制約而百花齊放；在亞洲，幾乎無一倖免的遭
受「西化」的重度洗禮，中國積弱不堪的國勢，讓傳統藝術的創作停滯
不前，但日本則在明治維新的大刀闊斧中，產生了新的契機與鮮明特色。

19 世紀的歐洲藝術

法國

▼ 薩比諾女人出面調停
大衛 油畫 1799 年

這幅畫作場面宏大、氣勢磅礡。大衛依照古希臘的繪畫手法，用裸體來反襯手持武器的戰士們的英武與神勇。他們身後的刀光劍影和紛亂的人群，都在清楚的告訴觀者：戰爭已經開始了。戰爭是長久以來人類的一大創傷，大衛用矛盾又激昂的畫面向人們展示出他追求和平的熱情。

19 世紀，法國依舊是歐洲的藝術中心。除此之外，法國還成為民主革命的搖籃。科學的飛速進步使人們既渴望發明和創新，又不斷地產生厭倦，這樣的集體情緒，造成美學品味上的巨大差異。隨著革命形勢的起落和文藝思潮的變化，繪畫佔據著法國藝術壓倒性的優勢，出現很多不同風格與流派的作品，包括：新古

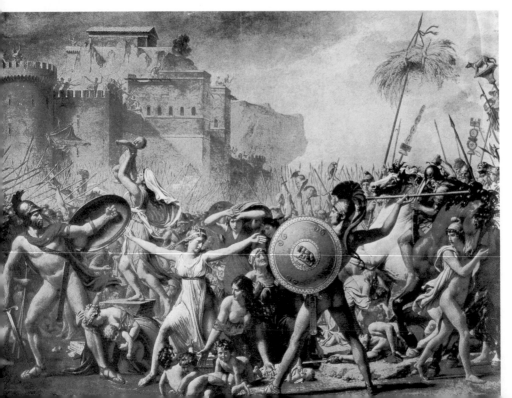

典主義、浪漫主義、現實主義、象徵主義、印象主義，直至最後影響深廣的後期印象主義，這些藝術流派透過其作品和理論，深深地影響了整個西方世界。

新古典主義

隨著法國大革命的到來，追求共和制的資產階級，尊古羅馬的美學傳統為典範，人們的愛好逐漸從柔美轉向堅強。龐貝城的出土更激起人們對古代傳統的狂熱，英雄題材的繪畫受到大眾青睞，新古典主義因此應運而生。新古典主義不同於 17 世紀的古典主義，它排除抽象、脫離現實、缺乏內涵的藝術形象，大力強調復古，特別推崇莊嚴、肅穆、優美和典雅的古希臘羅馬藝術。此外，還極力反對巴洛克和洛可可藝術風格。新古典主義以古代的審美為典範，從現實生活中汲取養分，尊重自然、追求真實，偏愛古代景物，表現出對古代文明的嚮往和懷舊的思維。

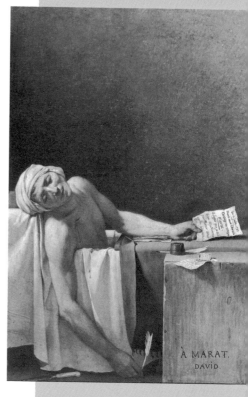

▲ 馬拉之死 大衛 油畫 1793 年

大衛的《馬拉之死》，因馬拉的特殊身分和簡潔有力的手法而為人們所熟知。這個時期的新古典主義繪畫，是以文藝復興時期的美學作為創作的指導思想，強調理性而忽略感性。新古典主義崇尚古風、理性和自然，其特徵是選擇嚴肅的題材，強調素描而忽視色彩，對後來的現實主義繪畫有一定的影響。

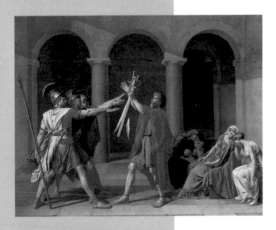

▲ 荷瑞希兄弟之誓
大衛 油畫 1784 年
這幅畫以強烈的色彩和雕塑般的造型，刻畫了荷瑞希父子的英雄氣概。畫面記載的是，荷瑞希三兄弟在年老的父親面前，宣誓效忠祖國的莊嚴場景。

　　大　衛（Louis David，1748 ～ 1825 年）是新古典主義的領袖之一。他的三幅歌頌古代英雄的力作《荷瑞希艾兄弟之誓》、《蘇格拉底之死》、《運送布魯特斯兒子屍體的軍士們》，無疑是對新古典主義繪畫的發展，有著推波助瀾的作用。他的作品表現出單純、高貴的美感，捨棄了枝微末節。為了要突出繪畫中人物的形象，大衛削弱了繪畫中的色彩因素，這使他的畫面看起來如同彩繪浮雕一般堅硬，具有紀念碑式的視覺效果。同時，他還有意識地

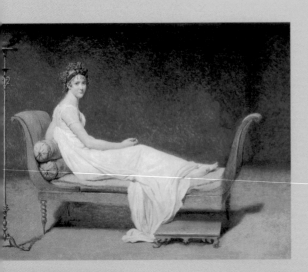

◀雷卡米埃夫人 大衛 油畫 1800 年
大衛的肖像畫簡明俐落，這種不加修飾的極度簡潔，正顯示出大衛的才華。這幅《雷卡米埃夫人》是新古典主義的魅力典範。雷卡米埃夫人身著羅馬式長袍，靠臥在羅馬式臥榻上，夫人白色長袍垂搭在靠榻前，色彩與形體十分和諧，整個畫面呈現出古樸的典雅氛圍。

消弭了畫面的縱深空間，突出人物，使得畫中的人物，如同在一個精心設計的舞臺上表演的演員，他的作品：《馬拉之死》、《薩比諾女人出面調停》，就是最好的例子。而大衛還是一位傑出的肖像畫家，他的代表作有：《南特伯爵》、《雷卡米埃夫人》、《佩科爾夫人像》等。

　　1814 年拿破崙退位，大衛也結束了他的宮廷畫家的生涯。他在取得輝煌的藝術成就的同時，也培養了許多傑出的學生，其中包括：席拉爾、安格爾等人。他們都在自己的藝術道路上奪得了輝煌的成就與讚譽，為新古典主義藝術開拓了一片嶄新的領域。

　　席拉爾（Francois Gerard，1770 ～ 1837 年）以《奧斯特里茨村之戰》與《亨利四世進入巴黎》這兩幅畫，受到皇家藝術學院的讚賞，爾後成為宮廷的首席畫家和藝術院的院士。他在藝術上受益於大衛嚴格的古典技法訓練，畫風十分細

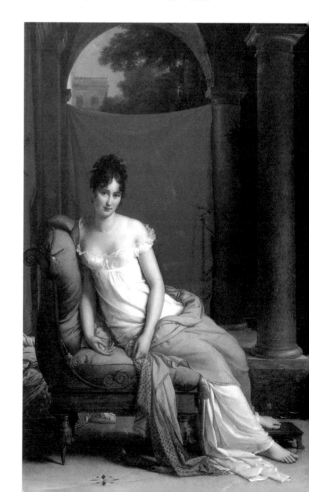

▼ 雷卡米埃夫人
席拉爾 油畫 1802 年

新古典主義是相對於 17 世紀的古典主義而得名。此畫是古典和現實手法的結合，以古典主義的表現手法顯示出女主角高貴、優雅的貴族美，同時又兼具生動、自然。

膩、穩健，並擅長以微妙的色調來表現人體之美。席拉爾以獨具特色的肖像畫和歷史畫，贏得了法國王公貴族的稱讚。《畫家伊薩貝與其女兒》、《雷卡米埃夫人》、《丘比特與普塞克》等，都是他的精彩之作。

到了19世紀20年代，法國的畫壇掀起了浪漫主義的思潮，新古典主義被視為是保守的象徵。安格爾（Jean Auguste Dominique Ingres，1780～1867年）則是此時新古典主義的代表人物。他重視歷史題材的繪畫，但創作的歷史畫並不多，成就也不大。安格爾的藝術成就都集中在肖像畫和女體畫。《貝爾坦像》是安格爾肖像畫的代表作；素描肖像《音樂家帕格尼尼》的線條準確流暢，人物表情生動，神形兼備，充分表現了人物的內心活動。

安格爾自始至終地追求著一種永恆、單純的美，強調素描關係和形體結構，他的作品色彩柔和、筆法細膩、技藝精湛，特別重視線條的表現，安格爾認為最美的線是曲線，最

▼ 泉 安格爾 油畫 1856 年

新古典主義從大衛到安格爾是個重要的轉折，從描繪與時代相關的事件轉向脫離現實的神話和純藝術的範疇，形式上也由嚴格走向了帶有華麗東方色彩的古典主義。在《泉》中，安格爾把他心中長期積累的古典美與寫實美完整的結合起來。《泉》中少女的形體遵循著古希臘原則，但更加精緻絕妙。

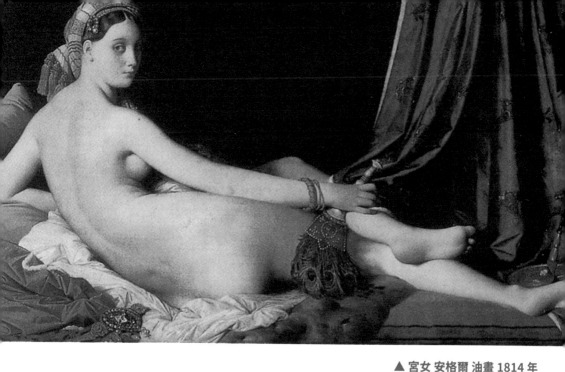

完美的圖形是圓形，曲線和圓形能讓畫面產生令人驚嘆的優雅效果。《泉》是安格爾女體畫中最傑出的一幅，也是他藝術技巧和古典主義美學觀點的最高展現。另外，安格爾的作品：《浴女》，華麗莊嚴，曲線和形體有如音樂中的節奏與韻律，奏出完美的和聲。

▲ 宮女 安格爾 油畫 1814 年

安格爾筆下的女人細膩真實、豔麗無比。該作品人物體態光滑柔美，變形的軀體增強了體態的嫵媚感，色彩的搭配顯得平和穩定、獨具匠心。

▶ 皇帝寶座上的拿破崙 安格爾 油畫 1806 年

坐在半圓形寶座上的拿破崙，右手拿著象徵權力的權柄，左手持著查理五世的權杖──「正義之手」，以及查理曼大帝的寶劍。身披大紅色天鵝絨、貂皮襯裡、鑲綴金邊的拖地斗篷的拿破崙，緊抿雙唇、目光如炬。安格爾將那破崙無比強大的權利與皇家氣派，描繪得栩栩如生，望之令人生畏。

同時，安格爾也精於觀察，他對於形體的追求雖多以現實為基礎，但這並不妨礙他去運用誇張的手法。作品《宮女》透過拉長人體來加強線條的流動感，並且彰顯出異國情調，這方面的代表作還有《土耳其浴》。

普呂東（Pierre Paul Prudhon，1758～1823 年）是和大衛同一時期的新古典主義畫家。他的作品沒有大衛的氣魄宏大，而是善於運用逆光、側光來作畫，創造出朦朧的意境之美，他的畫風優雅、柔和、抒情，既有古典主義的特色又有浪漫主義的氣息，被譽為是新古典主義質樸幽雅的典範。普呂東的代表作有：《正義和復仇女神追趕兇手》、《約瑟芬皇后》、《西風神捲走普塞克》等。

▼ 土耳其浴 安格爾 油畫 1862 年

安格爾曾經從義大利文藝復興得到啟示，又從拉斐爾的作品找到了他所追尋的自然古典之美。他把抽象的古典美與具體的寫實性巧妙地結合在一起，匠心獨具地表現出女性形體的美和純潔，奠定了法國 19 世紀中期新學院派的基礎。《土耳其浴》是描繪女體的上乘佳作，畫面具有濃濃的東方情調和異國風味。

　　提到新古典主義，自然不能忽略雷諾茲的學生蓋蘭（Pierre-Narcisse Guerin，1774～1833年），他是新古典主義的著名畫家，而且浪漫主義的許多名家也都出自他的門下，例如：傑利訶、德拉克洛瓦。

　　而在建築方面，則流行起摹仿古希臘羅馬神廟的風潮，代表建築有巴黎的巴特朗教堂以及凱旋門。凱旋門又稱英雄凱旋門，它是摹仿羅馬人的凱旋門而興建的，石質建築體上佈滿了精美的雕刻，位於巴黎戴高樂廣場的中央，香榭麗舍大街的西端。是拿破崙為了紀念1805年打敗俄奧聯軍，獲得勝利，於1806年下令修建的。拿破崙被推翻之後，凱旋門的工程中途被停止下來，到了波旁王朝被推翻之後才又重新復工，直到1836年終於全部完成，是巴黎有世法國的標誌性建築。

▼ 正義和復仇女神追趕兇手
普呂東 油畫 1808 年

普呂東在藝術上受文藝復興諸名家，特別是達文西和科雷喬的影響，作品追求古典美，富於感情色彩，被譽為是質樸幽雅的典範。他 50 歲時創作的《正義和復仇女神追趕兇手》，讓最反對他的人都不能不承認他是無可比擬的大師，唯一的指責是：他把兇手畫得太面目可憎了。

▼ 梅杜薩之筏
傑利訶 油畫 1819 年

傑利訶的這幅畫，描繪了
1816 年震驚法國的一宗
悲慘事件：法國梅杜薩號
軍艦在海上失事的情節。
1819 年，這幅畫以《海上
失事》為題，參加了沙龍
展，揭露了政府極度想要
隱瞞的事件，因此遭到強
烈的攻擊。《梅杜薩之筏》
的構圖是穩定的金字塔
形，把在驚濤駭浪中漂流
的苦難表達得淋漓盡致。
當這幅巨作被視為是浪漫
主義的偉大宣言。

浪漫主義

18 世紀末到 19 世紀初期，法國古典主義
繪畫幾乎壟斷了整個畫壇，這種摹仿古代作
品，崇尚理性，嚴守成規，為宮廷服務的繪
畫，逐漸成為因循守舊的學院派繪畫藝術。浪
漫主義是在具有啟蒙思想的藝術家，與古典主
義保守派的論爭之中興起的，頓時成為法國波
旁王朝（1589 ～ 1848 年）復辟時期的重要藝
術流派。

在藝術上，浪漫主義主張個性解放，崇
尚想像，歌頌自然，重視色彩與想像力，反
對單純取法古典範例，也反對清晰的輪廓線

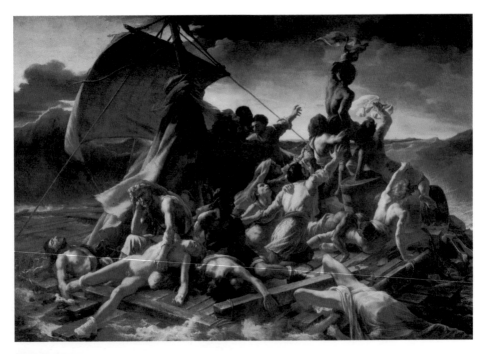

以及刻意安排的構圖。法國浪漫主義繪畫的奠基人是傑利訶（Théodore Géricault，1791 ～ 1824 年）。他在 28 歲創作的《梅杜薩之筏》，取材自當時一起嚴重的海難事件，引起極大的轟動。畫面上氣勢恢弘，人物的塑造堅實有力，明暗對比十分強烈，色調森嚴，顯示出這個悲劇事件的緊張氣氛和震撼人心的力量。同時通過金字塔形的構圖，把人們的感情從死亡、絕望一步步昇華到希望得救的激情上，激起觀畫者的種種聯想。這幅作品衝破了古典傳統的束縛，有公開批判古典主義的意味，被視為是浪漫主義的偉大宣言。

　　德拉克洛瓦（Eugène Delacroix，1798 ～ 1863 年）繼傑利訶之後，成為浪漫主義最重要的畫家。他以動態對抗靜止、以粗獷對抗極端工整、以強烈的主觀對抗過分的客觀、以「光和色」去對抗素描。德拉克洛瓦深受提香、哥雅、華鐸、魯本斯等前輩的影響，極其重視色彩的作用，

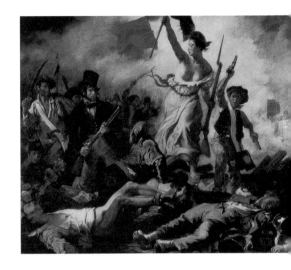

▲ **自由引導人民**
德拉克洛瓦 1830 年 油畫

德拉克洛瓦是法國最典型的浪漫主義藝術家。他嚮往的是自由、平等，同情被壓迫的民族，熱烈歌頌人民爭取自由的奮鬥過程。《自由引導人民》是他一生中唯一以法國真實事件為題材的作品。畫面具有現實主義與浪漫主義結合的特色，奔放的熱情、大膽的想像、寓意的手法、豐富的光影效應與動態的構圖統合在一起。國旗的紅、藍、白色被巧妙地或顯或隱地在畫面中呈現，成為交織著浪漫主義和現實主義精神的高昂激越的戰鬥進行曲。

他相信繪畫中的色彩和激情，比素描和理性更加重要，並發現了色彩的中間色調和補色原理。

《但丁之舟》是德拉克洛瓦創作的首件浪漫主義的作品，畫面的色調陰暗，給人一種緊張恐怖的感覺。此後他創作的《希阿島的屠殺》，象徵著浪漫主義鼎盛時期的到來。畫面以奔放不羈的筆觸和豔麗的色彩，重現了 1822 年土耳其侵略者在希阿島殘殺希臘人民的真實史實。而反映 1830 年革命的《自由引導人民》則是德拉克洛瓦最具有浪漫主義色彩的作品之一。強烈的光影所形成的戲劇效果，豐富而

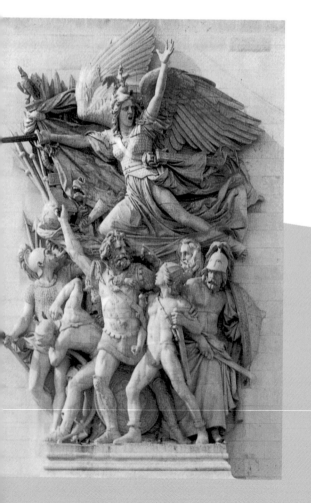

◀ **馬賽曲 盧德 浮雕 1833 ～ 1836 年**
盧德是法國浪漫主義雕塑家，與 19 世紀法國最傑出的雕塑大師羅丹、馬約爾等人齊名。1792 年法國人民奮起抵抗奧國侵略，馬賽人高唱馬賽曲挺進巴黎保衛首都，它後來被定為法國國歌。盧德根據這首歌的主題，創作了這組安置在巴黎凱旋門上的群像高浮雕《馬賽曲》，成為法國革命不朽的紀念碑。

熾烈的色彩，充滿著動力的構圖，形成了強烈、緊張、激昂的氣氛，讓這幅作品充滿激動人心的力量。

浪漫主義似乎更適合用最自由的繪畫技巧來表現情節。不過，雕塑界也產生了富於浪漫主義色彩的作品，以盧德及其弟子卡爾波為代表名家。盧德（Francois Rude，1784～1855年）的作品充滿了激情與力量，具有濃烈的革命氣息。他最著名的浮雕：《馬賽曲》，盧德採用了古典主義的嚴謹形式，並賦予浪漫主義的熱情，這座浮雕由上下二組人物組成了金字塔形，體現了堅不可摧的團結力量感，盧德的雕刻技法細膩精緻，完美統一了古典主義與浪漫主義的精髓。卡爾波（Carpeaux，1827～1875年）的代表作品──為巴黎歌劇院製作的《舞蹈》，刻畫了一群裸體的少男少女跳舞的場面，展現出熱烈的音樂氣氛。用裸體藝術來展示生活，是當時雕塑藝術流行的一種手段，但這樣狂熱地展示生活中的裸體形象，則受到了輿論的大力抨擊。

▲ **舞蹈 卡爾波 浮雕 1869 年**
《舞蹈》是卡爾波為巴黎歌劇院作的裝飾性雕塑，點亮了熱烈的音樂氣氛。其裸體的人物雕像在當時受到人們的強烈指責，但後來卻成為巴黎歌劇院的象徵。

現實主義

當新古典主義和浪漫主義興盛的同時，一種新的藝術思潮在法國悄然興起，這就是現實主義藝術。現實主義畫家重視的是真實，他們厭惡虛假造作的官方藝術，以自己的創作風格作為反抗。庫爾貝（Gustave Courbet，1819～1877年）是19世紀法國現實主義畫派的主要代表畫家。他主張表現現實，反對因襲模仿。庫爾貝的作品：《採

▼ **畫室裡的畫家**
庫爾貝 油畫 1855年

這幅作品是庫爾貝脫離浪漫主義走向寫實主義的代表作，從畫面中那位與真人大小一樣的裸體模特兒身上，可以明顯看出庫爾貝的轉變。畫面中的庫爾貝正在畫著佛朗科‧孔達多的風景，畫面右邊聚集了當時的作家、評論家、詩人、藝術家們以及業餘人士，表示他們正在共同加入寫實主義的行列，有著宣示的意味。

石工人》摒棄了沙龍藝術的傳統，採用紀念碑式的構圖，真實地描繪了人民苦難的生活。他的代表作還包括：《畫室裡的畫家》、《奧南的葬禮》、《雷雨後的峭壁》等。

巴比松畫派是 19 世紀法國現實主義的重要畫派，這個派畫家不屑於參與畫壇上古典主義與浪漫主義的爭論，主張直接到大自然中去描繪豐富多彩的風景。他們陸陸續續來到巴黎郊區的楓丹白露森林附近的巴比松村寫生，終生追求描繪自然的豐富奇偉與優美秀麗和內在生命。他們

▲ 採石工人
庫爾貝 油畫 1849 年
《採石工人》是以工人為對象，雖然這是一福客觀描寫的作品，但在主題選擇上仍然和傾向於同情工人、農民的寫實主義大方向一致。因此，庫爾貝以堅實的手法畫出了採石工人如雕塑般的立體感。

▶ 陽光下的橡樹
盧梭 油畫 1852 年
盧梭認為，光的表現非常重要，這幅畫作描繪的是夏天的光，光線穿過樹葉照到景物上，呈現出不同色調的綠色效果。

▲ 楓丹白露森林的出口
盧梭 油畫 1848～1850 年

巴比松是位於法國巴黎南部的一個小村子，在著名的楓丹白露森林的入口，以風景優美著稱，盧梭於 1848 年移居至此。這幅畫使觀者彷彿「置身於森林之中」，並突出表現了廣闊的空間。森林的「拱門」與開闊的遠景相結合，使人感到大自然的莊嚴和偉大。

的創作經驗，特別是對風景寫生，以求獲得真實新鮮的感受，和使畫面色調突出的藝術主張，啟發了歐美的風景畫家們，包括印象主義畫家在內。主要的代表畫家包括：盧梭、杜比尼、特羅容和狄亞茲等人。

盧　梭（Theodore Rousseau，1812～1867 年）被認為是巴比松畫派中最光輝的代表。他認真研究分析大自然的真正形態，用闊大的筆觸和厚塗的色彩，描繪著大自然的面貌以及它的種種細節、空氣、光線等。盧梭的作品具有一種靜態的紀念性效果，顯得莊嚴有力，他的代表作有：

▶ 去耕作的牛群 特羅容 油畫

《去耕作的牛群》是特羅容最著名的作品，畫中牛群走過揚起的塵土、還沒有散盡的晨霧在陽光中融合，襯托著牛群的身影，霞光照耀的大地親切而溫和。這是農村中常見的清晨上工的景象，從畫面，我們似乎可以聽到牛群雜亂的踏蹄聲、呼喘聲和農夫的吆喝聲。整個畫面樸素而單純，除了遠處隱約地有幾棵樹和另一群牛群之外，幾乎沒有別的陪襯。

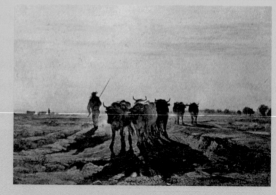

《陽光下的橡樹》、《楓丹白露森林的出口》。

　　杜比尼（Charles-François Daubigny，1817～
1878年）的畫法比盧梭要輕快得多，也更加注重
光影效果，是巴比松畫派中最接近印象主義的一
位。印象派畫家莫內曾經深受他的啟發，而他也
盡力支持過印象主義者的探索。特羅容（Troyon，
1810～1865年）則更傾向於對具體場景的描繪。
其代表作品有：《去耕作的牛群》、《駕車的人》、
《趕集》等。

　　而畫家柯洛、米勒則因為經常住在楓丹白露森

▼ 豐收
杜比尼 油畫 1851 年
這是杜比尼第一幅成
功的現實主義油畫，
這時他已經擺脫了古
典主義風景畫的虛
構手法，不再畫過去
的那種嚴峻的山岩和
漂亮的裝飾化樹木，
而選取鄉村的普通景
色，且畫得十分逼真。

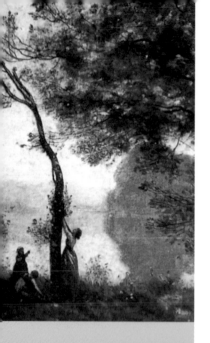

林，而與巴比松畫派的畫家交往甚密，並給該畫派重要的影響，因此，也有些藝術史學家將他們二人歸入巴比松畫派的行列之中。與庫爾貝堅實有力的畫風不同，柯洛（Jean Baptiste Camille Corot，1796 ～ 1875 年）的藝術手法輕快自然，具有恬淡的抒情氣息。他的代表作：《蒙特楓丹的回憶》，仍然帶著古典主義的意蘊，如黃金律般的構圖和平衡下，更多的是畫家真實情感的表達。他的繪畫虛實中層次豐富，色調輕柔，喜歡使用暖色調來鋪染畫面，更

▶ 晚禱 米勒
油畫 1857 ～ 1859 年

這幅《晚禱》亦稱《晚鐘》，描繪的是佇立在夕陽下的農夫與妻子低頭默禱的瞬間。米勒曾經說：「孩童時代我在田裡工作，每到黃昏聽到教堂的鐘聲，祖母便會叫我停止工作，脫帽為可憐的死者作虔誠的祈禱。」畫面中夕陽餘暉下低頭祈禱的農人夫婦，遠方聳立在地平線上的教堂傳來莊嚴的鐘聲，昏暗的田野，一切歸於平靜安詳，沒有煩躁與怨尤。祈禱中的農家夫婦衣著簡樸，姿態肅穆，展現出米勒對大地的深愛與對農民深厚的情感。

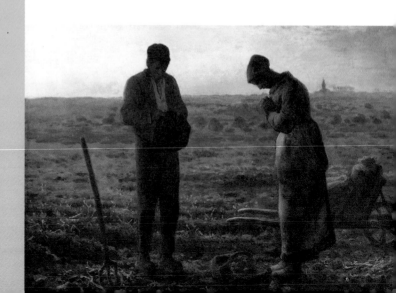

愛用銀灰色和褐色調色彩，使作品更具有寧靜感，能使燦爛的陽光和彌漫的雲霧更加具有朦朧的詩意。

　　米勒（Jean-François Millet，1814～1875年）的創作題材大都是以農民為主角，他的代表作品有：《拾穗》、《簸穀者》、《牧羊女》、《晚禱》。米勒的繪畫具有質樸無華的特色，蘊涵著真正的美和詩意。米勒雖然被稱為「巴比松七星」之一，但嚴格來說，他是一位具有個人風格的現實主義大師，與庫爾貝、杜米埃算是法國19世紀現實主義畫派的三個代表人物。

　　杜米埃（Honoré Daumier，1808～1879年）一生當中以各種形式畫了大量的政治諷刺畫。與庫爾貝一樣，他也堅信藝術和藝術家應當立足於現實。但與

▼ 拾穗 米勒
油畫 1857 年
《拾穗》是米勒最重要的代表作，這是一幅十分真實的，又給人豐富聯想的農村生活圖畫。雖然所畫的內容通俗易懂，簡明單純，但是寓意深長，發人深思，這也是米勒藝術的重要特色。

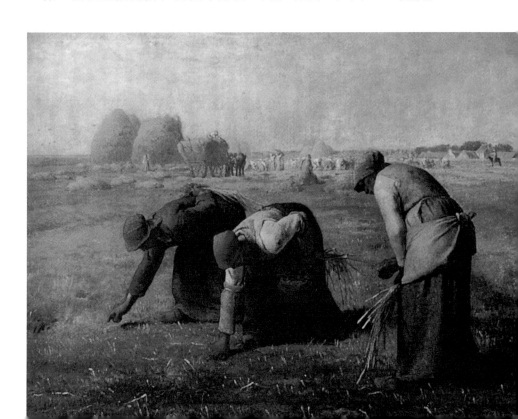

庫爾貝不同的是，他的造型語言更加具有主觀的色彩。他運用現實主義和浪漫主義相結合的藝術語言，塑造自己獨特的藝術形象。他的代表作品有：《立法肚子》、《三等車廂》、《寬恕》、《唐吉訶德》等。

被公認為是 19 和 20 世紀初最偉大的現實主義雕刻家羅丹（Auguste Rodin，1840 ～ 1917 年），是 19 世紀法國最具影響力的雕塑家，同時也是西方雕塑史劃時代的偉大人物。羅丹善於吸收一切優良的藝術傳統，對於古希臘雕塑的優美生動線條及對比的精湛手法，研究得非常深刻。

羅丹的作品架構了西方近代雕塑與現代雕塑之間的橋梁。

與鑿掉石塊上的多餘部分、從中釋放出人體的米開朗基羅不同，羅丹主要是以堆砌的方式從事創作，這使他更能自由地傳達種種感覺和激情，從而賦予雕塑作品更加生動的效果。同時

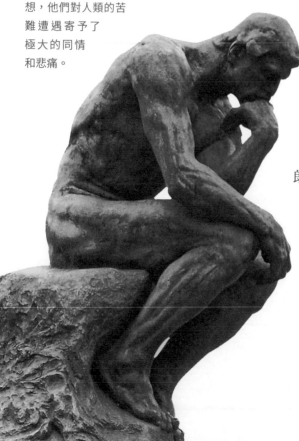

▼ 沉思者
羅丹 青銅雕塑 1880 年
在這件作品中，雕刻家一方面採用了現實主義的精確手法，同時表達了與詩人但丁一致的人文主義思想，他們對人類的苦難遭遇寄予了極大的同情和悲痛。

在創作過程中，羅丹力求捕捉住最關鍵的東西，而不追求讓作品能面面俱到。正如同他的創作始終圍繞著人而展開，卻不把精神集中在人的形體上，而是更加關心人的心靈、感情、命運和力量。《沉思者》、《加萊義民》、《吻》以及《巴爾扎克》都充分體現出上述的特點。在表現偉大的法國作家巴爾扎克時，他不雕琢細節，而是力求展現這位天才的精神與氣質。《青銅時代》、《地獄之門》也都是羅丹最具代表性的作品。

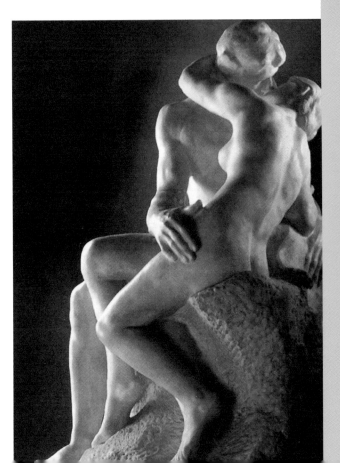

◀ 吻 羅丹
大理石 1882 年
《吻》取材於義大利詩人但丁《神曲》裡所描寫的愛情悲劇。羅丹塑造了保羅（Paolo）和法蘭西絲卡（Francesca）兩個不顧世俗的情侶，在幽會中熱烈接吻的瞬間，這對情侶在接吻的時候，被突然出現的法蘭西絲卡的丈夫殺死了，他們被罰在地獄裡遊蕩。在這座充滿熾烈愛欲的作品中，細膩的肌體和起伏的姿態，展現出極為生動的光影效果。而流暢光滑的造型、充滿活力的構圖以及迷人的主題，使得《吻》立刻獲得了成功。

印象主義

19世紀70年代印象主義崛起，是法國藝術史的轉捩點。它是19世紀歐洲藝術發展的重要流派，也是現實主義藝術向現代藝術過渡的重要階段。印象派在藝術精神上與古典傳統繪畫相對立，讓藝術作品進一步擺脫了對歷史、神話、宗教等題材的過度依賴，他們提出應該自然而隨意地來表現生活與客觀的物象。為了生動再現日常生活景象和自然風光，印象主義畫家大膽拋棄了長期以來的創作觀念和模式，直接到戶外去寫生，強調要創造新時代的藝術

▼ 奧林匹亞
馬奈 油畫 1863 年

馬奈帶動了一代青年畫家在19世紀70年代的大膽實驗，使古老的歐洲繪畫面目一新，並繼續向著現代繪畫演進。此畫中的裸女奧林匹亞是著名的妓女，她竟以大膽的眼神直視著觀眾，在展出當時引起軒然大波。

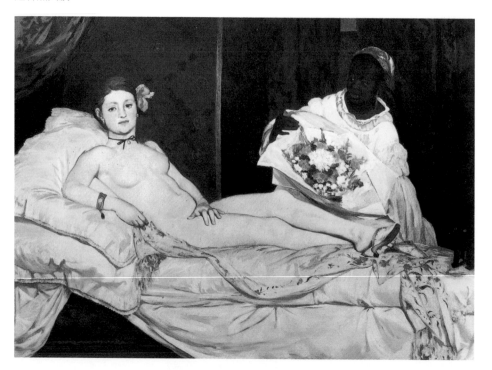

形態，描繪大自然中千變萬化的光線和色彩。他們想要描繪的是瞬間的印象，注重的是繪畫語言本身的價值。

馬　奈（Édouard Manet，1832 ～ 1883 年）被公認是印象主義畫派的精神領袖和創始人，但他卻從來沒有參加過印象派的展覽。馬奈並不想推翻舊的繪畫傳統，創立新的藝術形式的目的，只是想畫出自己的風格特色，但他對於色彩和外界光線的探索研究，使他無意中成了印象主義的先驅。馬奈的畫風乍看之下應該屬於古典的寫實主義畫風，在他筆下的人物細節都相當具有真實感。但馬奈之所以也被歸為印象派畫家的原因，在於他所畫的主題，顛覆了寫實主義畫派的保守思維。他認為要畫戰爭場面，就要畫衝突性高的，被處決的場景；要畫野餐出遊，就畫爭議性高的對比情節，讓裸女自然地坐在穿西服的紳士當中。馬奈很明顯的表現出，印象派並不僅僅是靠繪畫技巧而與眾不同，印象

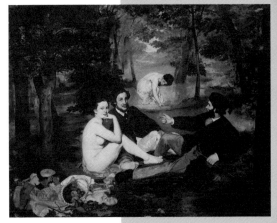

▲ 草地上的午餐
馬奈 油畫 1863 年

印象主義是現代繪畫的起點。它完成了繪畫中色彩造型的變革，將光與色的科學觀念引入到繪畫當中，革新了傳統的用色概念，創立了以光源色和環境色為核心的現代寫實色彩學。《草地上的午餐》對外光出現在深色背景下作了新的嘗試，因此，此畫在藝術技巧和歷史意義上都是一個里程碑。

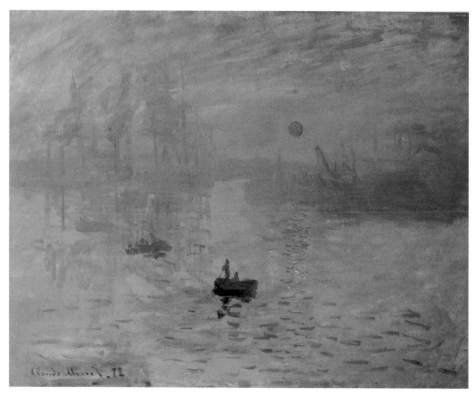

▲ 日出・印象
莫內 油畫 1872 年

《日出・印象》描繪的是勒阿弗爾港一個多霧的早晨，晨曦籠罩下的海水呈現出橙黃色或淡紫色，天空被各種色塊所渲染，呈現出強烈的大氣反光所形成的表面色彩。這種對繪畫語言本身的探索為後世的許多畫家所接受，從而形成了以印象派為起源的大潮流，藝術因而踏上了現代的新旅程。

派的創作主題與概念也可以重新被思考。馬奈的代表作品有：《奧林匹亞》、《草地上的午餐》、《在船上作畫的莫內》、《福里・白熱爾酒吧》等。

莫內（Oscar-Claude Monet，1840 ～ 1926 年）是印象派最典型的畫家，印象主義的名稱就是由他的代表作：《日出・印象》而來的。他對光線與光影的專注與研究，遠遠超越物體的形象，因此經常使畫布上的物體

消失在光影之中，這種改變讓世人重新體悟到
光與大自然的結構。他最重要的風格是改變了
陰影和輪廓線的畫法，在其畫作中沒有非常明
確的陰影，亦無突顯或平塗式的輪廓線。畫面
散發出光線、色彩、運動和充沛的活力，他對
於色彩的運用相當細膩，曾長期探索、實驗色
彩與光影的完美表達，他經常在不同的時間和
光線下，對同一個對象創作多幅作品，從自然
的光影變幻中抒發瞬間的感覺。莫內的作品：
《草垛》、《睡蓮》都充分表現出這個藝術特點。
與其他印象派畫家一樣，莫內對以日本浮世繪
為代表的東方藝術頗感興趣，他也創作了帶有
東方情趣的作品，例如：
《穿日本和服的少女》。

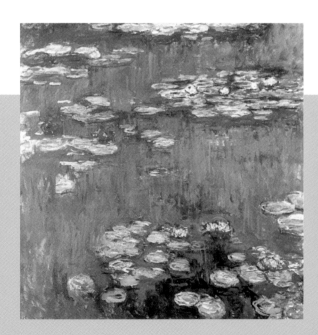

▶ **睡蓮 莫內 油畫 1916 年**
人和大自然和諧地融合在景色、
陽光和空氣中，而這一切又融合
在畫家特有的燦爛、豔麗卻又像
樂曲般的和諧色彩中。這幅作品
竭盡全力描繪出水的所有魅力，
莫內用水中的睡蓮來表現大自然
的光與色，用「水」照見了世界
上一切可能出現的斑爛色彩。

雷諾瓦（Renoir, 1841-1919 年）的畫風承襲了魯本斯與華鐸的傳統，對於女性形體的描繪特別著名，雷諾瓦不像好友莫內那麼專心致力於描繪自然景色，他喜愛描繪生活中種種歡樂迷人的事物：娛樂消遣的場面、可愛的婦女和兒童、美麗的鮮花、女性裸體等等。他從事過瓷器繪畫，這段歷練影響了他甜美風格和流暢筆法的形成。例如作品：《遊船上的午餐》、《煎餅磨坊舞會》等，雷諾瓦用輕靈的筆觸、斑斕的色彩，親切自然地描繪了巴黎人歡快的生活樣貌。《陽光下的裸女》則是他描繪女體的代表作。

▶ 煎餅磨坊舞會
雷諾瓦 油畫 1876 年

在所有印象派畫家中，雷諾瓦也許是最受歡迎的一位，因為他筆下所畫的都是漂亮的兒童、花朵、美麗的景色，尤其是可愛的女人。他的畫作保留著印象派對外光與色彩的留戀，使畫面的色調、氣氛有一種顫動、閃爍的強烈效果。雷諾瓦以樂觀的視角來表現在這幅作品，光線透過樹蔭，照射在人體身上，呈現出色彩閃動在光點裡的效果，完全捕捉到光線落在景物上時的瞬間印象。在色調的呈現上，他運用了印象派所使用的補色、對比色等方法，在眼睛的視網膜同步調色的情況下，產生耐人尋味的色彩變化與效果。

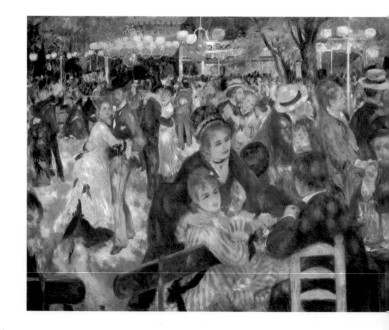

投入印象主義運動而又頗具特色的另一位畫家則是竇加（Edgar Degas，1834 ～ 1917年）。竇加受到安格爾的影響很大，他早年就十分重視素描，並始終欽佩安格爾以線造型的深厚功力，這個特點明顯地反映在他的創作中。他富於創新的構圖、細緻的描繪和對動作的透徹表達，使他成為 19 世紀晚期現代藝術的重要畫家。他最著名的繪畫題材包括：芭蕾舞演員和其他女性，以及賽馬。他通常被認為是印象派畫家，但他的有些作品更具有古典主義、現實主義或者浪漫主義畫派的風格。他與其他印象主義者一樣，對表現當代日常生活充滿熱情，不同的是他喜歡表現活動中的女體，例如芭蕾舞演員的排練和演出的場景。他選擇

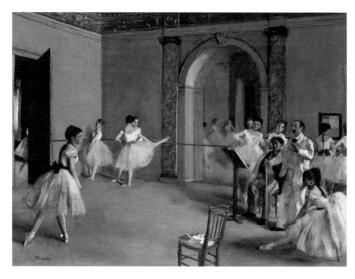

▲ 歌劇院休息大廳 竇加 油畫 1872 年

竇加是印象派中以傳統精確素描與印象派色彩風格絕妙結合的畫家，被稱為「古典的印象主義」。竇加是印象派中唯一受過正規學院訓練的畫家，他自己說他是「運用線條的色彩畫家」。他最膾炙人口的題材是芭蕾舞系列的畫作，藉著掌握人物動作的瞬間，將流暢的線條飛快地表現在畫布上，就像使用快門照下來的幕後花絮一般，此畫試圖從自然的束縛下解放，充滿典雅與飄逸。

▲ 苦艾酒 竇加 油畫 1872 年

這幅作品是竇加刻意安排營造出來的場景，畫中的人物都是他邀請來的模特兒，為的是要描繪人們平時的生活片段。這幅品無論是在構思、空間的鋪陳、人物的姿態、用色的精準度、光線的運用、明暗的對比，包括背景中以鏡子所烘托出來的景深，與酒瓶、酒杯的透明感，都達到無可挑替的程度，稱得上是一幅上上之作。

獨特的視角，用生動的畫法和精湛的形體知識，簡練地呈現出她們的種種優美姿態。這種興趣，也表現在他用粉彩描繪的一系列沐浴、梳妝的裸女形象上。準確的線條和單純優美的色調和諧地相互配合。竇加的代表作有：《浴女》、《等候出場》、《舞蹈課》等。而他的構圖彷彿是從傳統繪畫中切割下來的一個局部，有力地強調著想讓觀者注意的地方，在一定程度上也是得益於日本浮世繪自由的表現方式。

新印象主義

在印象主義之後，藝術呈現了多元化發展的勢頭，畫家們勇於打破各種陳規，探索新的表現手法，有著不同的創作目的，這些流派打開了一扇又一扇的現代藝術之門。新印象主義是印象主義的一個分支。新印象主義在追求光、影的表現上與印象主義雖然一致，但更加強調運用科學的精確計算和獨特的構思。新印象派依光學原理，將物體的豐富色調分割開來，再用光譜中三原色和補色的原理，再一筆一筆地將這些色彩點到畫面上，因此新印象派也被稱為「點描派」（Pointillism）或者「分光派」。

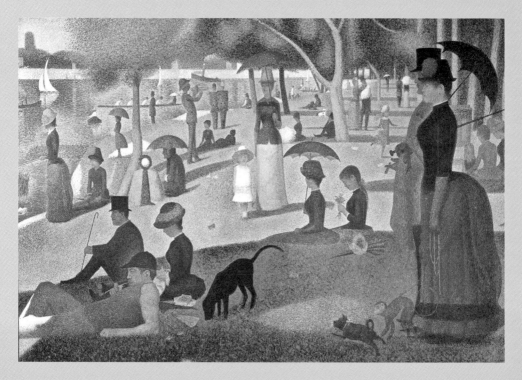

▲**大碗島星期天的下午 秀拉 油畫 1884 ～ 1886 年**

秀拉把文藝復興傳統的古典結構和印象主義的色彩試驗結合起來，把最新的繪畫空間概念、傳統的幻象透視空間，以及在色彩和光線的最新科學發現應用在繪畫上，對 20 世紀幾何抽象藝術產生很大的影響。《大碗島的星期天》描繪的是大碗島上一個晴朗的下午，遊人們在樹林間休閒的情景，其中每一個形象都是畫家經過千錘百鍊、一筆一點描繪而成，畫面中共有 40 個人物，耗時兩年多，整幅作品洋溢著寧靜而幽雅的秩序美。

秀拉為了創作這幅作品一共繪製了 400 多幅的素描及顏色效果圖，他以大面積的綠色為主調，雜以各種經過仔細分析處理的紫、藍、紅、黃等色點，經過一年的時間點滿畫布。這幅畫預示著塞尚藝術的誕生，以及抽象主義和超現實主義的問世。現收藏於美國芝加哥藝術博物館。

▲ 梳頭的女人
席涅克 油畫 1892 年

席涅克與秀拉共同創立了點描畫法。席涅克從未接受過正規的繪畫訓練，而是從練習印象派畫家的畫作自學而成的，作品富於激情，善用紅色作為基調，色彩鮮明和諧，使遠近產生秩序感。這幅作品利用了鏡子的反射，創造了一種人與物之間的空間感。

秀　拉（Georges-Pierre Saurat，1859～1891年）與席涅克（Paul Signac，1863～1935年）是新印象主義的代表人物。對比法、點描法、純色和光學調色法是秀拉繪畫藝術中的主要成分，秀拉的代表畫作包括：《大碗島的星期天》、《庫爾波夫瓦之橋》。秀拉的畫充滿了細膩繽紛的小點，當你靠近看時，每一個點都充滿著理性的筆觸，秀拉擅長畫都市中的風景畫，也擅長將色彩理論套用到畫作當中。席涅克與秀拉一起發明了點描畫的技巧，但與秀拉相比，席涅克的畫更富有熾烈的情感，筆觸也較為大膽

▶ 漁港 席涅克 油畫 1891 年

席涅克的創作沒有秀拉的嚴謹，筆觸長短結合比較靈活，色調也較明澈。《漁港》以極細小的色塊點繪在畫布上，具有鑲嵌畫般的特殊視覺效果，給觀者留下過目難忘的印象。由於秀拉英年早逝，因此點描法的理論推動與學理印證，全部都仰賴席涅克去實踐完成。

粗放。席涅克喜愛描繪海港、河流、水與帆船等風景,畫面好似五彩繽紛的鑲嵌畫。

後印象主義

「後印象主義」並不是一個藝術團體,他們沒有發表過宣言,也從未舉辦過作品聯展,只不過與印象主義有著密切的關聯,但創作傾向又與印象主義十分不同,藝術史學家為了將兩者區別開來,冠之以「後印象主義」的名號。「後印象主義」不是「印象主義」和「新印象主義」風格的延續,而是對印象主義的突破與反叛。後印象主義畫家不滿足於對客觀物象的再現和對光線與色彩的描繪,他們強調要抒發畫家的自我感受,表現主觀感受和情緒。

後印象主義產生的原因還包括攝影技術的發展,尤其是彩色攝影的出現,大大衝擊了繪畫的寫實方法,人為摹仿的自然無法與機械攝影的真實相抗衡,藝術只能走上與自然表現截然不同的新道路,才能有別於或超越於攝影。同時,在

▲ 聖維克多山 塞尚
油畫 1904 ～ 1906 年
《聖維克多山》是塞尚重複二遍、十遍乃至二十遍,一再鋪陳推敲才完成的作品。他一再修改線條,用塊狀的顏色去修改畫面,以色塊與光影將景物拼合起來,進而產生山巒、房屋、樹木的輪廓,作品具實驗性,充滿顫動的生命力。對之後的立體主義畫派有著深刻的啟發與影響。

1862 年倫敦世界博覽會上第一次展出的日本浮世繪，對整個歐洲畫家造成了極大震撼，並受到印象主義畫家的喜愛，紛紛在其藝術創作中吸收浮世繪美妙的色調和簡潔的創作手法。後印象主義畫家則是更直接大膽地借鑒了浮世繪與中國水墨畫中的寫意技法，將目光投注到主觀感覺，以及對內在生命力的表達上。以塞尚、梵谷、高更三人為主要的代表。

有「現代繪畫之父」美譽的塞尚（Paul Cézanne，1839～1906 年），風格介於印象派到立體主義之間，在當時他是一個不被賞識、孤獨的藝術探索者。除了重視印象派在光線色彩上的成就之外，塞尚更加注意物件內在結構的穩定性表現，他的創作一直努力地追求一種堅實、永恆、和諧的感覺。他認為物體的結構是永恆的，是不隨外界條件和畫家情緒而變化的。他的作品，例如：《普羅旺斯的石山》、《吸煙者》、《靜物》、《玩紙牌的人》等，往往給人一種沉著、冷靜和永恆的感覺。

▼ 靜物 塞尚
油畫 1898～1899 年
塞尚畢生追求表現形式，對色彩、造型有新的創造與思維。他反對傳統繪畫觀念中把素描和色彩割裂開的做法，追求物體的色彩結構。此畫的形與色配置巧妙，極富活力。

塞尚還提出用圓柱體、球體、圓錐體來描繪物件，並且表現出透視關係的方法，他還要把一個物體展開成平面的每一個面向都引導至中心，分解景物，以創造形象的重量感、體積感、穩定感和宏偉感，最後達到簡化和幾何化的效果。他的作品為 19 世紀的藝術觀念轉換到 20 世紀的藝術風格，奠定了基礎。塞尚的作品深刻影響並革新了 20 世紀美術他對物體體積感的追求和表現，對馬諦斯和畢卡索產生了重要的影響。他富有凝聚力的繪畫方式，為後來的立體派開闢出一條嶄新的道路。

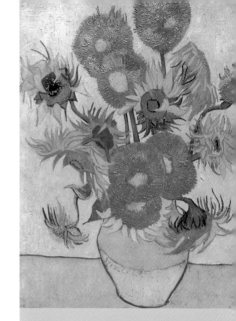

▲ 向日葵 梵谷 油畫 1889 年

梵谷對向日葵有著強烈的喜好，他畫過許多幅向日葵，有勝放的，有枯萎的，從黃色、橘色到褐色、綠色……都有。這幅作品中大膽飽滿、繽紛鮮豔的色彩將花朵恣意盛放的生命力表露無遺。

◀ 玩紙牌的人 塞尚
油畫 1890 ～ 1892 年

塞尚認為「線是不存在的，明暗也是不存在的，只存在色彩之間的對比。物象體積是從色調準確的相互關係中表現出來」。其作品大都是他自己藝術思想的體現，表現出結實的幾何圖形，忽略物體的質感及造型的準確性。塞尚強調厚重、沉穩的體積感，以及物體與物體之間的整體關係。《玩紙牌的人》充分表現出他對色彩和明暗對比的巧妙安排。

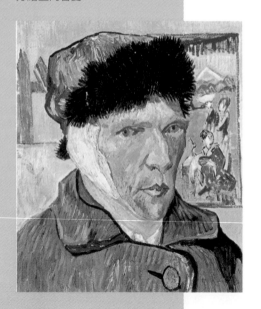

▼ 耳朵綁上緞帶的自畫像
梵谷 油畫 1889 年

梵谷主張要自由地抒發內心的感情和意識，把握創作獨立的價值，在繪畫創作中，梵谷吸收並擷取東方繪畫的元素。法國的野獸主義、德國的表現主義，甚至 20 世紀初出現的抒情抽象肖像，都曾受益於梵谷的藝術。《耳朵綁上緞帶的自畫像》畫面以黃色和綠色的冷暖對比作為主要色調，強烈的色彩表現畫家內心的躁動和不安，特別是那閃著綠光的眼睛，很容易讓人感受到畫家的精神緊繃、失常。而牆上是一幀日本畫，反映了梵谷對東方繪畫的喜愛。

荷蘭畫家梵谷（Vincent Willem Van Gogh，1835 ～ 1890 年），是一位畫風獨樹一幟、行為荒誕不羈和對藝術狂熱追求的傳奇人物，其大部分的藝術創作都是在法國完成的。塞尚曾稱他為「狂人」，他是表現主義的先驅，並深深影響了 20 世紀的藝術，尤其是野獸派與德國的表現主義。

1886 年，梵谷來到巴黎接觸到印象派，又從點描派中獲得啟發，並汲取浮世繪日本式的鮮明輕鬆的養分，和印象派色彩的新鮮感，使他的畫面變得鮮亮無比。他喜歡用誇張或簡化的手法，削弱傳統的光影，有意識地強化色彩的價值，並利用色彩的對比來呈現畫面的和諧。在他的繪畫創作中，總能看見一整片色彩和筆觸的狂歡，那些用帶著筆觸的色彩線條所描繪的事物，好似一個燃燒著的自然物象，展現出一種罕見的旺盛生命力，例如他被世人熟知的作品：《星空》、《向日葵》、《耳朵綁著緞帶的自畫像》、《阿爾的

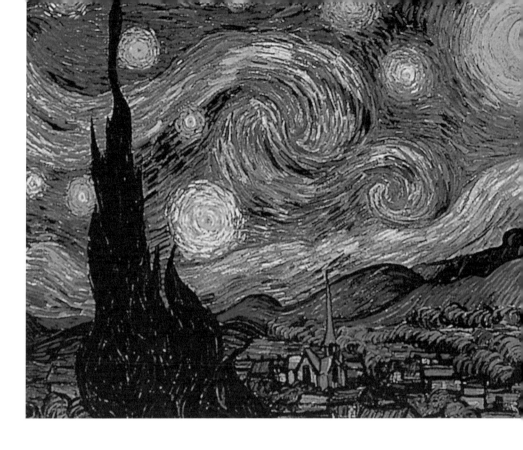

小屋》等等，具有最獨特的個性和非凡的魅力。他在 2004 年票選最偉大的荷蘭人中，排名第十，僅次於第九偉大的 17 世紀畫家林布蘭。

高　更（Eugène Henri Paul Gauguin，1848 ～ 1903 年）畢生幾乎都在為了擺脫古典主義、文藝復興、寫實主義等一脈相承的強大傳統而努力，他主張繪畫的抽象性。高更的早期作品追求形式的簡化和色彩的裝飾效果，但還沒有擺脫印象派的手法。後來高更多次到法

▲ 星空 梵谷 油畫 1889 年

荷蘭自古以來就有畫月光風景的題材，但是能夠像梵谷把對宇宙莊嚴與神祕的敬畏之心表現在夜空的畫家，卻前所未有。這幅《星月之夜》是梵谷深埋在靈魂深處世界的感受，是宇宙進化的圖像。所有的一切似乎都在旋轉、煩悶、動搖，在夜空中放射出絢麗的色彩。

國布列塔尼的古老村莊創作，前往未開化的南太平洋島嶼生活，學習土著文化藝術，並吸收中世紀的民間藝術、東方繪畫與黑人藝術，因而逐漸放棄原來的寫實畫法。他的繪畫用色和線條都比較粗獷，具有濃厚的主觀色彩和裝飾效果。

除了繪畫之外，在雕塑、陶藝、版畫和寫作上也有一定的成就。在高更的畫作中充滿了簡化的巨大形狀、均勻單一的色彩。無陰影的光，素描與顏色的抽象化，完全超脫了自然，他對色彩的使用導致了綜合主義的產生，加上分隔主義的影響，使其成為象徵主義的先驅和代表人物，也為原始主義的誕生鋪平了道路。高更的代表作品包括：《雅各與天使搏鬥》、《我們從何處來？我們是什麼？我們往何處去？》等等。

土魯茲-羅特列克（Henri Marie Raymond de Toulouse-Lautrec，1864～1901 年）是法國的貴族、後印象派畫家、近代海報設計與石版畫藝術的先驅，被

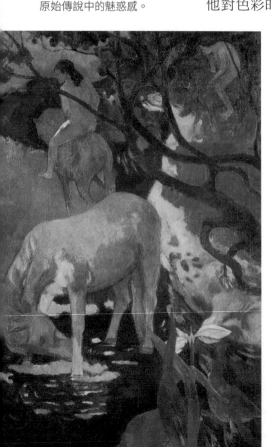

▼ 白馬 高更 油畫 1898 年

高更是色彩的魔術師，對他而言，顏色只是他表達個人情感的反射而已，無關真實。高更經常將繪畫比喻成音樂性，在這幅作品他運用了大量的曲線來構圖，無論是彎曲的樹枝，白馬弧度優雅的背頸部，或是蜿蜒的綠地與河岸，都有致的呼應著濃郁的旋律感，加上超乎現實的顏色運用，充滿神祕與原始傳說中的魅惑感。

後人稱作「蒙馬特之魂」。土魯茲-羅特列克承
襲了印象派畫家莫內、畢沙羅等人的畫風，並
深受日本浮世繪的影響，獨自開拓出新的繪畫
寫實技巧。他熱衷於素描、激動不安的線條和
描繪生動的輪廓。他對高更的裝飾性線條和平
塗色彩很感興趣，努力吸收了梵谷與高更的創
作技巧，並且受到杜米埃的影響，而後將所學
加以改造，逐漸形成自己的獨特風格。

　　他的畫色彩明快，簡潔率直，擅長於人物
畫，這也是土魯茲-羅特列唯一的作畫題材。
他描繪的對象多為巴黎蒙馬特一帶的舞者、女
伶、妓女等中下階層人物。其寫實、深刻的繪
畫，不但深具針砭現實的意涵，也影響日後畢
卡索等畫家的人物畫風格。他的代表作品有：
《紅磨坊的女丑角 Cha-U-Kao》、《咖啡館》等。

▼ 我們從何處來？我們是
　什麼？我們往何處去？
　高更 油畫 1897 年

這是高更以最大的熱情完
成的哲理性作品。畫面自
左至右表示出人的誕生、
生活、死亡三部曲。這裡
有高更的所有記憶，畫面
中的樹木、花草、果實，
象徵著時間飛逝的人生過
程，而土地則是賦予生命
的母親，但即使是母親也
會讓生命終結。

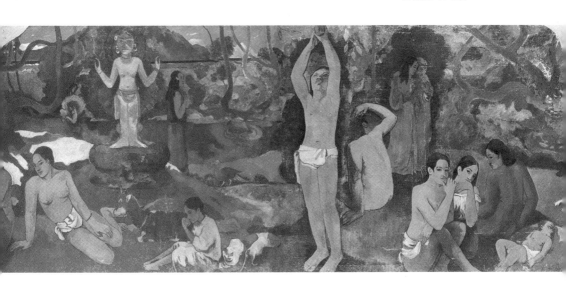

▼ 紅磨坊 土魯茲 - 羅特列克 油畫 1892 年

「紅磨坊」是一處人來人往、龍蛇雜處的地方。這幅作品既是肖像畫也是漫畫，畫面上的人物都是土魯茲 - 羅特列克的朋友及「紅磨坊」的表演藝人。圍坐一桌的是：批評家杜賈登、西班牙女舞者馬卡隆娜、塞斯考，以及吉柏特等人。背景裡他的表弟蓋布瑞爾，正表情漠然的橫向走過舞台前，和畫上其他人沒有任何瓜葛。這幅作品就跟暫停的電影畫面一樣，土魯茲 - 羅特列克帶領著我們深入其境。

土魯茲 - 羅特列克習慣把模特兒看成是一個整體而不籠罩任何陰影，對他來說，光線只具有照明作用。他創造了一種理想的冷光，既不會改變顏色，也不會給確定、充足的物件帶來任何變化。在繪畫上的成就以外，羅特列克以新概念創作的彩色海報帶動了海報設計的創新風潮，他使用當時很少使用的石版畫技術，捨棄傳統西方繪畫的透視法，以浮世繪中深刻的線條來表現觀賞者眼中的主觀空間，搭配巧妙的標題文字，成功吸引了觀賞者的目光，土魯茲 - 羅特列克與波納爾（Pierre Bonnard，1867 ～ 1947 年）同為當代最具影響力的海報設計者。當時有海報設計之父的稱號。此外，土魯茲 - 羅特列克也是著名的美食家，曾與好友喬懷安（Maurice Joyant）研究食物，並整理出版一本記載 190 多道菜餚的食譜。

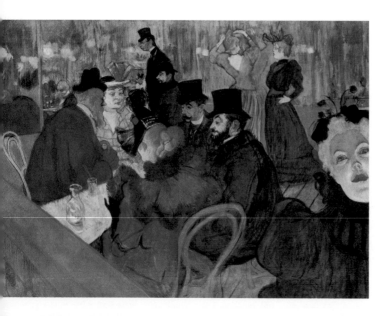

象徵主義

形象是直覺的感受，象徵則是精神的表達，這是藝術的兩種基本形式。19 世紀下半葉，一種以象徵主義為名，反對理想主義的藝術風潮，在歐洲的文學和藝術領域同時發展起來，畫家和作家不再致力於忠實地表現外在的世界，而是要通過象徵的、隱喻的和裝飾性的畫面，來表現虛幻的夢想以啟發人們的思維。

象徵主義（Symbolism）繪畫是一種以感情為基礎，表現直覺的內在力量和想像的藝術形式。象徵派畫家本能地直覺到，深刻的真理只能透過特定的象徵、神話或情感氛圍，間接地表現出來，在形式上則

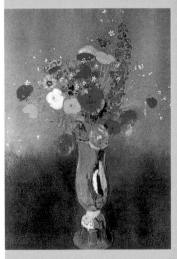

▲ 長頸瓶中的花束
魯東 粉蠟筆畫 1912 年

在畫作中，魯東將在植物學方面的知識表現得淋漓盡致，花朵明亮的色彩有力地刺激著觀者的感官，創造出一種「夢中之花」的朦朧境界。此畫的粉彩花卉，具有朦朧的美感，它們出現在某個空間，但卻無固定的位置，天空就像夢中的花園，色彩耀眼明亮，呈現出畫家內心的歡愉情緒。

◀ 撒旦的珠寶 約翰·德維爾 油畫 1895 年

德維爾是象徵主義中最神秘的畫家，也寫過關於神祕學的著作。在這幅作品中，他利用左下方宛如海底世界的景觀，以及宛若異世界的詭譎背景、怪物、盤錯交織的赤裸男女，以及令人不安的橘色線條，將人們內在的情慾與騷動表現出來。

追求華麗堆砌和裝飾的效果。他們不再把一時之間的所見真實地表現出來，而是透過特定形象的綜合感受，來表達自己的觀念和內在的精神世界。

象徵主義對繪畫的影響，無論在時間的長度和地域的廣度上，都超過了印象主義。象徵主義的出現也標誌著歐洲藝術從傳統主義向現代主義的過渡。在藝術史上，象徵主義並未形成新的、統一的形式流派，它只是一個朦朧的概念。然而，由於它站在與現實主義傳統相反的立場，採用寓意性的、情感性的、簡樸的創作手法，因而

◀ 公園 維亞爾 布水粉 約 1894 年

維亞爾擅長把日常生活中的人物和環境細節表現得富有情趣，用色變化微妙。《公園》是維亞爾為白色雜誌設計的一套鑲嵌組畫，採用褐黃色的中性色平面紋樣作底，以弱光表現出恬靜感，背景的天空、樹木只用單調的灰紫色和墨綠色來塗刷，不作細節刻畫，產生類似壁毯的平面效果。20 世紀初，維亞爾拋棄原來繪畫觀念，受夏爾丹啟發，延伸印象主義繪畫筆觸和色彩構圖，融合著象徵主義的思維，畫面變得單純具有裝飾性。他經常以婦女家庭生活為題材，描繪平凡的生活、安寧的情境與花園景色，因此維亞爾也被稱是親密主義（Intimisme）代表畫家之一。

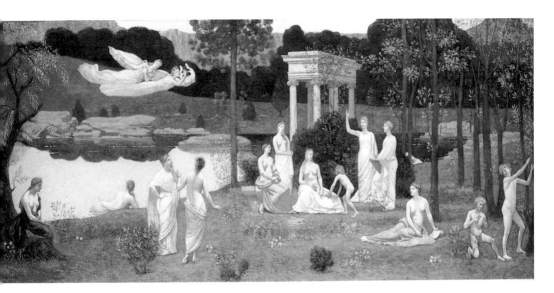

▲ 文藝女神在聖林中
夏凡諾 油畫
1884 ～ 1889 年

影響了在它之後的表現主義等等藝術運動。被認為是象徵主義主要代表的法國畫家，包括：夏凡諾、牟侯和魯東。

　　夏凡諾（Puvis de Chavannes，1824 ～ 1898 年）一生的藝術活動主要集中在裝飾壁畫的創作上，因此，他的油畫作品也具有濕壁畫的特色。他創造一種淡色平塗、簡練單純、氣氛恬靜、節奏分明的裝飾風格，描繪寓意性的情節和古代題材，展現出學院派的特點。構圖上則經常將視線抬高，天空佔據的比例很少，往往把人物安排在近景處，從不用強烈的對比色，柔和、淡雅始終是他作品的主要情調。在他的畫作中，無論肉體或衣袍，泥土或樹葉，好像都是以同一種材料做

這是夏凡納最著名的代表性的作品，他喜歡用淡色平塗的方式作畫，這幅作品是他為里昂藝術宮所創作的。畫中人物造型修長，姿態綽約，無論是站著、躺臥或曲臂支頷，動作都像似剪影。平淡色調與單純的線條，營造出一種夢幻的、安靜、憂鬱而荒涼的意境，充滿典型的世紀末情調。

▼**顯現 牟侯 油畫 1876 年**

這幅《顯現》充滿了異性的衝突、生與死的謎語、善與惡的寓意。牟侯以描寫神話和宗教題材、充滿情慾的繪畫著稱。他筆下的女性形象大多妖豔邪惡，例如畫中的女主角莎樂美，正在希律王面前跳舞，她的願望是要砍下施洗者聖約翰的頭顱。畫面中施洗者聖約翰滴血的頭顱飛離了地面，直視著幾乎全裸的莎樂美；而莎樂美卻毫不畏懼，一手指向聖潔光圈中的聖約翰，以陰狠的目光回視。黑暗的背景散發著血腥與宴舞尋歡的萎靡氣息，隨處可見沉淪、墮落的感官慾望。

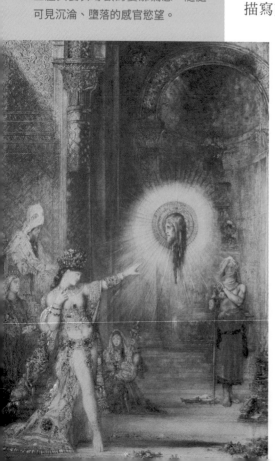

成的，這種非真實的處理方法，強調了畫面理性的抽象和統一。也正是這種特性，吸引了當時許多的青年畫家。其作品還影響了高更、梵谷、秀拉、畢卡索等人的創作。

牟　侯（Gustave Moreau，1826 ～ 1898 年）的繪畫主要取材於基督教傳說和神話故事，作品中往往包含著文學的要素。他比夏凡諾更大膽地使用象徵符號，且不怕觸及最怪誕的題材。牟侯以描寫充滿情欲的神話和宗教題材著稱，筆下的女性形象大多妖豔而邪惡，畫面中充滿異性的衝突、生與死的謎語、善與惡的寓意。最著名的畫作為：《顯現》，有著寶石般的明亮色彩和夢幻般的神祕情調。他曾是野獸派代表畫家馬諦斯在法國國立美術學院的老師。牟侯生前就將其作品及住宅一併捐給了法國政府，因而有了這一座美術館。其他的精彩作品還包括：《莎樂美》、《人類的誕生》等。

　　魯東（Odilon Redon，1840～1916年）從創作木炭素描的經驗中，魯東發現了表現神祕和幻想最有力的語言——黑色，因此，其早期作品大多是黑白繪畫。其版畫與素描是由飄浮的眼珠、半人植物與昆蟲等混合而成的超現實世界，所以他也被稱為超現實主義的先驅。19世紀90年代之後，魯東開始畫油畫和粉蠟筆畫，從此其藝術特點從恐怖與幽暗，變成了歡樂與明朗。由於早年魯東差不多完全以單色作素描和版畫，所以之後的色彩畫畫面也非常簡練，甚至幾乎無真實的背景。他的重要作品包括：《獨眼巨人》、《在夢中》、《薇奧萊特·海曼肖像》等。

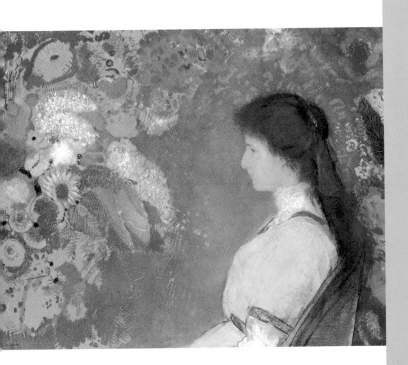

◀ **薇奧萊特·海曼肖像**
　魯東 粉彩 1909年

這幅粉彩畫包括了魯東藝術創作的二個典型：植物史界與人，或者可以說是花卉與女性。在這幅作品中女性與花卉的角色與過去的繪畫不同，花卉不再是人物的陪襯而是與人物平等的主角。魯東的肖像畫如同在夢境中一般，具有神祕感。他的粉彩作品都有一股微妙的情愫游離於神祕之中。魯東雖為法國畫家，卻在美國享有盛名，被尊稱為「現代藝術的啟蒙者」。他一心凝視著人類的內心世界，創造獨特、單純自我的藝術，始終維持著造形詩人的境界，把現實描繪得如同夢境，因此使他成為1890年代年輕象徵主義者之父。

納比派

　　1888 年 9 月末，24 歲的保羅 · 塞呂西耶（Paul Serusier，1864 ～ 1927 年）在法國布列塔尼的阿旺橋遇見了高更，當時高更剛剛畫完了《雅各與天使在搏鬥》，那帶有神秘意味的色彩征服了年輕的塞呂西耶。之後塞呂西耶隨高更到一處稱為「愛之林」的森林中寫生，高更為他指點色彩的奧秘，他說：「樹木應當是什麼顏色？你看到多少的紅色？在畫面的那個地方該放上真正的紅色？影子呢？假如在那兒有一點藍色就好了。你把調色板上最漂亮的藍顏色放到那兒

▼ 愛之林
塞呂西耶 油畫 1888 年
納比派從塞呂西耶的「護符」開始，到德尼的《向塞尚致敬》宣告結束，僅僅十年，或許納比派的價值僅在於闡明了塞尚和高更的視覺方式罷了。

去！」塞呂西耶一邊聽一邊在雪茄煙盒子上畫了一幅很小的風景畫：《愛之林》，他稱此畫是他的「護符」，並把它帶回巴黎向友人暢談自己的感悟。詩人卡札理稱之為「納比」，希伯來語意為「預言者」或「先知」。而把有幸看到這幅作品的一伙人稱為「納比」，

▲ 拾海藻的女人
塞呂西耶 卡紙 1890 年

《拾海藻的女人》採用平塗的色彩、輕鬆的線條，來表達簡單的構圖。納比派的作品與當時的象徵主義形成對比。畫家們為了追求色彩效果，放棄了僵硬的輪廓線，並寧願捨棄油畫布，改採卡紙等吸附力比較強的媒材，以此來緩和色澤的效果。

之後，塞呂西耶和朱利安藝術學院的同伴，依自己的新見解組織了一個獨立派的藝術團體，人們稱之為「納比派」（Nabis）。

　　納比派從塞呂西耶的「護符」開始，到德尼的《向塞尚致敬》宣告結束。雖是只存在於 1889 至 1899 年短短十年時間的藝術團體，卻為 20 世紀新藝術運動做好了鋪墊，或許納比派自身的價值僅在於闡明了塞尚和高更的視覺方式，是一種更強調自我的心靈觀照的觀察方法。此畫派的作品以堅實的文學和歷史為基礎，主張用強烈的色彩和扭曲的線條來表現主觀的情感，與同時代的象徵主義畫派形成鮮明的對照。納比派畫家為了追求色彩的效果，放棄僵硬的繪畫輪廓，採用卡片紙等吸附力強的創作媒材，來取代油畫布，以此來緩和色澤的效果。

有時候他們還會用蛋白或膠水來調和顏料，這樣創作出的作品色澤柔和且富有活力。其主要代表畫家有塞呂西耶、波納爾、維亞爾、德尼等人。

塞呂西耶（Paul Serusier，1863 ～ 1927 年）深受高更象徵和綜合理論的影響。他的畫作構思縝密，技法簡練，但其思想要比他的畫作更具有說服力。由於他參與並創造了這個有價值的體系和畫派，所以在藝術史上自然享有一定的地位。

波納爾（Pierre Bonnard，1867 ～ 1947 年）經常被稱為「遲到的印象派」，他也是一位謳歌法式生活的畫家。他繼承了印象派的技巧，又受到高更作品中裝飾性效果的啟發，作品具有濃厚的生活氣息。而他所表現的裸體女性則深受竇加的影響。他和竇加一樣，多選擇處於自然生活狀態中的女性體態，以表現生活中的歡快感覺。

▼ 桌子和花園 波納爾
油畫 1934 ～ 1935 年

波納爾的作品有兩個別具特色的題材，那就是鏡子和窗戶。窗戶創造了畫中畫的迷人效果，更延伸了畫面的空間與豐富的景深。波納爾喜歡隨心所欲的調配顏色，在這幅作品中，他將桌子的紫色調成暖色調，映襯著金黃色的陽光，顯得熠熠生輝，窗台上的陽光輝映著窗外海天一色的藍，在綠樹的烘托下，讓層次感層層鋪開，說明了波納爾在用色上的高超技法。

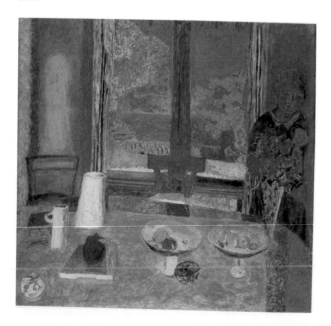

　　據說波納爾的身材高大，卻瘦骨嶙峋，他的性格十分內向，總是防範別人到不信任人的地步。在德尼所作的《向塞尚致意》中，把他畫得與旁人有些距離。

　　他與同時期許多藝術家不同的是，除了早年與納比派有過短暫的接觸外，幾乎在 60 年的藝術創作生涯中，一直靜靜地生活在他自己的藝術世界裡，似乎沒有什麼獨特的主張要向世人表明，也從未在任何宣言上簽過名。人們在波納爾的作品中看到的是一貫的純真、熱情和原動力，他的畫作不是幻想，而是內心真實的寫照，他十分在意且慢慢地捕捉住這種「真實」，遠離非我的侵襲。他的畫作有一種鮮艷的明亮感和顫動感，讓人意識到不僅僅是在看畫，更和聽覺、嗅覺相呼應，時而引人入勝，時而又拒人於千里之外。

▼ **窗外種著含羞草的工作室 波納爾 油畫 1939 ～ 1946 年**

這幅作品涵蓋了波納爾繪畫中諸多的特點：以線條安排出來的景深、近景中傾斜的欄杆、畫面一角的女子形象、窗外畫中畫……，這些都是波納爾塑造空間與深度的手法。和諧而巧妙的用色，讓觀賞者在視覺上產生喜悅、溫暖的感受，也展現波納爾對對生命與生活奔放的熱情。

維亞爾（Edourd Vuillard，1868～1940年）善於應用裝飾性色彩來代替寫實，使大色塊地平塗與點描派的效果完美統一。他是納比派中最具有嚴格而精確風格的畫家，即使在裝飾性結構、蜿蜒線條和物體的變形中，也會考慮到簡潔穩定的構圖。對他來說，一切都是安靜平和、樸實而自然的。

維亞爾作品取材多為平凡的生活場景，嬉戲的孩子與獨坐長凳沉思的老人，房間一隅若有所思的女人，閒聊中的女人們等，那明快斑斕的色彩，和諧豐富的色調，寧靜祥和的氛圍，內斂控制的情感和節奏，使得他的作品呈現出某種追憶似水流年般的詩意和敘事，在平淡中表現出對生命本質的尊重和懂得。

維亞爾寫過很多談論畫作的文章。他說：「藝術應該是精神的創造物，自然界只是一種機遇，藝

▼午睡 維亞爾 油畫

維亞爾的作品有一種新現實主義的味道，色彩運用又頗有印象主義風格。他在裝飾繪畫方面有獨特貢獻，善於應用裝飾性的色彩去代替寫實的表現，運用大色域的平塗與點彩派的效果完美統一。

術家應該從主觀上重新安排它們。這種重新安排自然界，要從美的觀念和裝飾的觀念出發。」「重要的是我真誠地創作作品，我對那些並不是我發現的觀念感到畏懼，儘管我不否認他們的價值，我不喜歡假裝理解。」波納爾曾說，維亞爾的畫面讓他想到了詩人馬拉梅。據說維亞爾常常朗誦馬拉梅的詩，有人說，象徵主義詩人馬拉梅的詩意與哲學觀，是維亞爾靈感和認知的發源地，對他繪畫產生了深遠影響。

德尼（Maurice Denis，1870 ～ 1943 年 ）提出納比派的「雙重調整」理論，即客觀調整，把美學和裝飾的觀念放在了首位，強調色彩和構圖的技術原則，主觀調整，強調作者本身知覺。德尼的作品色彩強烈、線條扭曲，有裝飾性的美感，對裝飾藝術和工藝藝術的發展產生重要的作用。1900 年納比派分裂，德尼創作了《向塞尚致敬》這幅作品，似乎是向納比派的同道者的告別，也預示著這個流派的結束。

▼ 向塞尚致敬
德尼 油畫 1900 年
著名的巴黎畫家們眾星捧月般地圍繞著塞尚的靜物作品，其中包括畫家維亞爾、波納爾等人。在真正的藝術面前，他們的敬意比常人更加真誠、熱烈。其實，納比派畫家的畫風並不同於塞尚，但他們對色彩及韻律的強調與塞尚、高更等人卻十分相符，對於色彩有著非凡的感受力。

▼ 自畫像 盧梭 油畫 1890 年

這幅畫是盧梭參加第五屆獨立沙龍展時的作品，當時他剛當了六年的畫家。畫中的人物戴著大貝雷帽，在星期日外出時才穿的西服領子上佩戴著榮譽勳團的勳章，手握調色板立於畫面中間。畫上那些在塞納河畔散步的人根本不符合透視的法則，對這幅畫的和諧效果產生了破壞作用，但卻表現了盧梭身為畫家的自信。

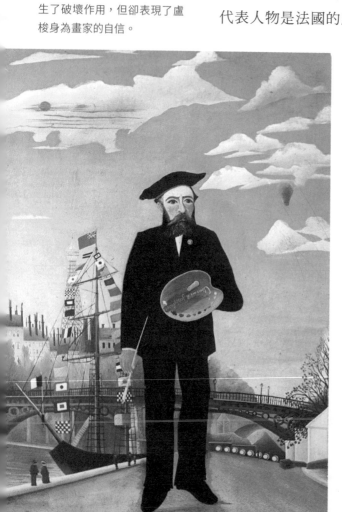

原始主義（或稱素樸派）

19 世紀末，法國出現一種以闡發人的原始本性為宗旨的繪畫。相較於同時期的藝術，顯得缺乏激情與想像力，很少有追隨者。這種繪畫在創作中追求兒童的單純稚氣，同時顯示出原始樸素的幻想，因為很像原始人完成的，所以稱為「原始主義」（Primitivism）或稱「素樸派」。此畫派的代表人物是法國的盧梭（Henri Rousseau，1844 ～ 1910 年）。他畫畫全靠自學成功，技巧拙樸，這種不做作的「拙味」被當時著名詩人阿波里奈爾（Guillaume Apollinaire，1880 ～ 1918 年）所賞識，並為他撰文推薦。從此，他在畫壇上獲得了一定的聲響。

盧梭熱衷於創造幻想世界，他的作品

強調大塊顏色的鋪陳，強調
線條在造型上的運用，形體
轉折變得很簡單，色彩對比
卻粗野而強烈，與強調明
暗、色彩以及三度空間造型
的正統繪畫有著明顯的差
異，流露出濃厚的神祕色彩
與原始童話般的魅力。他的
著名作品：《自畫像》、《入
睡的吉普賽女郎》、《夢》
等，都是為人所稱道的佳作。

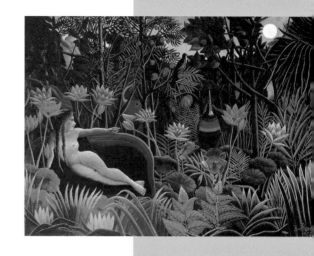

▲ 夢 盧梭 油畫 1910 年
盧梭的《夢》描述了他對
熱帶叢林的幻想，是一幅
抒情味十足、也最富色彩
的裝飾性的作品，更是盧
梭最具代表性的傑作。畫
面中若隱若現的野獸、開
滿奇花的叢林、以及與背
景並不諧調的人物，構成
了一個雖引發緊張情緒，
卻以奇妙魅力引人入勝的
具體世界。這當然不是真
實存在的世界，它是一個
怪異的夢境，表現了畫家
天真及豐沛的想像力。

英國

　　工業革命在 19 世紀帶動了英國經濟的繁
榮，進而也推動了藝術的發展。這時期的英
國畫壇以風景畫，特別是水彩風景畫的成就
最為突出，在歐洲的影響也最大。然而在法
國印象主義傳播到英國之前，這個西方工業
最發達的國家，在藝術上，除了 19 世紀上半
葉尚在萌芽階段的風景畫之外，一直是保守
的古典主義學院的天下。

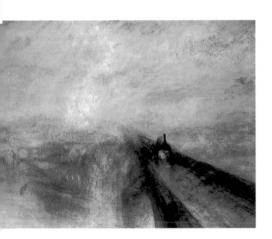

▲ 雨水、蒸汽和速度──大西部鐵路 泰納 油畫 1844 年

這幅畫中，泰晤士河高架橋上的火車在雨霧濛濛中疾馳而來，火車的蒸汽與雨霧融為一體，造成既迷濛又夢幻的效果。火車的前方有一隻野兔在奔跑，象徵著速度，同時又做了一種機器與動物速度對比的幽默比擬。

風景畫

英國是一個四面臨海的國家，海上貿易和殖民地資源的掠奪頻繁，為了要掌控具體的地理位置，英國在各類地圖，尤其是地形畫上頗有建樹。地圖性質的地形景物畫在繪製過程中，逐漸為了增加視覺上的美觀，而在 18 世紀末，意外讓英國的水彩風景畫迅速發展起來，成為最早也最具有特色和成就的繪畫種類，英國因此有了「水彩畫故鄉」的美譽。泰納和康斯塔伯便是這一時期最具代表性的英國風景畫畫家。

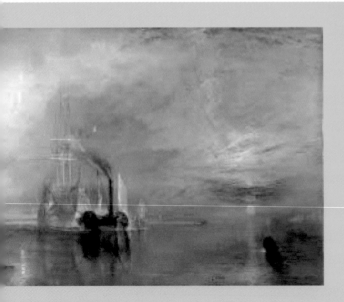

◀ 無畏號戰艦 泰納 油畫 1839 年

畫上所描繪的是一艘準備退役的著名戰艦的「特米雷勒號」，在金色的落日餘暉下正被一艘小火輪徐徐拖向解體場港口。畫面中冷暖色調劃分鮮明，橫抹在水平線上的幾道藍色調給人一種戲劇性的裝飾感，襯托出一股淒婉的氣氛。在泰納的筆下，風景本身似乎並非主題，而是傾向於組合成陽光、煙靄、水氣、浪霧等等的對光的表現手法。

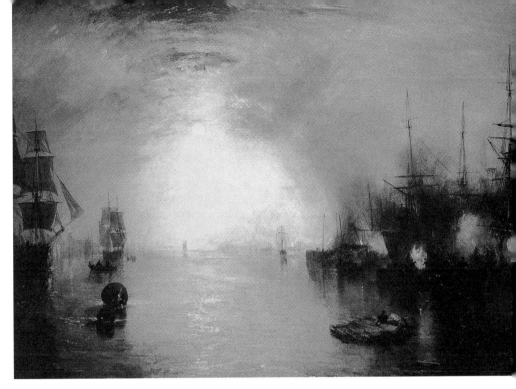

▲ 月光下的煤港
泰納 油畫 1835 年

泰　納（Joseph Mallord William Turner，1775 ～ 1851 年）以善於描繪光與空氣的微妙關係而聞名於世。他改變了英國傳統繪畫的敘事性，畫面抒情而奔放，充滿了浪漫主義的激情。泰納的作品大膽採用獨特的構圖和繽紛的色彩，造成如夢似幻的景象。泰納的繪畫早年以水彩畫為主，後期則以油畫為主。

他的油畫也像水彩畫一樣透明、清亮、光彩奪目。晚年的他致力於追求風景畫中光的效果，霧、蒸汽、太陽、火光、水和反光……在畫面上組成運動著的團塊和升騰著的焰火，呈現出近乎抽象畫的韻律感，對以後包括印象主

泰納一生畫了大量的海洋風景畫，特別是他將輪船、碼頭等納入畫中，開一代風景畫之先河，是偉大的貢獻也是創舉。他透過對海岸上的光與水氣、空氣效果的研究，創造了自己的獨特風格。這幅《月光下的煤港》把月光下的煤港描繪成光色耀眼的節日，輪船、煤港、夜空都籠罩在煙霧之中，借此來表現光的韻律。

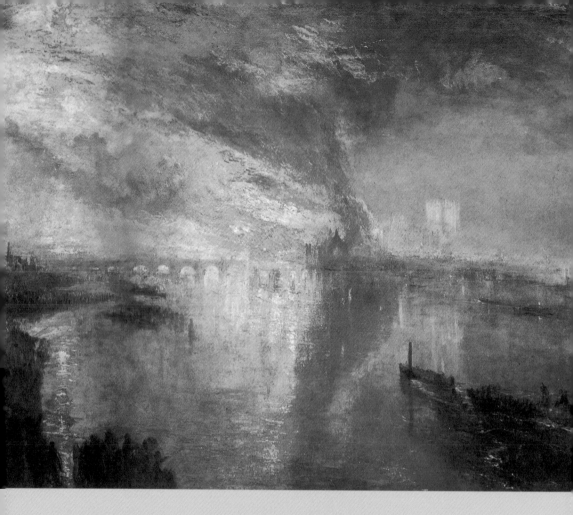

▲ 議會大廈的大火 泰納 油畫 1835 年

1834 年 10 月 16 日晚上，英國議會大廈的大火算得上是「19 世紀倫敦最具描繪性的事件」。火災之後一個月，透納開始創作了兩幅《議會大廈的大火》（遠景和近景）的作品。這是透納晚期最傑出的作品，藝術批評家羅斯金對這兩幅畫推崇備至，他說：「議會大廈大火，以及觀火者滑稽的表情，構成了繪畫藝術最獨特的魅力。」這幅遠景作品無論從威斯敏斯特大橋東側橋頭近觀，還是從當今倫敦眼位置遠望，作為大英議會所在地的威斯敏斯特宮，都猶如一個露天舞臺。透納以「蒸汽著色般」的手法，為舞臺塗滿了黃色、橙色、紅色的油彩，熊熊燃燒的烈焰，像飛天的舞者般，向昏暗的天空舒展、招搖，火焰倒影在泰晤士河上，照亮了河上的船隻。

義在內的畫家都產生了深遠的影響。特納的才華很早被繪畫界公認，所以他能獲得足夠的財力，允許他自行顯示自己的獨特風格。大衛·皮派爾在《圖說藝術史》一書中，稱他晚期的作品為「奇異的迷團」；批評家約翰·魯斯金描述他「能驚心動魄地、真實地掌握大自然的脈搏」。泰納的代表作有：《戰艦歸航》、《商船遇難》、《雨、蒸汽和速度》、《議會大廈的大火》、《暴風雪——汽船駛離港口》等。

　　康斯塔伯（John Constable，1776～1837年）一生的創作的主題始終都是家鄉的茅舍、樹叢、景色，他把全部的精力都放在描寫大自然的風景上。康斯塔伯的作品清新、自然，沒有太多思想上的深刻含義，但卻具有強烈的個人特色。康斯塔伯的風景畫強調三度空間和物體的真實性，並力求在畫面中呈現樸實的生活氣息，透過樹木、河流與房屋的光

▼ 乾草車
康斯塔伯 油畫 1821 年
此幅畫作是康斯塔伯成熟時期的代表作。畫家在這裡是在用彩筆寫詩，他以絢麗的色彩和恬靜的農村景色，重現了鄉間的自然美景。平原叢林、村舍矮屋、清淺的小溪中，裝著乾草的馬車涉水而過。全畫的視野寬廣，黃綠色的田地一直延伸到茂林深處。變化多端的藍色雲彩，帶著一種濕度感。

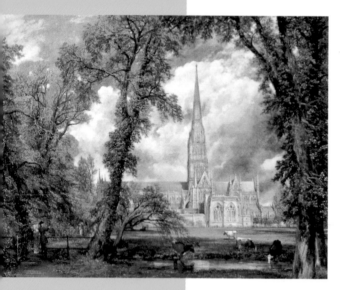

▲ 從主教領地看索爾斯堡主教堂 康斯塔伯 油畫 1823 年

康斯塔伯的畫風對後來的法國風景畫的革新，產生很大的啟發作用。在畫作中，陽光下的哥德式教堂在藍天白雲的映照下高高矗立著，近景高大的樹木、草地、小河的顏色在陽光下顯得格外斑斕光彩。畫家運用寫實的手法使景物顯得樸實生動，又具濃厚的生活況味，帶著清新秀美之感。

影，來表現陽光與空氣的微妙變化。《乾草車》是康斯塔伯描繪田園風光的代表作品，他以絢麗的色彩，抒情詩那般的筆觸，重現了英國鄉間的自然美景，細節被描寫得頗具詩意。

1824 年，許多外國藝術家參加了一場在巴黎沙龍舉辦的展覽，引起了轟動，其中康斯塔伯有三幅作品：《乾草車》、《英國的運河》和《漢普斯戴特的荒地》參展。法國著名的浪漫主義畫家德拉克洛瓦剛剛畫完了自己的名作《希阿島的屠殺》送到沙龍，當他看到康斯塔伯的三幅作品之後，立即趕回去將《希阿島的屠殺》上的天空重新畫了一遍，他說：「康斯塔伯給了我一個優美的世界」。康斯塔伯在 1831 年創作的《滑鐵盧大橋的揭幕典禮》一畫，大膽地使用了十分鮮明的色彩，以求表現光和影的效果，被認為對印象派繪畫產生重要影響。其他的代表作還包括：《麥田》、《教會農場》、《從主教領地看索爾斯堡主教堂》等。

拉斐爾前派

19 世紀中期，英國流行起一種虛無淺薄和秀媚甜俗的藝術風潮。於是，1848 年皇家藝術學院的三位學生漢特、羅塞提和米雷，懷著對英國藝術現狀的強烈不滿，以及要求復興英國歷史畫傳統的熱切願望，發起成立了「拉斐爾前派兄弟會」，並得到藝術評論家拉斯金的大力支持，被稱為「拉斐爾前派」（Pre-Raphaelite）。

他們將拉斐爾藝術中所具有的人物理想美、和諧的色彩、完美的構圖，推崇為最高的藝術指導。他們主張繪畫應該具有宗教道德的教化作用，題材應該以聖經故事及富有基督教思想的文學作品為主，忠實地反映主題、描繪物件。隨後又出現了進一步把藝術變成理想說教的「新拉斐爾前派」，以畫家伯恩·瓊斯為代表。他們的藝術都具有明顯的唯美主義傾向，畫風審慎而細緻，用色較為清新，部分作品呈現出憂鬱陰柔的情調。

漢特（William Holman Hunt, 1827 ～ 1910 年）是拉斐爾前派的領袖人物，

▼ **死亡之影 漢特 油畫 1870～1873 年**

羅斯金「誠實描寫自然」的主張一直是漢特恪守的信念，終其一生從未改變過。為了創作這幅描寫年輕的耶穌在父親家裡當木匠的作品，他親自遠赴耶路撒冷觀察當地的風景。耶穌的容顏在背景拱門的襯托下，彷彿散發著聖潔的光輝。雖然畫面中看不見聖母瑪麗亞的表情，但從她正在打開耶穌誕生時東方三博士贈送的箱櫃，那種動作驚懼僵硬的不安感，明顯預示著未來的不祥與恐慌。

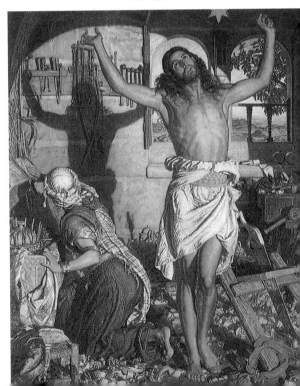

漢特的作品最初並不成功，被許多藝術界的報刊攻擊為笨拙而難看。真正使他出名的是一些有關宗教的畫作。他非常注重細節，喜歡運用強烈的色彩，並在畫中佈置許多精心設計的象徵物，主張世界本身就應該被當作許多的視覺記號來解讀，而漢特覺得身為一個畫家應該有責任去顯露這些記號與事實的連結。在拉斐爾派的成員中，漢特一生都保持了他們當初所宣揚的概念。他的代表作品有：《世界之光》、《覺醒的良心》。1905年，愛德華七世頒給了他英國功勞勳章（Order of Merit）。

▶ 文竹島 漢特 油畫

漢特深受藝術理論家拉斯金的影響，忠實於對自然「神性的光輝」的描繪。他堅持寫實主義原則，繪畫中的每一個物體都來自寫生，濕白底技術使畫面色彩鮮豔而真實。這幅《文竹島》正反映了他深厚的寫實功力與運用色彩上的技巧。色彩的運用猶如印象派一樣絢爛，生動地描繪出藍色透明的海面、青色的岩石和岩石上黃綠色的植物。

羅塞提（Dante Gabriel Rossetti，1828 ～ 1882 年）
既是英國畫家、詩人、插圖畫家和翻譯家，也是前拉
斐爾派的創始人之一。羅塞提是拉斐爾前派中最有特
色的畫家。他經常以文學作品為創作題材，詩人但丁
的單戀情人貝德麗采成為羅塞提經常作畫的形象。同
時他也是一位傑出的詩人，
抒情詩人的氣質使他的作品
具有一種動人的情調。他的
畫作富有幻想、詩意盎然，
但內涵艱深、晦澀，例如他
最典型的理想作品之一《貝

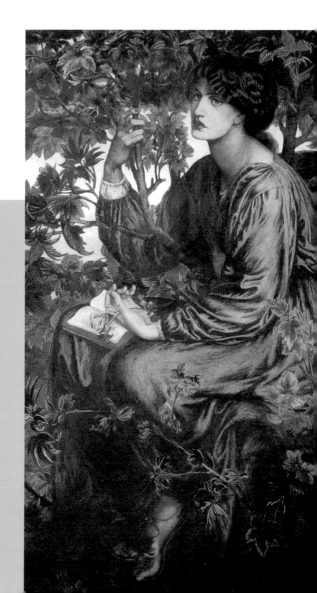

▶ **白日夢 羅塞提 油畫 1880 年**
羅塞提是拉斐爾前派的發起人之一，他們
提倡單純、理想的理念，這與維多利亞風
格相互對抗，羅塞提還寫了很多與畫作相
配的詩歌。《白日夢》中綠衣少女置身於一
片閃光的樹葉中，憂鬱的目光令人感到憂
傷。手中的鮮花已奄奄一息，暗示她永遠
不會從白日夢中醒來。這是羅塞提以與其
死去的妻子長像極為相似的莫里斯小姐為
模特兒所創作的，充斥著畫家對亡妻的無
盡思念。他把人物委身於一個樹叢中，只
能穿過樹木枝枒間的空隙，隱約看到雲霧
縹緲的遠方，從而使人物與外界相對隔絕
開來，而縹緲的雲霧也與白日夢的氛圍相
結合，從而為主題營造了十分巧妙的背景。

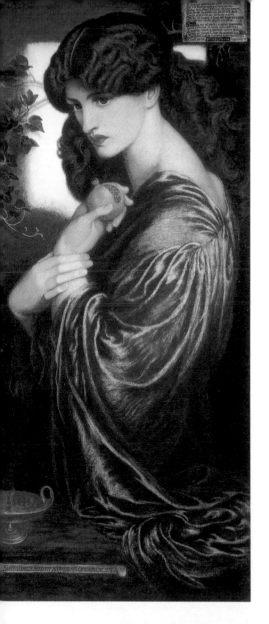

娅塔‧貝德麗采》。在他晚年，愛妻席黛爾的不幸去世，帶給羅塞提極大的創傷。早期畫作中寶石般的色彩、明快的線條風格，開始轉向柔和的邊線、模糊的形體，抒情意味大大地減弱，人物的節奏也變得緩慢，表情逐漸顯得鬆散而空乏。《白日夢》便是羅塞提晚期典型的作品。

與羅塞提相比，米雷（John Everett Millais，1829～1896年）的繪畫缺乏豐富的想像力；與漢特的作品相對照，則缺少了道德說教

◀ 命運女神 羅塞提 油畫 1873～1877年
拉斐爾前派的藝術家們非常喜歡描繪關於神話、騎士或聖經故事的題材，而具有魔力般美麗的「命運女神」自然也不例外。然而對羅塞提而言，與畫中女主角吉絲的邂逅，卻是一段求而不得的愛情悲劇。吉絲有著一雙深邃而清亮的眼眸，長長的黑髮、憂鬱的眼神和美麗的臉龐，讓羅塞提深深著迷，即便當時吉絲已經結婚。為了追求心目中的女神，導致妻子服用過量鎮靜劑不幸身亡，但羅塞提依舊對她迷戀不已。於是羅塞提只好將這份愛情寄情於這幅《命運女神》作品中，充滿魔力的美麗女神，魅力四射，在近代繪畫史上佔有著不可抹滅的地位。

時的狂熱。他是一位寫實能力很強的畫家，盡可能地把生活中的真實，引向憂鬱的詩一般的境界中，色彩上則多富有裝飾感。米雷早期的作品非常專注於描繪畫中的細節上，通常集中在描繪出美感以及大自然的複雜性。在作品《歐菲莉亞》中，根基於所整合的自然元素，米雷創造出密集而精心設計的畫面，這種方法被稱為「生態繪畫法」（pictorial eco-system）。他的繪畫技巧影響了惠斯勒與印象派畫家，他建議所有的畫家都應該以委拉斯蓋茲和林布蘭為榜樣。

伯恩‧瓊斯（Burne Jones, 1833-1898 年）是一位英國藝術家和設計師，與前拉斐爾兄弟會關係密切，是拉斐爾前派理想的熱情支持者與實踐者。他極少直接表達現實題材，而是以亞瑟王傳說、聖經故事、希臘神話為題材，創

▼ 奧菲莉亞 米雷
油畫 1851 ～ 1852 年
奧菲莉亞是莎士比亞名劇「哈姆雷特」中的一個角色。哈姆雷特對奧菲莉亞的愛或許存在，卻遠不及「復仇」來得重要，奧菲莉亞單純的愛情，在哈姆雷特扭曲的心中顯得微不足道，她的死亡與被犧牲的下場早已命中注定。在米雷著名的作品《奧菲莉亞》中，畫面的色彩豔麗，色調明亮，靜靜的流水，漂亮的花朵，奧菲莉亞躺在水面上順水漂流。畫家花了數月的時間寫生，將岸邊的一花一草描繪得栩栩如生，但過於細緻的描繪，反而讓花草與少女之間產生不協調感，使觀者不由自主地被遍佈河岸的野花所吸引。

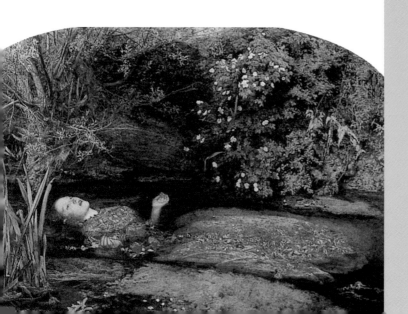

造了大批充滿浪漫主義情調的傑作。其作品的構圖細緻入微，對衣袍和衣褶的描繪技藝精湛。清晰的肌肉線條、無力的姿態和中性的人物造型，都是伯恩‧瓊斯畫風的最大的創作特色，這些要素為他的畫面帶來遠離人間煙火的氛圍，他也因此深受唯美主義和頹廢主義者的景仰。他是威廉‧莫里斯的朋友，創作過包括彩色玻璃在內的許多裝飾藝術品。他的早期畫風則受羅塞蒂影響，1860年代開始形成自己的風格，繪製了包括《梅林的誘惑》在內的一系列名作。其他的代表作品還有：《梅林的誘惑》、《國王與乞丐女》。

◀ 國王和乞丐女 伯恩‧瓊斯 油畫 1884年

這是伯恩‧瓊斯最知名的一幅作品，圖中的主要人物正是以伯恩‧瓊斯和他的妻子作為模特兒。題材來自伊莉莎白時代的民歌，國王認為乞丐女是他要尋找的純潔的妻子，並把他的王冠作為對她的愛的回贈。圖中的乞丐女端正地坐著，彷彿正要接受國王的饋贈，而她手中拿的銀蓮花卻是拒絕愛的象徵，國王則充滿崇敬地坐在下方。

古典學院派

在當時與拉斐爾前派相抗衡的學院派，也同樣屬於古典主義的範疇。這個畫派以雷頓、阿爾瑪·塔德瑪和波因特等畫家為代表，他們的作品反映出貴族式的保守審美趣味。

雷頓爵士（Sir Frederic Leighton，1830～1896年）是19世紀末英國最有聲望的學院派新古典主義畫家，他輝煌的藝術光芒甚至沖淡了雷諾茲的影響，成了英國皇家學院派的代名詞。雷頓熱衷於古代神話、聖經的題材，追求恬靜、和諧、典雅的樣式。同時為了迎合官方的審美觀，畫風日趨甜美、抒情，柔和的造型、飽滿的色彩、細膩的刻畫常使描繪的形象具有歡愉、輕盈的氣質，但後來又略帶羞澀、倦愁的傷感情調。他的代表作品包括：《纏毛線》、《熾熱的六月》、《閱讀》、《音樂課》等。

◀ 纏毛線 雷頓 油畫 1878 年
雷頓以古典手法來表現生活，作品因而有呆板僵化之感，並且缺少真實的情感。在《纏毛線》中，畫家沿用古典繪畫法則，以學院派繪畫的嚴謹，描繪了纏毛線的母女。年輕的母親坐在凳子上，姿態優美地繞著毛線；小女孩專注地配合著母親，扭動著身體，一臉稚氣。

▲ 安東尼式的浴池
阿爾瑪·塔德瑪 油畫 1899 年

塔德瑪的繪畫幾乎離不開古代歷史
的題材。此作品嚴格遵循學院派的
古典畫法，刻意追求畫面唯美的視
覺效果。浴池是羅馬最顯著的象
徵，也是表現奢華、社交、生活的
最佳題材。塔德瑪親自拍攝過羅馬
浴池的遺跡，因此雖然場面有著明
顯的臆造成分，但在細節的處理上
足以看出作者的精心構思。前景中
慵懶交談的女性，浴池中嬉戲的人
們，以及營造悠閒氣氛的吹笛手，
重現了羅馬人日常的生活實景，絲
毫不帶任何道的批判的的意味。

　　阿爾瑪·塔德瑪爵士（Sir
Lawrence AlmaTedema，1836 ～
1912 年）在英國被稱為「勞倫斯
爵士」，是英國皇家學院派中的世
俗裝飾大師，他的作品以描繪豪華
的古代世界（中世紀前）而聞名。
他以飽含情韻的筆觸描繪著夢幻般
的古典題材。他嚴格遵循學院派的
古典畫法，刻意追求畫面的美，以
豐富想像力描繪古代仕女的生活方
式。這種獨特的題材深為英國上流
社會所讚賞，例如：《雕塑家菲地
亞斯》、《女詩人薩福》、《維納斯神
廟》、《謁見阿格里巴將軍》等等。

印象主義

　　法國印象主義在 19 世紀 70 年代，
透過惠斯勒（James McNeill Whistler，
1834 ～ 1903 年）傳到了英國。這位生
活在英國的美籍畫家，注重色彩的配
置，追求形式感，在反對拉斐爾前派和
整個維多利亞王朝畫風的同時，把繪畫
的感受和音樂聯繫起來，惠斯勒的畫作

不太重視輪廓和素描，卻加上了具有東方藝術色彩的裝飾性特徵。雖然惠斯勒不像法國印象主義畫家那樣強調光線，但他在繪畫實踐中追求音樂的節奏感與和諧旋律，比當時英國畫壇中的任何流派和個人，都更加接近法國印象主義。

《瓷器王國的公主》是惠斯勒眾多具東方風格的繪畫中的代表作。他用統一的色彩來烘托畫面，並經常將作品與音樂標題結合在一起。例如：《灰色和黑色的組合：藝術家的母親》，這幅作品也被稱為「灰與黑的協奏曲」，而《白衣少女》這幅畫則被加上「白色交響樂」的副標題等等。

1870 年，在他的事業達到高峰之際，惠斯勒開始關注藝術作品的展現。他為自己的畫作設計畫框，有時候甚至自己安排展覽。在為他的主要贊助人英國船王弗雷德里克·雷蘭（Frederick Richards Leyland）的倫敦住宅設計餐廳裝飾時，他終於實現了塑造無所不包的整體美感的願望。那間現在被稱為孔雀廳的餐廳提高了惠斯勒作為唯美主義畫家的聲譽，顯示出他對美感的追求遠遠超越了畫框。

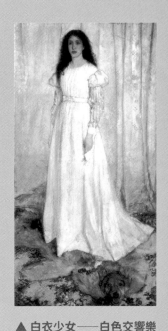

▲ 白衣少女——白色交響樂
　惠斯勒 油畫 1862 年
惠斯勒從日本版畫中找到所需要的藝術元素，亦即強烈的對比和裝飾性。1862 年他創作了這幅白衣少女像，描繪的是一位愛爾蘭少女，由於作品以白色為主調，圍繞它展開極為細膩的色調變化，所以副標題名為「白色交響樂」。惠斯勒試圖在色彩上加強形象的音樂感受力，因而廣泛採用了音樂術語。

▲壁紙及套色刻板畫
莫里斯 1889 年

新藝術運動

新藝術運動始於 1880 年，在 1892 年至 1902 年達到頂峰。其名字源於薩莫爾·賓在巴黎開設的一間名為「新藝術之家」（La Maison Art Nouveau）的商店，他在那裡陳列的都是按這種風格所設計的產品。後人就把這種新風格的藝術統稱為「新藝術」。

新藝術運動發源於英國，在短短的 30 年內遍及歐美，直到 1910 年左右，才逐漸被「裝飾藝術運動」和「現代主義運動」所取代。它反對矯飾風格，主張回歸自然，在圖案設計上大多運用植物與動物的紋樣，創造出唯美主義的裝飾風格，並留下了大量有著自然優美曲線造型的藝術傑作。

新藝術運動包含了藝術和實用藝術兩個領域，大多表現在海報和插畫、建築設計、室內裝飾，以及玻璃製品和珠寶首

◀「貴族婦人與動物」裝飾畫 桌櫃 莫里斯 1860 年

飾上。許多著名的藝術家都參與過新藝術的創作，他們對歷史傳統表現出自由開放的態度。它與拉菲爾前派和象徵主義的畫家有著某種密切的關係。新藝術本身大大得益於象徵主義特有的富於暗示性和表現性的裝飾，但無論如何，新藝術運動有他自己特殊的面貌，它沒有迴避使用新材料、使用機器製造外觀和抽象的純設計。

　　英國插圖畫家比亞茲萊的唯美主義，和威廉‧莫里斯宣導的「工藝藝術運動」都是新藝術風格的先例。比亞茲萊（Aubrey Beardsley，1872 ～ 1898 年）是一位短命的天

▼《莎樂美》插圖
比亞茲萊 1894 年

比亞茲萊主要是以性的方面來批評維多利亞時期的社會現象。在他的畫作中，黑白兩種顏色不可調和，對比強烈，這分明是在向自然挑戰；精心雕琢的線條充滿了頹廢的意味，畫中的形象包含著令人費解的暗示，使人聯想到放縱與奢靡。以《莎樂美》為主題創作的新女性形象，替代了傳統中男性物質主義者的罪惡、縱欲以及對統治權的渴望，也暗示了維多利亞社會一些潛在的、對新女性的恐懼和憂慮。

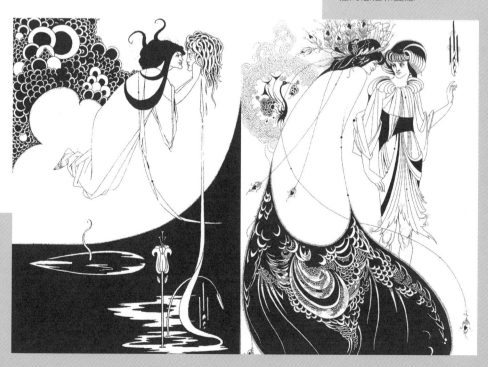

才畫家，他從小醉心於文學與音樂，並有著良好
的素養，他的畫充滿詩樣的浪漫情愫和無盡的幻
想力。他熱愛古希臘的瓶畫和洛可可時代極富纖
弱風格的裝飾藝術風格。同時，東方的浮世繪與
版畫，也對他的藝術之路產生了極大的影響。

　　當 19 世紀末的英國畫家們沉溺於古典主義的
美麗與溫婉時，比亞茲萊卻用一種更新、更絕對
的方式，來表達自己的藝術理念。強烈的裝飾意
味、流暢優美
的線條、詭異
怪誕的形象，
使他的作品充
斥著恐慌和罪
惡的情感色
彩。1894 年，

◀ **66 塊彩色瓷磚的組
合圖案 莫里斯 1876 年**
莫里斯是英國工藝藝術
運動的領袖人物之一。
以他為首的設計家創造
許多編排與構圖方式，
較典型的有將文字和曲
線花紋擁擠地結合，將
各種幾何圖形插入和分
隔畫面等。

他為王爾德的劇本《莎樂美》所繪製的插圖，使其聞名遐邇。他的畫風深受新藝術的曲線風格，和日本木刻的粗獷感影響，畫作中明顯的性感和情欲，讓批評家門及社會大眾大為震驚。他作品中的裝飾性與抽象性因素，對後世影響較大。

被尊為「現代設計的先驅」的威廉·莫里斯（William Morris，1834～1896年）雖然是一位畫家，卻主要致力於工藝藝術的創作。他是英國藝術與手工藝運動的領導人之一，也是世界知名的壁紙花樣和布料花紋的設計者。他最早提出新藝術美學主張，即藝術家與手工藝人合作，以實現改良日用品為目的。

他認為藝術的主體部分應是實用藝術，因此反對在觀賞性的「高等藝術」與實用性的「次等藝術」之間，刻意去強調高下。此外，他很重視傳統手工藝的挖掘、整理和

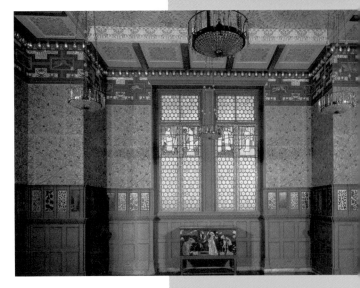

▲ 金斯頓博物館的室內裝飾

金斯頓（kensington）博物館的室內設計，是由莫里斯與眾多藝術家共同合作完成的。室內色調以灰綠與金色為主，天花板與四壁的圖案簡潔精緻，富裝飾性。玻璃鑲嵌畫上表現的人像與豐饒的果實象徵了一年中的月份。整體設計在典雅而略帶神祕的氛圍中，透露出新藝術的風格特徵。

▼ 威爾德設計的書桌

威爾德由繪畫轉向設計領域，既提倡創新，也依賴於傳統。在他看來，家具最重要的還是其結構與功效，而裝飾則只是增添情趣。圖中的書桌充分體現出他的設計理念：外形簡潔，功能性突出。同時，威爾德在設計時採用了新藝術風格中豐富的曲線，給人流暢的視覺感受。

發揚。他用伯恩・瓊斯的畫稿來製作漂亮的絨毯，也從事繪畫玻璃、陶器、家具、書籍裝幀等工作。他的設計多以植物為題材，頗有自然氣息並反映出中世紀的田園風味，即運用曲線和非對稱性的線條，這些線條大多取自花梗、花蕾、葡萄藤、昆蟲翅膀等自然界中的物體，影響後來風靡歐洲的新藝術裝飾風格頗深。

在此，我們還不得不提到新藝術運動的另一位代表人物，比利時畫家兼設計師威爾德（Henry Van de Velde，1863 ～ 1957 年）。他畢生立志於從事設計活動和設計改革，從設計史的角度來看，他是將新藝術的思想帶到法國的重要人物，最終使之成為國際設計運動。由他

所宣導改建的德國威瑪藝術與工藝學校,即是之後包浩斯設計學院的前身。

　　蓋括來說,新藝術是一種過渡風格的藝術運動,是西方藝術由古典進入現代藝術的轉捩點。它給了歐洲藝術界一股強大的衝擊力,並解放了藝術家和大眾的想像力,使他們接受並嚮往新的形式和新的空間。在新藝術運動中所產生的手工製藝術品,最終變成了人們心目中無可替代的「歐洲風格」的象徵,並開創了現代設計的新路,成為現代藝術的重要源流。

德國

　　19 世紀是德國近代科學文化高漲的階段,哲學上有康德、黑格爾,文學有歌德、席勒,音樂有貝多芬、舒曼,自然科學更是發達。視覺藝術在這樣文化高漲的背景下,也得到極大的推進動力。在 19 世紀前半葉,風靡全歐的浪漫主義藝術中,德國也湧現出

▼ 雪中的巨人墓
菲特烈 油畫 1807 年
菲特烈熱衷於對光影的精細控制,以及表現純靜深遠的空間感。對他來說繪畫重要的不是如實寫生,而是自由的構思,把非物質性當作為表現的對象,透過「色彩與形象塑造」說出言辭所無法轉述之物。

不少的大師。C.D. 菲特烈（Caspar David Friedrich，1774 ～ 1840 年）是其中最優秀的畫家。

菲特烈熱衷於對光影的精細控制，以及表現純靜深遠的空間感。對他來說繪畫重要的不是如實寫生，而是自由的構思，把非物質性當作為表現的對象，透過「色彩與形象塑造」說出言辭所無法轉述之物。像一些德國浪漫主義文人一樣，他迷戀於「詩意盎然的景象」，例如：荒原、古寺、落日、月夜、森林等主題，這一切構成了他筆下具有象徵意味和感情色彩的繪畫世界。

到了 19 世紀後半葉，德國的

▼ **希望號遇難**
菲特烈 油畫 1824 年
菲特烈偏愛逆光中的風景，他的這類作品往往具有一種神祕的象徵性，含有濃厚的宗教情緒。

◀ **海上月出**
菲特烈 油畫 1822 年
像一些德國浪漫主義文人一樣，他迷戀於「詩意盎然的景象」，例如：荒原、古寺、落日、月夜、森林等主題，這一切構成了他筆下具有象徵意味和感情色彩的繪畫世界。

▶ 教堂裡的三個婦女 萊布爾 油畫 1878 年
萊布爾致力於描繪群眾的平凡生活，並始終堅持如實表現他的繪畫思維。畫面中描繪的是德國婦女的日常生活，她們虔誠的讀經禱告，心靈平和而安詳。

藝術家們恢復了中斷了兩個世紀、以杜勒為代表的藝術傳統，促使現實主義藝術進入了繁榮發展的新時期，成為德國藝術的主流。誕生了門采爾、萊布爾、珂勒惠支和利伯曼等現實主義大師，出現了德國藝術史上繼文藝復興之後的第二個藝術高峰。

門采爾（Adolph Friedrich Erdmann von Menzel，1815 ～ 1905 年）出生於波蘭，是自文藝復興杜勒之後德國最偉大的畫家，也是歐洲最著名的歷史畫家、風俗畫家之一，更是傑出的素描大師級版畫家。他的作品題材豐富，廣泛涉獵並且深刻表現了德國社會各個階層的生活、生存狀態和社會風俗，尤其是對工人的描繪，為當時歐洲畫壇所罕見，例如他著名的：《軋鐵工廠》。同時他受腓特烈‧威廉四世的委託，為《腓特烈大帝全集》創作了 200 幅

▲ 飢餓的兒童 珂勒惠支

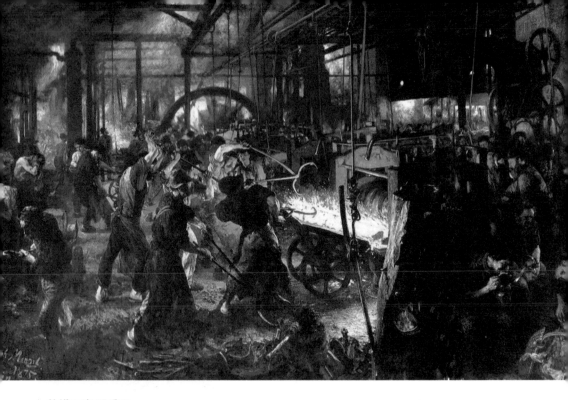

▲ **軋鐵工廠 門采爾**
油畫 1872 ～ 1875 年
門采爾是自文藝復興杜勒之後德國最偉大的畫家，他的作品題材豐富，涉獵廣泛，深刻表現了德國社會各個階層的生活、生存狀態和社會風俗，尤其是對工人的精采描繪，是當時歐洲畫壇中十分罕見的主題。

的插圖，從此成為德國著名的插畫家。

　　1898 年，他獲得當時普魯士王國的最高榮譽「黑鷹勳章」和貴族稱號，成為當時國內最偉大的畫家。同時，素描在門采爾的創作生涯中也占據著十分重要的地位，他那流利的線條、有力的筆觸、準確而不拘細節的造型，受到無數人們的大力讚賞，更確立了他在西方藝術史中素描大師的地位。在他去世之後留下了 80 本素描集和近 7000 張的單張素描作品，而他的部分油畫作品則在二次世界大戰期間被燒毀或散失。

　　萊布爾（Wilhelm Leibl，1844 ～ 1900 年）早期作品多為肖像畫，以細膩性格刻畫和強烈明

暗對比手法影響著當時的畫壇，例如：《父親肖像》、《海頓夫人》等。萊布爾在 21 歲那年結識了庫爾貝，對他日後的藝術創作產生了深遠影響。爾後，他定居於農村，像庫爾貝一樣致力於描繪群眾的平凡生活，並始終堅持如實表現他的繪畫思維。

利伯曼（Max Liebermann，1847～1935 年）的油畫反映了他對當時德國、荷蘭、法國的農民、工人與手工業者生活的強烈興趣。他孜孜不倦地去描繪他們的生活場景，表現了一個寫實主義畫家對生活的熱情關注。

珂勒惠支（Kathe Kollwitz，1867～1945 年）是橫跨 19 與 20 世紀之間的畫家，也是現代最有影響的德國版畫家。她雖然在 20 世紀

▲ 不相稱的婚姻
萊布爾 油畫 1877 年

萊布爾像庫爾貝一樣致力於描繪群眾的平凡生活，但筆力深厚而意境浩博，深得現實主義的精髓。他有許多以農民生活為題材的油畫和版畫，形象質樸，表現出人物的不同性格神態。

◄ 雷頓的街景
利伯曼 油畫 1887 年

利伯曼是德國第一個接受從自然主義到印象主義的畫家。他早期的作品主要是一些風俗畫，之後受莫內影響，色彩變得更加明亮，油畫獲得了光和動感。

▲ **陣亡了 珂勒惠支**
銅版畫 約 1904 年

珂勒惠支是現代最有影響的德國版畫家，也是典型的批判現實主義畫家，她對社會現實的強烈不滿，與對人民極大的同情心與正義感，使其繪畫帶有極鮮明的政治色彩。其創作的黑白版畫，形式上超越了女性氣質，有著堅忍、單純、近逼人心的能量。

上半葉創作了許多作品，但其藝術風格仍是19世紀現實主義風格的延續。珂勒惠支是典型的批判現實主義畫家，她對社會現實的強烈不滿，與對人民極大的同情心與正義感，使其繪畫帶有極鮮明的政治色彩。其創作的黑白版畫，形式上超越了女性氣質，有著堅忍、單純、近逼人心的能量。《織工反抗》和《農民戰爭》是最早帶給她聲譽的兩組版畫作品，它們都是按照事件發展的時間線索來選取主題的，情節連貫、前後呼應。同時，婦女與兒童始終出現在其畫面中。她將社會運動概括為更普遍的人類生活現實，例如：《母與子》、《飢餓的兒童》等。

俄國

19世紀上半葉，雖然俄國藝術的黃金時代尚未到來，但民族藝術的面貌已經初步顯現。受到新古典主義、浪漫主義、現實主義、印象主義等藝術流派的影響，俄國的畫家打破了延續數年的宗教藝術傳統，開始注重情感和個性的表達。恬靜的古典主義逐漸被浪漫主義風潮和現實主義的精神所取代。在這段時期，最具

有代表性的畫家有布留洛夫、維涅齊昂諾夫、
伊凡諾夫、費多托夫等人。

　　布留洛夫（Karl Briullov，1799～1852 年）
是俄國 19 世紀上半學院派的代表大師。他在創
作中追求理想化的美，並力求使其接近古典美
的標準。但他擺脫了古典主義中那種枯澀的背
景和僵化死板的色調，追求明亮的陽光和清新
空氣的表現力。他的名作《龐貝的末日》是俄
國民族繪畫的先驅。他還擅長畫人物肖像，尤
其擅長描繪男性，其代表作有：《自畫像》、《考
古學家朗奇》等。

　　維涅齊昂諾夫（Alexey Venetsianov，
1780～1847 年），是俄國 19 世紀上半葉，專
門創作風俗畫的畫家。他排斥藝術學院照原畫

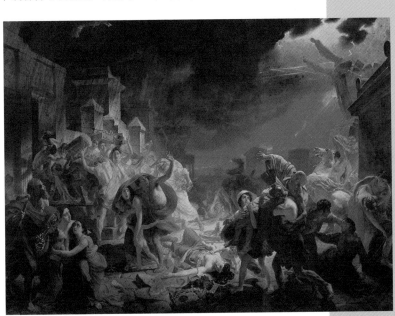

▼ 龐貝的末日
布留洛夫 油畫 1833 年
布留洛夫是俄國學院派的
代表，他的早期作品以古
典美為準則，把生活中的
美加以理想化，表現技巧
已相當卓越。《龐貝的末
日》以古典主義手法，描
繪了義大利古城龐貝的災
難場景，
表達人們
的驚恐與
絕望。

臨摹的手法，主張以實物來寫生，他的畫風富有古典情趣，畫面抒情且帶有理想成分。畫中柔和的色調與他獨有的、略帶傷感味的作品構圖相映襯。《打穀場上》、《耕地》、《割麥人》、《夏季的收穫》都是他較具代表性的作品。

俄國的革命運動促進了民主的現實主義發展，湧現出一代大師伊凡諾夫和批判現實主義巨匠費多托夫。伊凡諾夫（Alexander Andreyevich Ivanov，1806 ～ 1858 年）是借用宗教題材來表現人們精神覺醒的畫家。他

▼ **基督出現在人們的面前**
伊凡諾夫 油畫
1837 ～ 1857 年

伊凡諾夫堪稱是當時最有影響力的宗教畫家。構圖以施洗者約翰為中心，在他身後是一些未來的聖者，畫的左側、右側與中央部位的人群是被約翰預言震驚的人們。其中施洗者約翰的頭部是以畫家自己為原型。作品情節簡單，構圖樸素，但欠缺生動性。

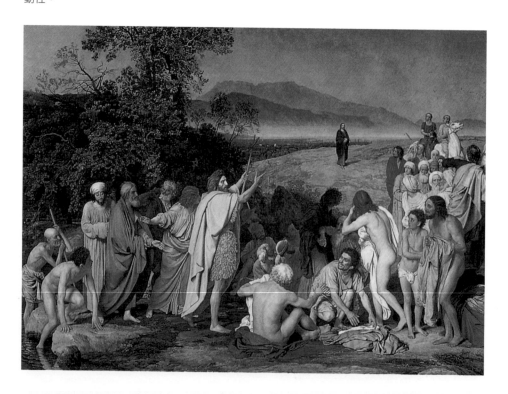

的巨幅油畫《基督出現在人們的面前》，透過人們期待的基督形象，反映出俄國需要一種新的力量來救贖的思想。費多托夫（Pavel Fedotov，1815～1852年）是在革命民主主義思潮影響中成長的畫家，也是俄國批判現實主義繪畫的奠基者。他以油畫《少校求婚》而成名，作品都是以諷刺性的筆觸來揭露時代的現實。同時為了突出主題，費多托夫對於人物和環境的描繪十分細緻，而且帶有一定的誇張性，極具喜劇效果。其代表作品還包括:《貴族的早餐》、《小寡婦》等。

到了19世紀下半葉，文藝批評家、美學家和作家的進步思想，影響著一大批年輕的藝術家。加上啟蒙運動的影響下，又湧現出一大批具有民主主義思想的批判現實主義畫家，以彼羅夫（Vasily Perov，

◀ 少校求婚 費多托夫 1848 年

費多托夫被認為是俄羅斯批判現實主義繪畫的先驅，他的作品揭露和諷刺俄國社會的時弊和醜惡現象。《少校求婚》是他最為成熟的一幅作品，其題材觸及了當時貴族和商人為追求財富和榮譽而相互巴結，「上流社會」的實況。費多托夫抓住未婚夫的出現而引起商人全家騷動的瞬間，耐人尋味。

柯依（Ivan Kramskoi，1837 〜 1887 年）、馬柯夫斯基（Konstantin Makovsky，1839 〜 1915 年）、希施金（Ivan Shishkin，1832 〜 1898 年）、薩符拉索夫（Alexei Savrasov，1830 〜 1897 年）等 14 人在莫斯科成立了「巡迴展覽畫派」（Peredvizhniki）。

這個畫派從民主的立場出發，描繪俄國民眾的生活、歷史和人的勞動之美，強烈表現民眾要求解放的願望，揭露和批判專制政治制度。生機勃勃的現實主義因此大放光芒，開始與沒落的官方學院派決然對立。巡迴展覽畫派從成立一直到 20 世紀初期，定期將作品在全國各地巡迴展覽，成為推動俄國藝術發展進步的藝術團體，並且產生許多著名的大畫家，例如：列賓（Ilya Repin，1844 〜 1930 年）、蘇里柯夫（Vasily Surikov，1848〜1916年）、列維坦（Isaac Levitan，1860 〜 1900 年）、謝洛夫（Valentin Serov，1865 〜 1911 年）等人。

彼羅夫是巡迴展覽畫派中的一位多產畫家。繪畫題

▼ 送葬
彼羅夫 油畫 1865 年

彼羅夫的繪畫題材廣泛多樣，善於捕捉生活中的變化，具有辛辣的批判、諷刺才能。《送葬》描繪一個失去撫養者的家庭悲劇：黃昏來臨前的冷漠，鉛塊似的天空，單調的自然景色和氣氛給人強烈的悲劇感。暗淡的色調、憂傷的人物表情，真實地表現了死者家屬淒慘而走投無路的境遇。

材廣泛多樣，反映了 1816 年農奴制改革後的俄國社會面貌。同時他的取材深受當時文學作品的啟發，帶有文學插圖的特色，同時又用生動的造型語言，創造了不同凡響的藝術形象，為 19 世紀 60 年代之後批判現實主義繪畫的發展奠定基礎。其代表作品有：《三套車》、《復活節的農村宗教行列》、《警察局長來進行審判》、《送葬》、《獵人的休息》以及肖像畫《杜思妥也夫斯基》等。

克拉姆斯柯依是巡迴派的組織者和思想領導者。他最主要的藝術成就在肖像畫，他

▼ 無名女郎 克拉姆斯柯依
油畫 1870 ～ 1880 年

克拉姆斯柯依善於在畫幅中抒情，但他的肖像畫卻又充滿了哲理。人們說，他創造的《無名女郎》是安娜‧卡列尼娜的形象。據文獻記載，畫家與托爾斯泰的關係十分親密、友好，克拉姆斯柯依的創作又經常從文學中尋找題材，因此這一說法不無根據。在畫的背景上有隱約可見的亞歷山大劇院，前景上的婦女儀表莊嚴，穿戴著上流社會的流行服飾，坐在豪華的敞篷馬車上，她高傲地望著觀眾。

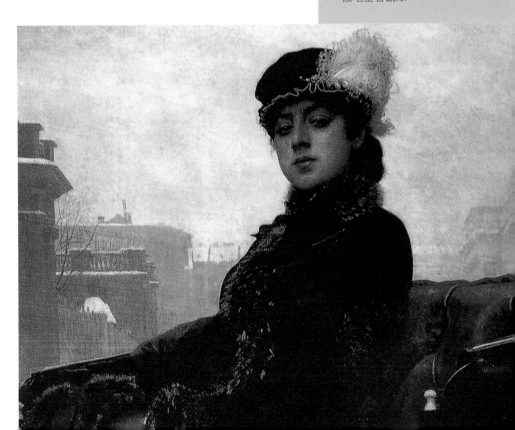

▲女貴族莫洛卓娃 蘇里柯夫 1887 年

蘇里柯夫是一位現實主義畫家，他描繪的大多是當時俄羅斯的生活樣貌。他非常同情下階層人民的艱難處境，對於統治者充滿著反感的情緒，反對彼得大帝的改革措施。蘇里柯夫成名作都取材於歷史事件，借歷史事件影射沙皇對人民的鎮壓。

他的繪畫作風嚴謹，常常為了尋找心目中理想的模特，不惜滿街漫遊找尋，找到之後還會不斷糾纏著對方，直到對方答應為止。《女貴族莫洛卓娃》中右下角的乞丐，就是用這種方法找來的模特兒。這幅作品描繪的是在修道院門前，莫洛卓娃已被拖上雪橇，即將被拉往另一處去審訊。畫面中莫洛卓娃高舉的右手，伸出兩個手指，這是舊教劃十字的食指和中指，以此示意她對於舊教信仰的堅定，同時也號召人們對分裂派的支持。莫洛卓娃放棄物質享受和貴族的尊嚴，堅持她自己的信仰的態度，博得了人民的普遍同情。

那細膩的寫實風格抒情優雅，充滿詩意，心理刻畫真實深刻。《列夫·托爾斯泰》和《無名女郎》是他頗為著名的作品。巡迴畫派的成就在於風俗題材、歷史題材、風景題材和軍事題材方面，而列賓和蘇里柯夫是其中最為重要的兩位畫家。

俄國 19 世紀最偉大的畫家列賓，是一位深切關懷俄國人民命運的藝術家。19 世紀下半葉正是俄國農奴制度剛剛被廢除，文化正在覺醒的年代，歷史事件，小人物刻畫以及肖像畫，都是列賓詮釋的主題。雖然他在歷史畫、肖像畫等許多繪畫體裁中都有所創新，但他創作的主要內容還是在致力於社會各階層的生活，和人物心理刻畫等內容的發掘上。他的成名作：《伏爾加河上的縴夫》，表現出勞動群眾壓抑而苦難的生活，而《拒絕懺悔》、《宣傳

◀ 伏爾加河上的縴夫
　列賓 油畫 1873 年

《伏爾加河上的縴夫》中，畫家筆下的 11 位人物，既是一群生活在社會下層的縴夫，也是一支堅韌不拔的隊伍。在構圖上，列賓巧妙地利用了沙灘的地形和河灣的轉折，使畫中人物猶如一組雕像，被塑造在一座黃色的、隆起的底座上。由於畫面佈局，使這幅尺寸不大的畫產生了大而雄偉的效果。

者被捕》、《意外歸來》等都是他以革命者生活為題材所作。而蘇里柯夫的作品多以反映俄國歷史衝突為特點，以壯闊的群眾場面見長，所塑造的歷史人物莊嚴而動人。同時，他總是設法在自己的歷史畫中描繪俄國特有的景色。

19 世紀下半葉還出現了俄國的民族風景畫派，其代表有巡迴畫派中的成員希施金和列維坦。希施金一生多數時間都是在故鄉的森林裡度過，畫作多數也是在描繪俄國森林及伏爾加河畔的景色，他的畫風寫實細膩。其風景畫莊嚴、壯麗、雄偉，很有氣魄。他所畫的樹林搖曳多姿、昂然挺立、充滿生機，具有史詩般的色彩，人們稱他為「森林的歌手」。他的主要作品有：《黑麥》、《橡樹》、《在公爵夫人摩

▼ 松林裡的早晨
希施金 油畫 1889 年

《松林裡的早晨》描繪的是清幽、深邃的松林，朝陽從林外的溝壑升起，晨曦給高大的松樹梢頭抹上一層金輝。輕紗般清淨的晨霧在林間繚繞，微風拂動著樹梢，絮絮低語著。四周是那樣靜謐、安寧，又是那樣質樸、清新，前景中的四隻黑熊在嬉鬧玩耍，為寧靜的松樹林增添了生機和情趣。

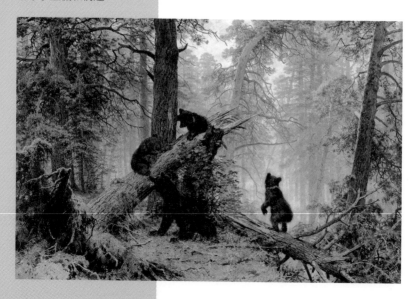

爾德維諾娃的森林裡》、《森林遠景》、《松林裡的早晨》等。

　　不同於希施金的莊嚴，列維坦所創作的風景畫從來不複雜，有時似乎只是漫不經心的寥寥數筆。他以對景物非凡的感悟力創作出了獨具風情的俄國風景畫。此外，貧窮、孤獨以及所受到的民族歧視，使他內心積聚著憂鬱和憤懣的情緒，在作品中往往體現出一種揮之不去的憂鬱感、暮色及陰暗。荒涼的景色經常是他選擇的主題，例如：《在永恆的安寧之上》、《弗拉基米爾之路》。在他生命的最後 10 年中，俄國反專制運動日趨高漲，列維坦的作品充滿了蓬勃的活力和對前景的企盼，他的佳作包括：《金色的秋天》、《春汛》、《伏爾加河的清風》等。

▼ **春汛 列維坦 油畫 1897 年**
列維坦是俄國現實主義風景畫家，作品多表現俄國大自然，用筆洗練，色彩鮮明豐富。陽春三月，稀疏的白樺樹林開始感到春的訊息，涓涓的春水漲滿了這片低地，映照著天藍色的蒼穹，報春的綠芽率先綻露出來，意味著一切生命即將蘇醒。整個自然景色被畫家用薄潤透明的顏色渲染得詩意盎然。

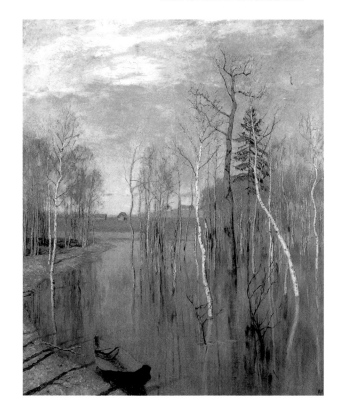

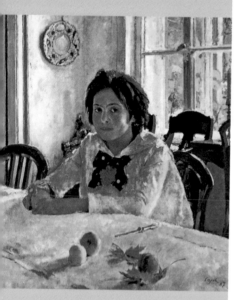

謝洛夫是 19 世紀末 20 世紀初俄國現實主義畫派中成就最高的一位大師，也是巡迴畫派末期的成員。他以畫肖像畫而聞名，其成名作：《少女與桃》和《陽光下的少女》，畫面色彩明亮，格調清新，輕鬆灑脫，帶有印象主義的傾向。

卡 莎 特 金（Nikolay Kasatkin，1859 ～ 1930 年）是末期巡迴展覽畫派的典型代表，當畫派發生分歧時，他仍然堅持著批判現實主義之路。19 世紀末，俄國工人運動蓬勃興起，卡莎特金把自己的主要精力用來表現俄國工人生活和鬥爭，代表作品有：《戰鬥員》、《女礦工》、《拾煤渣》等。在十月革命之後，俄羅斯聯邦共和國政府授予他「人民藝術家」的稱號。

▲ 少女與桃
謝洛夫 油畫 1887 年

《少女與桃》以具有印象派的光線和色彩使畫家一舉成名。畫中穿粉紅色上衣的少女名叫薇拉，是莫斯科有名的工業資本家、音樂和美術保護人馬蒙托夫的女兒，她手執鮮桃，坐在餐座前，窗外照進室內的陽光加強了人與自然、少女與春天這個主題。室內的陽光被明淨的色彩所渲染，空間感與人物十分調和，人物的精神狀態把握得十分準確。

▶ 女礦工 卡莎特金

卡莎特金早期創作以農村題材為主，1892 年去頓巴斯煤礦生活，與礦工們結成朋友，礦工便成為他一生創作的中心題材。《女礦工》刻畫了礦工豪放而樂觀的形象。十月革命之後，俄羅斯聯邦共和國政府授予他「人民藝術家」的稱號。

19 世紀的美洲藝術

美國

　　在 19 世紀開始的近現代藝術史上，美國的藝術發展獨樹一幟。然而真正的美國藝術，是從 17 世紀初歐洲人移入之後才開始的。1620年，自從「五月花」號郵船帶來了第一批歐洲移民之後，歐洲各國的移民陸陸續續來到美國。當時的畫家大都來自歐洲大陸，作品則以

▼ **沃森和鯊魚**
科普利 油畫 1778 年
科普利是美國繪畫史上的第一位大師，他早年生活在波士頓，獨立戰爭期間移居英國。《沃森和鯊魚》是科普利的第一幅重要作品，他採用了後來成為 19 世紀浪漫主義藝術偉大主題——人與自然搏鬥。

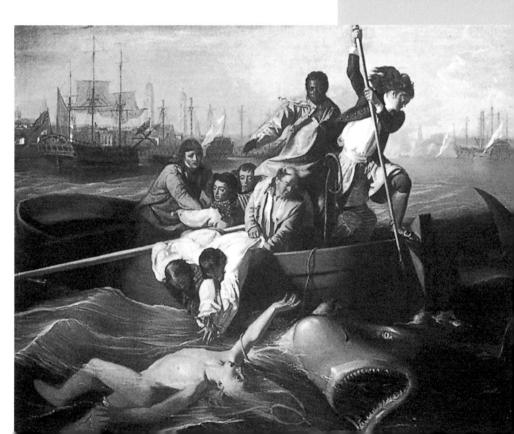

肖像畫為主，但技巧粗拙，人物形象古板，缺乏藝術的表現力。儘管如此，這種早期的殖民時代的藝術，為後來美國民族藝術的發展奠定了基礎。之後的美國藝術是以歐洲為中心、逐漸獨立的藝術風格，並進而對世界藝術產生重大影響。

殖民時期流傳下來的藝術作品數量較少，題材也十分狹窄。從獨立戰爭（1775-1783 年）到南北戰爭（1861-1865 年）之間，是美國藝術直追歐洲先進文化的過程，這段時期誕生了一批以科普利、威斯特、斯圖爾特等人為代表的美國本土畫家，為 19 世紀美國藝術的繁榮奠定基礎。

▼ **沃爾夫將軍之死**
威斯特 油畫 1770 年

威斯特出生在美國，但主要在英國活動。他是第一個獲得世界畫壇讚譽的美國畫家，主要從事歷史畫和肖像畫的創作。早期作品是新古典主義的，從《沃爾夫將軍之死》之後，他的風格開始轉向浪漫主義。

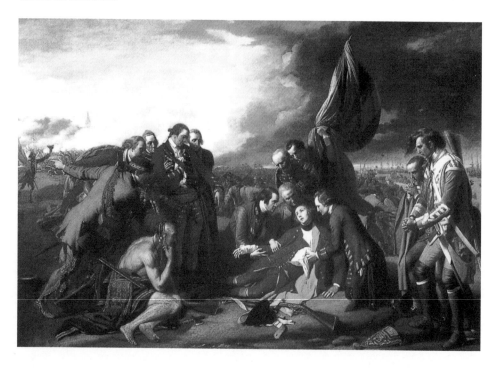

南北戰爭之後，工業化的進展促進了國家和城市的繁榮，以及文化與藝術的發達。

　　科普利（John Singleton Copley，1738～1815年）是美國本土培養出的第一位偉大畫家，主要為本地的富商和貴族們畫肖像，獨立戰爭期間移居英國。代表作有：《理查·斯金納夫人像》、《沃森和鯊魚》、《皮爾遜上校之死》等。威斯特（Benjamin West，1738～1820年）的藝術活動主要在英國。他最重要的代表作是歷史畫：《沃爾夫將軍之死》，作品描繪了1755至1763年間法國與印第安人的戰爭。斯圖爾特（Gilbert Stuart，1755～1828年）是一位傑出的肖像畫家，在英國和北美都有很大的影響力，他畫了多幅《華盛頓像》成為美國藝術史上的名作。

　　繼18世紀末、19世紀初肖像畫的繁榮之後，風景畫開始突出其地位，風俗畫也隨之出現。美國獨立促進了民族觀的形成，以風景畫為主的哈德遜河畫派（Hudson River School）成為美國第一個民族畫派。此派創造出富於浪漫情調的壯觀風景畫，質樸地重現了美國大自然的風貌和人民的生活。

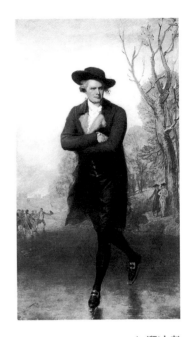

▲ 溜冰者
斯圖爾特　油畫 1782 年
其在畫像中強調人的社會意義，以極為深刻的心理刻畫表現獨立戰爭參加者的堅強性格，畫風真實、自然，體現出戰爭時期的進步思想。他因這幅《溜冰者》而一舉成名。

▲ 毀滅 科爾 油畫 1836 年

19 世紀初，美國的哈德遜河畫派大放光芒，它標誌著美國藝術開始擺脫歐洲影響，逐步顯露自己的品格，因此哈德遜河畫派也稱為「美國風景畫派」。科爾是其創始人，也是美國浪漫主義風景畫家。他有一組系列畫，名為《帝國興衰》。這組畫所有的五幅作品，描繪了羅馬帝國由盛至衰的過程。畫中展現了由原始蠻荒的景觀到回天乏術的破敗慘象。

科爾（Thomas Cole，1801 ～ 1848 年）是這個畫派最初的代表人物。其作品：《哈德遜河清晨》和《河套》，體現出他的風景畫特色：前景的廣闊自然，在精微的光影對比和透視處理中，向遠方漸漸隱退，令人有親臨之感。

19 世紀中期，歐洲藝術對美國的影響日益增強，大批美國青年遠渡重洋到法國、英國等地學習繪畫，將新的藝術技法和風格帶回美國；也有部分畫家留在歐洲，成為歐洲 19 世紀末新藝術運動的重要人物。這些不完全屬於美國的畫家，成為美國畫壇引以為豪的人物，以卡莎特、惠斯勒、薩金特為代表。

卡莎特（Mary Stevenson Cassatt，1844～1926年）是19世紀末至20世紀初期，極少數能在法國藝術界享有聲名的美國女畫家。她的繪畫題材主要取自日常生活中的見聞，多半以婦女與孩童為鍾愛的對象，特別是對母親教養孩子時溫情的描繪，更是引人入勝。卡莎特一生的藝術創作活動都和法國印象派緊密關聯。在她的畫中既有印象派美麗的色彩和自然的構圖，又固守著傳統的古典法則，畫面色調明亮溫暖，處處充滿陽光及溫馨可人的幸福之感。如其畫作：《洗澡》、《梳頭的女孩》、《埃米和她的孩子》等。

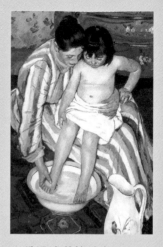

▲ 洗澡 卡莎特 油畫 1891 年

卡莎特雖然一生未婚，但是母性的溫柔卻屢屢在畫面中表露無遺。這是一幅畫描繪母親細心溫柔地為女兒洗澡的畫作，那和諧的家常景象，給人一種溫馨甜蜜的感受。卡莎特喜歡採用平凡的構圖、簡單的色彩，使作品流露出平實而親切的生活情調。

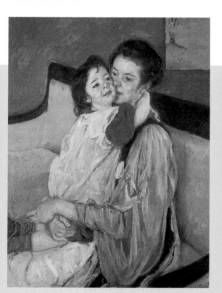

◀ 瑪加擁著母親 卡莎特 粉彩 1902 年

卡莎特是印象派中具影響力的唯一美國女畫家，她一生未婚，但她卻以創作大量母嬰親子的畫作著稱於世。在這些畫中，兒童總是極為可愛稚嫩，母親總是很陽光健康，在構圖上有的很平衡，有的很欹側，母愛被卡莎特營造為一個獨特的藝術世界，她的風格特色也獨出機杼。

薩金特（John Singer Sargent，1856 ～
1925 年），出生於義大利的佛羅倫斯，父母
親都是美國人，是美國 19 世紀末 20 世紀初
著名的肖像畫家。他的畫在廣泛吸收了印象
主義色彩基礎上，又具有傳統的寫實造型。
其肖像畫筆法光潤細膩，線條流暢穩健，且
注重人物個性、神態的展現。代表作品有：
《亨利·懷特夫人像》、《阿格紐夫人像》、
《理布列斯坦爾勳爵》等。而《石竹·百合·
玫瑰》則是薩金特表現瞬間光影效果最突
出，也是最著名的一幅油畫。

美國沒有如庫爾貝的現實主義畫家，也
沒有如德拉克洛瓦被一致公認的浪漫主義大
師，而只有從畫作傾向於現實主義與浪漫主
義特色的畫家。現實主義畫家中以荷馬和埃
金斯最為著名，而賴德則是具有浪漫主義特
色的代表畫家。

◀ **卡門 薩金特 油畫 1890 年**
薩金特是出生在義大利的美國畫家，擅長人像及水彩畫大
師。其水彩畫對色彩光影表現，更是超越群倫。薩金特吸
收了當時印象派的「印象化」，但不拘泥於細緻完整的形
體刻畫。他畫的人物從來都保持了形象的準確和完整，而
且其肖像還有像照相機搶鏡頭那種偶然和瞬間的感覺。

▲ 石竹‧百合‧玫瑰 薩金特 油畫 1887 年

1885 年夏天，薩金特離開巴黎到英國。他研究莫內一系列《乾草堆》繪畫，受其啟發。他實驗一種新的著色與描繪光的技法，於 1887 年畫了一幅題為《石竹‧百合‧玫瑰》的畫，這是薩金特表現瞬間光影效果最突出、最著名的一幅油畫。這幅畫描繪了黃昏暮色籠罩下的花園裡冷暖兩種相互對比且相輔相成的色調，構成了既溫馨又浪漫的圖景。

▲ 風暴 荷馬 油畫 1895 年

荷馬堅持其對自然主義的觀點，而在實際創作中則對色、線以及構圖進行精心的設計。在這幅作品中，滔天巨浪呼嘯而來，營造著大自然毀滅的強大力量；強烈的明暗對比，更加深了人們對大自然的敬畏感。

荷馬（Winslow Homer，1836 ～ 1910 年）在理論上堅持自然主義觀點，而在實際創作中則對色、線以及構圖進行精心的設計。他在南北戰爭期間曾被《哈潑週報》派往前線，以寫實手法描繪前線戰士生活，戰後則創作了一些反映美國鄉村生活的作品，例如：《長河》、《揚鞭》。晚年則用水彩和油畫來描繪海景和漁民生活，代表作品有《鯡魚網》、《海中大風暴後的清晨》。

▶ 嬉戲 荷馬 油畫 1872 年

荷馬南北戰爭期間曾到過前線，以寫實畫報道戰爭。戰後他的題材多反映美國真實的鄉村生活。晚年作品多表現大海、森林，描繪海員和漁民生活。這幅畫是他晚期的作品。

　　埃金斯（Thomas Eakin，
1844～1916 年）的畫風較為
沉穩細膩，對光線的微妙變化
也更加關注。他注重學院派的
技巧，在肖像畫與風俗畫上都
有很深的造詣，作品具有渾厚
精深的氣質。他筆下的場景是
反映當時美國式生活的最佳寫

▲ 阿迪朗達克的嚮導
荷馬 油畫 1894 年

照，人物肖像則力求真實外貌與內心情感的融
合。代表作有：《格羅斯醫師的臨床課》、《大提
琴師》等。

　　賴　德（Albert Pinkham Ryder，1847 ～
1917 年）繼承了哈德遜河畫派的傳統，常以大

◀ 舞蹈課
埃金斯 油畫 1878 年
埃金斯筆下的場景是反
映當時美國式生活的最
佳寫照，這幅作品描繪
一位黑人小孩正在上舞
蹈課的情形。小孩舞動
的雙足與認真的表情，
令人無法忽視那份追求
夢想的熱切心境。

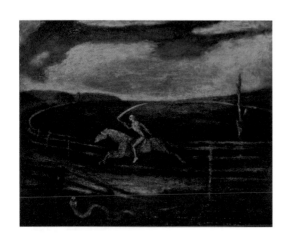

▲ 賽道 賴德 油畫 1895 年

賴德繼承了哈德遜河畫派的傳統，常以大自然為主，動物與人物作為陪襯來創作，畫面中透露著濃濃的神祕感。

自然為主，動物與人物作為陪襯來創作。他所畫的大海充滿神祕的恐懼與不安，是某種情緒與心靈的象徵。在手法上，賴德也不像埃金斯那樣過分強調形體，但更具想像力。《約拿》和《月光下的海洋》是其代表作。

在 19 世紀中葉，以鋼鐵為中心的產業革命，推動著建築業飛躍性的發展。電梯和鋼筋混凝土的發明，導致了美國首創的建築——摩天大樓的出現，並在 19 世紀 80 年代以中部的芝加哥為中心達到

◀ 月光下的海洋 賴德 油畫 1870 年

賴德的繪畫風格非常獨特：一種物體高度概括、沒有細節、只強調畫面整體結構的畫；再加上他喜歡用濃重的顏色，強烈的明暗對比，以起伏流動的構圖統一畫面，使得他的畫具有極強的表現意味。這種少見的風格是賴德注重描寫內心圖像的結果。《月光下的海洋》是他代表性的作品。

頂盛。貢獻此成就的是在 70 年代美國建築界興起的芝加哥學派（Chicago School）。

　　這個學派強調功能在建築設計中的主導地位，明確指出功能與形式的主從關係，其中堅人物蘇利文（Louis Sullivan，1856 ～ 1924 年）提出了「形式追隨功能」的觀點，成為現代設計最有影響力的信條之一。他與之後跨越 19 到 20 世紀的偉大建築師萊特（Frank Lloyd Wright，1867 ～ 1959 年），共同開啟了美國現代建築的大門，並深深影響著世界各地的建築師。

　　隨著 19 世紀下半葉建築與公共設施的發展才興盛起來的美國雕塑藝術，在 20 世紀之前一

▼ **芝加哥會堂大廈**
西元 1887 ～ 1889 年
蘇利文早年任職於芝加哥學派建築師詹尼的事務所，後赴巴黎入藝術學院。1875 年返芝加哥任繪圖員，1881 年與艾德勒合組建築事務所，他設計的商業建築是美國建築史上的里程碑。他在高層建築造型上的三段法，即將建築物分成基座、標準層和出簷閣樓的手法，影響深遠。圖中的芝加哥會堂大廈（Auditorium Building）是其代表作之一。

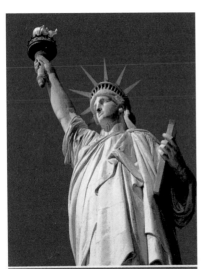

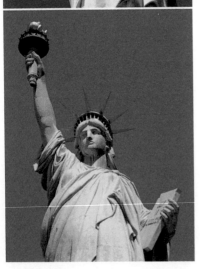

直受到歐洲風格的影響。這個時期的雕刻家隊伍龐大，作品的世俗性與實用性較強，技巧多是寫實性的，但缺乏創造性。美國著名的《自由女神像》，這座高 46 公尺（不含基座）的巨型銅像，是法國為紀念美國獨立一百周年和美國獨立戰爭期間的美法聯盟，贈送給美國的珍貴禮物。它由法國藝術家奧古斯特・巴托第（Auguste Bartholdi，1834 ～ 1904 年）設計並主持建造，巨像內部的鐵架則是由設計巴黎鐵塔的工程師艾菲爾（Gustave Eiffel，1832 ～ 1923 年）設計。這件雕塑雖然不是美國藝術家所創作，但如今已經成為美國的象徵。

◀ **自由女神像 西元 1875 年**

整座銅像以一百二十噸的鋼鐵為骨架，八十噸銅片為外皮，以三十萬隻鉚釘裝配固定在支架上，總重量達兩百二十五噸，一個多世紀以來，聳立在自由島上的自由女神銅像已成為美利堅民族和美法人民友誼的象徵，永遠表達著美國人民爭取民主、嚮往自由的崇高理想。

19 世紀的亞洲藝術

中國

　　1796 年～ 1911 年正是嘉慶至清末時期，隨著朝政的衰弱不振，加上列強的輪番侵襲，連帶政治思潮、社會經濟和藝術文化都受到嚴重的衝擊。清代的宮廷繪畫自嘉慶以後便日趨衰微，已經沒有可以稱道的大畫家了。此時的畫家們忽視生活體驗，也忽視寫生，模仿之風盛行，導致山水畫出現了衰微的現象。同時，畫家們也只滿足於在小情小景之中的筆墨趣味，缺少了民族精神的內涵與宏大的氣勢。文人畫在西方文化藝術的引入和衝擊之下，也日漸式微。

　　在鴉片戰爭後，開闢為商港的上海經濟開始發展起來，許多以賣畫為生的畫家遷居於此，為了適應新興的市民階層的需要，他們的繪畫在題材內容、風格技巧上都做了新的變化。除了保持傳統文人畫的要求外，他們更加注重從西畫技巧中吸取養分，並且向民間藝術學

▼ 松鶴延年圖 虛谷

虛谷的作品蒼秀清新、冷峻奇巧，別具特色。他的許多作品幅式都很小，造型極為簡略，但用筆設色細膩，既注意物性又注意畫面的節奏，因此其畫作多能超然象外，耐人尋味。

習，形成了被稱為「海上畫派」的群體，簡稱「海派」。其代表人物包括有：趙之謙、虛谷、任熊、任熏、任頤、任預、吳昌碩等人，他們的繪畫風格對近現代中國藝術的影響非常大。

趙之謙（1829 ～ 1884 年）字撝叔，是清晚期傑出的書畫篆刻家。他的篆刻取法秦漢的金石文字，在書法方面，融合了真、草、隸、篆的筆法為一體，相互補充、相映成趣。他的繪畫藝術繼承了文人畫、書法與繪畫合一的傳統，在繪畫之中隨意運用書法規律，以書與畫互為借鑒和補充，因而作品內容變化豐富，成為趙之謙獨特的個人風格，在近代畫壇上獨樹一幟。趙之謙所繪的寫意花卉最為人

◀ **牡丹圖 趙之謙 紙本設色 清代**

牡丹雍榮華貴，美豔絕倫，是歷代藝術家描繪的重要題材之一。繪畫史上，最早的記載是南北朝時楊子華畫牡丹。此後，歷代畫家或用潑墨法、或用沒骨法、或用勾線填色法畫牡丹。趙之謙以花卉見長，他將書法的用筆以及金石的鏗鏘韻味帶入畫中，形成氣勢恢弘、格局博大的個人風格。此幅作品設色濃麗，水、墨、色相交融，堪稱趙之謙典型風格的代表之作。

所稱道，畫作個性鮮明、風格新穎；他還擴大了花鳥畫的題材，連日常的菜蔬在他的筆下也別具情趣。趙之謙重視「創格」和「從俗」的藝術風貌，開創的「金石畫派」是「海派」先驅。傳世代表作品有：上海博物館藏《秋葵芭蕉圖》、《菊花圖》；遼寧省博物館藏《繡球圖》、《山茶梅石圖》等。

　　任熊、任頤、任薰、任預合稱「四任」，他們在人物、肖像和小寫意花鳥畫的成就突出。作品取材廣泛，立意新穎，構思巧妙，以清新明快、雅俗共賞的格調，博得了廣大平民階層的喜愛。其中任頤的技巧全面，變化豐富，在海派中最負盛名。

　　任頤（1840～1896年）字小樓，後字伯年，是海派中的佼佼者，在「四任」中成就最為突出。他自幼隨父親賣畫為生，之後師從任熊、任薰學畫，雖然在上海賣畫為生，但最終成為一代名家。其藝術風格清新流暢，主要的成就在人物畫和花鳥畫方面。往往只需寥寥數筆便能把人物的神態表現出來。他的作品著墨不多而力有餘；其線條簡練而沉著，

▼ 風塵三俠（局部）任頤 紙本 清代

「風塵三俠」的故事流傳於唐代，任頤曾同題材創作過好幾幅作品，構圖均不重複，表現了他高超的造型、構圖本領。此圖以勾線與沒骨結合，筆墨虛虛實實，畫面情景表現了虯髯客與李靖、紅拂告辭的情景。

富有力量且恣意瀟灑。任頤早年的人物畫形象誇張，富有裝飾效果，例如：《干莫煉劍圖》。之後練習了鉛筆速寫，使他用筆變得更為奔逸，例如：《風塵三俠圖》等。早年任頤的花鳥畫以工筆見長，之後筆墨趨於簡逸放縱，設色明淨淡雅，形成兼工帶寫、明快溫馨的格調，對近現代花鳥畫有著巨大影響，代表作有收藏於徐悲鴻紀念館的《紫藤翠鳥圖》等。

　　任熊（1822 ～ 1857 年）字渭長，他與任頤一樣都是以賣畫為生。雖然一生短暫，但是在繪畫方面，無論山水、人物、花鳥幾乎無所不能，尤其是以人物畫、肖像畫著稱。其手法多樣，求變求新，造型誇張而別致，富有極高的裝飾趣味。他的白描人物畫：《列仙酒牌》、《于越先賢傳》、《劍俠傳》、《高士傳》被木刻為畫譜，廣為流傳。

▼ 花卉圖
任熊 紙本水墨設色 清代
此扇面寫鮮花盛開之貌，縱筆恣肆，設色大膽、對比強烈，紅、黑、綠三重色相映襯。葉之俯仰欹正，隨意點寫，自得天成之趣。

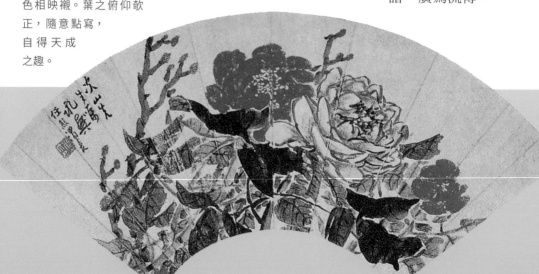

　　任薰（1835～1893年）字舜琴，又字阜長。他的畫風與其兄任熊近似，勁秀過之，但裝飾趣味更濃。任薰擅長畫人物、花鳥，尤其是以花鳥聞名，畫法博採眾長，面貌多樣。代表作品有：藏於故宮博物院的《天女散花圖》、《梅、荷、鶴、鴨》花鳥屏等。

　　任預（1854～1901年）字立凡，他的作品構圖巧妙，能於古法中自創新意，別有情趣。任預所畫的花卉，根葉奇崛；畫仕女則素面淡妝，秀媚自然；他創作的肖像用筆簡潔，惟妙惟肖。任預的傳世畫作包括：《金

▲ 合錦圖 任薰 絹本設色 清代

任薰擅畫人物，尤工花鳥。人物取法陳洪綬，花鳥構圖別致，在用色方面尤見濃淡相間的匠心。此圖構圖飽滿，設色清雅，為任薰代表作之一。

◀ 花鳥圖
任預 紙本設色 清代

任預的畫風與父親任熊相近，有較強的裝飾意味。他擅畫人物、山水和花鳥。構圖別致，設色淡雅，花卉學宋人勾勒法。此圖四屏色彩繽紛、佈局奇巧，筆墨精緻，意趣天成，是任預的代表作之一。

▼ 花卉圖 吳昌碩

吳昌碩可謂清末最傑出的書法家、畫家、篆刻家，其畫作蒼勁俊朗而灑脫隨意，並開闢了大寫意花鳥畫的一代新風。他畫的花卉構圖疏密有致，雄渾恣肆，氣勢奔放，縱逸飛揚，展現出吳昌碩大寫意花卉的神韻氣質。

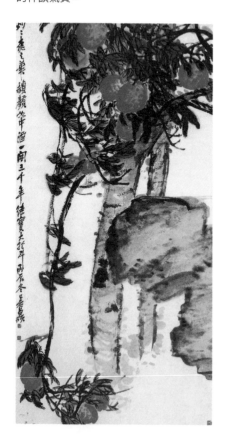

明齋小像》、《山水紈扇》、《江城春曉圖》、《翠鳥白猿圖》、《鍾馗圖》、《屠婉貞五十九歲小像》等。

虛谷（1823 ～ 1896 年）俗姓朱，名懷仁，出家之後名虛白，字虛谷人。他曾經擔任滿清時期的參將，半途出家為僧，終生以繪畫為生。虛谷擅長畫花卉、蔬果、禽魚、山水、人物和肖像，尤其精於花鳥和動物，風格秀雅鮮活，匠心獨具。虛谷往往在畫作中誇張地描寫動物的特點，並以遒勁的線條來描繪形狀。他所繪製的金魚、松鼠、仙鶴等，活潑清新，簡練誇張，極具有個性與裝飾性。虛谷著名的畫作包括：藏於故宮博物院的《梅鶴圖》、《魚戲圖》冊頁、《松菊圖》等。

吳昌碩（1844 ～ 1927 年）原名俊卿，字昌碩。他的書法、繪畫、篆刻、詩詞無一不精，是當時公認上海畫壇及印壇的領袖，也是近代中國藝壇承先啟後的一代巨匠。吳昌碩的書法凝練遒勁，貌拙氣酣，極富金石氣息，尤其以篆書最為著名。吳昌碩的繪畫設色、構思、佈局新穎，一改前人因循已久的技法，獨具風骨。尤其

是他以篆書筆法入畫，用遒勁酣暢的筆力、淋漓濃重的墨氣、鮮豔強烈的色彩以及書法金石的佈局，創造出氣魄雄渾、豪邁不羈的繪畫藝術，加之詩書畫的有機結合，在藝術上另闢蹊徑。吳昌碩的代表作品包括：上海博物館藏《桃實圖》、《墨荷圖》，故宮博物院藏《紫藤圖》等。

　　而在廣州被闢為通商口岸之後，也成為一個「開風氣之先」的地方。於是，一批具有創新精神的畫家便應運而生，當時的代表畫家有：蘇六朋、蘇長春、居廉、居巢等人，開創了「嶺南畫

▼ 桃實圖
吳昌碩 紙本 清代

吳昌碩以寫意花卉著稱于世，又將書法、篆刻趣味融入繪畫，其所作花卉，筆力深濃，恣肆雄強，賦色鮮豔，講究詩書畫印相結合的效果。他的《桃實圖》，架構嚴謹，留白極有韻意，桃色與葉色微微相滲、葉色與杆色潤渴相間，散發出醇郁的氣息。

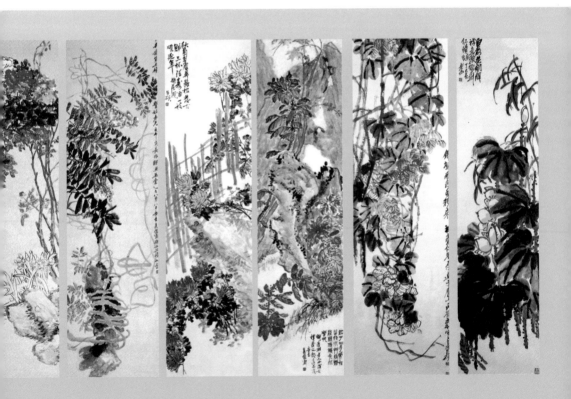

派」的先河。20 世紀初的高劍父、高奇峰、陳樹人早年均師從居廉，並都曾經留學日本進修畫藝，並引進西畫技法。他們的作品題材多半描寫中國南方的風物，在運用中國畫傳統技法基礎上，同時融合了日本南畫和西洋畫法。他們也很注重寫生，創立了色彩鮮豔明亮、水分淋漓飽滿、暈染柔和勻淨的現代嶺南畫派。

▼ 太白醉酒圖
蘇六朋 紙本 清代
此圖用筆設色一絲不苟，效果精緻華美，氣質秀雅。

派」的先河。20 世紀初的高劍父、高奇峰、陳樹人早年均師從居廉，並都曾經留學日本進修畫藝，並引進西畫技法。他們的作品題材多半描寫中國南方的風物，在運用中國畫傳統技法基礎上，同時融合了日本南畫和西洋畫法。他們也很注重寫生，創立了色彩鮮豔明亮、水分淋漓飽滿、暈染柔和勻淨的現代嶺南畫派。

蘇六朋（1791—1862）字枕琴，他的早年之作多仿宋、元畫法，山水作青綠重彩，晚年則專畫人物，略有黃慎之風。其傳世作品雖然很豐富，但有關他生平的史料卻不多。多年來，對這位嶺南畫家生平的研究，多半停留在一些坊間傳聞和推論之上。傳世畫作包括有：收藏於上海博物館的《太白醉酒圖》、收藏於廣東省博物館的《東山報捷圖》等。

蘇長春（生卒年不詳）字仁山，擅長勾勒法，多畫白描畫。他所畫的仙道人物以線條和白描法，

用乾筆焦墨，偏重寫意，逸筆草草卻能表達人物的精神特性。傳世作品有：收藏於廣東省博物館的《三十六洞真君像圖》，收藏於廣州美術館的《五羊仙跡圖》等。

居巢（1811～1865年）字梅生，擅長於創作花鳥，重視自然寫生。他所繪的山水、花卉清雅絕俗，草蟲活靈活現。他的花鳥重視自然真實，宗法惲壽平，用筆工致簡潔，賦色清淡，格調疏朗淡雅。而這種工中兼寫的手法，開展了工筆花鳥畫的新技法。居巢的傳世作品有：廣東省博物館藏《花果圖》等。

居廉（1828～1904年）字古泉，與居巢一樣擅長創作花鳥。他的線條精細，設色明麗，並善用沒骨的「撞粉」「撞水」法（即在色彩未乾時，加入粉和水來創作）。居廉的作品清新活潑，具有文靜抒情的意趣。廣東省博物館藏《花卉草蟲》屏為其代表作。

改琦和費丹旭則是嘉

▼ 花卉昆蟲圖 居廉 絹本 清代

此圖選自「花卉昆蟲圖冊」。圖冊以沒骨法結合淺淡鮮豔的色彩，描繪花鳥水族。

慶、道光年間兩位比較著名的人物畫家。他們善於畫人物、佛像，尤其精通於仕女畫，有「改派」和「費派」之稱。

改琦（1774～1829 年）字伯蘊，他所畫的仕女，形象纖細俊秀，用筆輕柔流暢，創造了清後期仕女畫的典型風貌。他繪製的《紅樓夢圖詠》木刻本，在當時深受人好評且廣泛流傳。他著名的傳世作品有：故宮博物院藏《元機詩意圖》等。

費丹旭（1801～1850 年）字子苕，同樣以畫仕女畫而聞名，他與改琦並稱「改費」。他筆下的仕女形象秀美，線條鬆散但卻十分秀麗，設色輕淡，別有一番風貌。費丹旭的代表作為：收

◀ 元機詩意圖 改琦 絹本 清代

改琦善山水、花草、蘭竹，其仕女畫遠溯唐宋，近法明清諸家，推崇明唐寅、仇英、崔子忠等人，落墨潔淨、設色妍雅，深受當時文人士大夫的讚賞。此圖線條飄逸簡適，勾畫精微、筆墨舒展，有清代文人畫家所刻意追求的女性「清淑靜逸」之趣。

藏於故宮博物院的《十二金釵圖》冊。他的畫風對近代仕女畫和民間的年畫都產生了極大的影響。

到了清代中後期，以「四王」為代表的正統畫派逐漸衰微，當時的山水畫家們或者因為技法的桎梏兒作繭自縛，或者因為被利益驅使而粗製濫造，只有極少數的畫家能有所作為，戴熙便是其中最為值得稱道的代表人物，被後世譽為「四王後勁」。

戴熙（1801～1860年）字醇士，他所畫山水多用擦筆，山石以乾墨作皴，然後再以濕筆渲染，筆調清雅，墨色腴潤，頗得物象的形象和神髓。故宮博物院收藏的《憶松圖》卷為其代表作。除了山水之外，戴熙也擅長竹石小品和花卉，頗為雅致，例如：《習苦齋集》、《習苦齋花絮》等。

▲月下吹簫圖 費丹旭

費丹旭擅畫山水，尤其擅於繪仕女。他筆下的仕女形象秀美，設色輕淡，別有韻味。與改琦並稱「改費」。

◀憶松圖（局部）
戴熙 紙本 清代

此圖頗有北宋山水的氣勢，在意境上突破了「四王派」末流的蕭淡枯寂，表現了雄渾沉厚的山石形態及皴法。

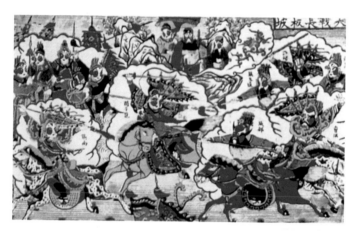

▲ 大戰長阪坡 年畫 清末

年畫不僅是一種藝術形式，更是民俗傳承的載體。此圖為青島平度木版年畫，其特點是重用大紅大綠豔紫明黃，色彩鮮豔，強烈沉著；構圖完整、飽滿、勻稱；造型誇張、粗獷、樸實。

到了 19 世紀末，歐洲的石版印刷技術傳到了上海。民間畫家們利用這種新技術創造了石版畫報，深受群眾歡迎，最為有名的是 1884 年創刊的《點石齋畫報》，而曾經盛極一時的年畫卻逐漸衰落。這些石版印刷的畫報是當時最具真實性的作品。畫家大膽運用新的表現方法，創造有真實感的人物形象和複雜的構圖，如實反映當時動盪演變中的政治與社會生活。值得注意的是，清末民初，相對於都市的時事畫刊，民間的木版年畫也開始表現當時的社會情景與重大事件，手法十分寫實。

清代瓷器產業自嘉慶以後便沒有什麼特別的建樹，瓷器的製作工藝、紋飾內容、表現技巧、器型樣式等都未能超越康、雍、乾三朝。但每個朝代還是有一些代表作品，例如：嘉慶時代的粉彩瓷，道光時代的青花山水，咸同年間的一些彩器。同治後期和光緒時期的陶瓷雖不及康乾時期的風貌，但在晚清也算是比較繁榮的時期了。但

此時期的青花瓷精品卻極其少
見，而且所用的原料多半為進口
的「洋藍」，青花加紫的裝飾手
法是比較多見的。總體而言，清
代陶瓷工藝隨著晚期政治經濟的
低落而日趨衰退。

日本

▲ 樹木圖 川上冬崖

川上冬崖現存的作品中，文人畫
比油畫還多，表明他還在恪守著
傳統的表現方法。在油畫方面，
他基本上停留於表面技法的輸入。

明治時期

　　1868 至 1912 年的明治時期，是日本
近代藝術的開拓時期。自公元 2 世紀以來，
中國的思想文化一直是日本統治階級的精
神支柱，但到了江戶時代，因資本主義的
盛行，開始動搖了這種傳統。1868 年，明
治政府為了需求推行了著名的三大政策：
「文明開化、殖產興業、富國強兵」，西
方文化因此洶湧侵入。這股不可抗拒的浪
潮，被直接概括為「脫亞入歐」。

　　明治時期的藝術主要可以分為初期
（1868 ～ 1881 年）、中期（1882 ～ 1895
年）、後期（1895 ～ 1912 年）三個階段。

▼ 花魁 高橋由一

自 16 世紀起，西洋畫就已經逐漸滲透到日本的繪畫領域。在明治維新時期，西方的油畫傳入日本，從此，日本繪畫形成了日本畫和油畫兩大類型。西方思想觀念上的理性主義，藝術表現形式上的寫實主義，在根本上否定了以往日本的傳統藝術。日本畫壇對於西方繪畫的熱情，幾乎達到了狂熱的程度。1876 年，明治政府設立了工部藝術學校，而將這種熱情推到了高峰，傳統繪畫遭到前所未有的冷落。明治初期，以川上冬崖、高橋由一為代表的早期油畫畫家，大大推動了日本近代油畫的發展。

川上冬崖（1827 ～ 1881 年）曾就任日本最初的官方油畫機構——畫學局的指導。由幕府所設置的畫學局，對油畫的研究完全出於實用

▼ 山形市街圖 高橋由一
高橋由一是冬崖在畫學局期間最優秀的弟子。他驚嘆於西方繪畫技法的逼真感和趣味性，於是苦心鑽研和掌握其中的寫實技法。這幅作品描繪精細，完全遵循西方繪畫的寫實風格，還原了當時山形市的街道風貌。

目的。例如對西方繪畫中的構圖法、透視法和
明暗法的研究，只是為了透過這些手段去理解
和學習西方的繪畫技術。明治政府成立之後，
冬崖的油畫技法主要是為了地圖製作等工作服
務，先後被派遣到陸軍省兵學司、陸軍士官學
校、參謀本部。

　　儘管如此，冬崖在日本近代油畫史上的影
響仍然不可小覷，因為除了政府的公務之外，
他開設的聽香讀畫館（1869 年）以及進行的一
系列出版活動，都對西洋畫的普及有著重要的
啟蒙作用。但川上冬崖對於日本傳統文人畫並
沒有放棄。在他現存的作品中，可以看出他還
在恪守著傳統的表現方法，例如現在收藏於東
京國立博物館的《風景畫》。

　　高橋由一（1828 ～ 1894 年）是冬崖在畫
學局期間最優秀的弟子。由一驚嘆於西方繪畫
技法的逼真感和趣味性，苦心鑽研和掌握寫實

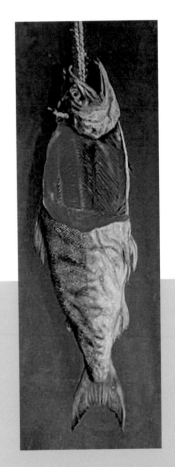

▶ **鮭魚 高橋由一**

明治初期的洋畫家們注意到的只是西洋藝術的技法，很少或完
全不考慮隱藏在藝術背後的美學根源。雖然聘請了義大利藝術
家為教師，卻並沒有引起日本藝術家們的注意，他們關注的只
是「寫真」——真實地再現所要描繪物件的技巧。高橋由一也
包括在內，他是日本西洋繪畫的創始人之一，主要從事寫實油
畫的創作，有代表作品《鮭魚》、《花魁》等。

技法。其代表作品：《鮭魚》、《花魁》等作品展現出他驚人的寫實功力。

作為日本油畫的奠基者，川上冬崖和高橋由一都尚未脫離日本繪畫的傳統。義大利油畫家豐塔內西到日本指導工部藝術學校畫學科之後，日本油畫才開始接受西方學院派的影響，引發了第一次的高潮，從中湧現出五姓田義松、小山正太郎、淺井忠、原田直次郎等一批在當時十分活躍的油畫家。

豐塔內西（1818～1882 年）受義大利政府推薦來到日本。他受過西方正統學院派的教育，在教學方面側重於繪畫技法，並竭力想讓日本藝術家們領會西方藝術的審美理念。這些聞所未聞的全新觀念，在當時並沒有引起日本藝術家們的注意，他們所追求的是真實再現的技巧。在這一點上，與西方藝術界對日本藝術的關注不謀而合。亦即關注

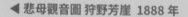
◀ 悲母觀音圖 狩野芳崖 1888 年

《悲母觀音圖》是日本近代畫家狩野芳崖的絕筆之作，於 1888 年創作完成。作品中的悲母觀音以東方觀音為基礎，結合西方聖母形象，最後形成了日本的悲母觀音。畫中悲母觀音立於雲端，左手倒寶瓶水，裡面赤嬰即將誕生。赤嬰也是結合了中西形象的產物，右手舉著楊枝。雲端處，水化為圓球，雲端下，峰巒疊嶂。

繪畫表面的因素，都只對技術的全面傾倒，而很少去留意其背後所蘊涵的民族傳統，在對待繪畫藝術的心態上也各有不同的思維。

　　1867 年，在巴黎博覽會上，日本畫被西方人搶購一空，成為日本民族藝術復興的墊腳石。在隨後 1873 年的維也納萬國博覽會上，再一次掀起了西方對日本藝術的狂熱風潮，也因此讓日本人深感發展傳統藝術的必要性。

　　由於明治初期對西方藝術的推崇，日本民族藝術受到猛烈衝擊，大和繪、浮世繪、圓山四條派等民族畫派紛紛衰落。到了明治中期，興起了復興日本傳統藝術的運動，並且創立了專門教授日本藝術的東京藝術學校，新日本畫運動應運而生，並隨著明治時期的終結而悄然結束。

▼ **竹林貓圖 橋本雅邦**
其作品以中國水墨畫為主導，重視觀念與思想表達，使畫作不再只為裝飾與純粹的再現。此作筆意流暢飽滿，動物神態生動。與竹內棲鳳筆下的貓相比更顯簡練雅致之趣。

新日本畫在創作上的成就，最早見於狩野芳崖（1828～1888年）和橋本雅邦（1835～1908年），其後由橫山大觀、菱田春草等人達到高峰。狩野芳崖和橋本雅邦吸收西方的繪畫技巧，在傳統題材中加入西方的透視法和光影變化，為新日本畫運動奠定了基礎。前者的代表作品有：《悲母觀音圖》、《櫻下勇駒圖》、《雪景山水圖》、《仁王捉鬼圖》、《不動明王》、《枯木鴨圖》、《龍頭觀音》等，其中以《悲母觀音圖》最為人所稱道，被日本政府視為重要的文化資產。橋本雅邦的作品既精緻又洗練，既清晰又朦朧，既有工整的寫實面貌又有雅潔的意筆情趣。

菱田春草（1874～1911年）追求新的日本畫風，他走向山林，仔細觀察大自然。

▼《落葉圖》屏風 菱田春草

這幅《落葉圖》屏風創作於菱田春草眼疾初癒時。在經歷了五年黑暗的日子後，菱田春草再一次用眼睛觀察大自然。他體味到生甦醒的滋味，這些曾經被他忽視的小草、小花全都呈現出柔弱之美。就像菱田春草一樣，日本藝術家喜歡表現大自然的蕭條和荒涼，也許他們渴望在那裡找到生命的答案，以此印證自己對世界的理解。落葉凋零是一種淒美的呈現，紛紛的飄謝過程如詩如畫，日本民族這種宿命觀和將死亡詩意化，在各種藝術形式中都有體現。

他與橫山大觀一同創立體現岡倉天心理想中的日本畫，採取了西方畫法，以色彩塊面取代傳統的墨線，在當時的日本被指責為朦朧體，但仍矢志不移。《落葉圖》屏風被公認為是他最具代表性的作品，是西方寫實手法和日本裝飾風格相結合的產物。

與春草一樣選擇了沒線畫法的橫山大觀（1868～1958年），是日本藝術院和新日本畫運動的中堅人物。其作品構圖生動，構思奇崛，畫面清新生動，富有浪漫主義的色彩。

主要作品包括:《屈原》、《老子》、《山路》、《生的流轉》、《飛泉》、《野花》等。

同時期的竹內棲鳳（1864～1942年），與東京的橫山大觀齊名。他在京都融合西方手法和日本

▲ 風雨圖 橫山大觀 絹本墨畫 明治 25 年
橫山大觀早年受業於東京藝術學校日本畫系，對新日本畫運動的興起起過重要作用。他大膽嘗試用西畫技法的色彩，代替日本畫傳統的墨線，一度被指責為「朦朧體」。圖為橫山大觀作品中具有代表性的《風雨圖》。

◀ 斑貓 竹內棲鳳
竹內棲鳳師從幸野楳，從西方繪畫嚴謹造型、色彩運用、空間透視諸角度，糅進自有細膩、柔和、優美、裝飾、神祕及詩意的感覺，再造朦朧體現代日本民族藝術。

情趣，蜚聲京都畫壇。作品以京都傳統的圓山四條派風格為基礎，融合了漢畫、大和繪以及西方繪畫中光線、色彩等表現手法，使其藝術達到精妙、雅潔的境地。他的代表作有：《古都之秋》、《河口》、《潮來小暑》、《青蛙和蜻蜓》等。

此外，京都的富岡鐵齋（1837～1924 年）是日本文人畫的集大成者。他的思想並不貼合歐化潮流，基本上屬於儒家體系；他的繪畫也與新崛起的油畫和日本畫大異其趣，而力追中國文人畫的精神。其藝術成就不僅在當時日本畫壇獨樹一幟，在日本近現代藝術史上也占有著重要的地位。富岡鐵齋與當時的中國文人羅振玉、王國維等人都有交往，還與吳昌碩信函往來切磋書畫技藝。終其一生書畫逾萬件，題材廣泛，多出自中國歷史的傳說、神話、宗教，其代表作品包括：《不盡山頂全圖》、《群仙高會圖》、《蓬萊仙境圖》、《赤壁圖》、《孫真人山居圖》等。

直到明治末期，西洋畫經過明治中期長達 15 年的低谷再度興起。黑田清輝在 1893 年從法國學習印象派畫法歸國，

▼ 艦槎圖 富岡鐵齋

富岡鐵齋是日本文人畫的集大成者。他的思想屬於儒家系統，與新崛起的油畫和日本畫大異其趣，而力追中國文人畫的精神，與當時的中國文人羅振玉、王國維等人都有來往，還與吳昌碩書信往來、切磋書畫技藝。他的藝術成就不僅在當時日本畫壇獨樹一幟，在日本近現代藝術史上也占有著重要的地位。

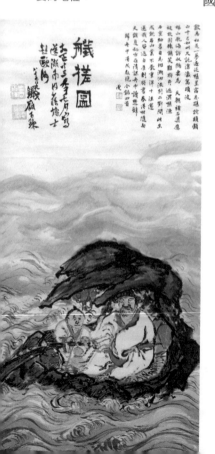

這是西洋畫走出低谷的轉捩點。1896 年，以黑田為中心的一批油畫家脫離明治藝術會而創立了白馬會，東京藝術學校也改變只教授傳統藝術的初衷，而設立西洋畫科，宣告西洋畫與傳統繪畫兩者並重。

　　黑田清輝（1866 ～ 1924 年）深受法國印象主義影響，一生追求印象派的光線寫實主義，《湖畔》、《鐵炮百合》、《舞伎》等都是他著名的油畫作品。雖然黑田清輝從法國引入的僅是融合學院寫實手法和印象派畫風的折衷樣式，並非真正的印象主義，但其作品中明亮的色彩與輕柔的筆法，打破了當時日本畫壇畫風灰暗陳舊的束縛，為日本繪畫注入了新鮮自由之風，吸引了更多的青年畫家投身於西洋畫的領域中。

　　明治維新之後，日本工藝藝術，例如陶瓷工藝、蒔繪等，失去了以往封建統治階層的保護，逐漸衰落。特別是蒔繪與金工，因保護者和需求者銳減而阻礙發展，直到 20 世紀才又開始出現轉機。

▼ **湖畔 黑田清輝**
黑田清輝是明治時期畫家中的後起之秀，並很快成為畫壇中舉足輕重的人物。

CHAPTER 8
不斷追尋：
20 世紀至今的藝術

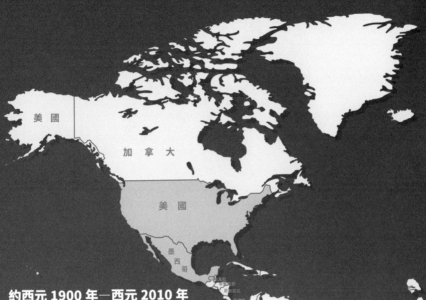

美國

加拿大

美 國

墨西哥

委內瑞拉

哥倫比亞

巴西

波利維亞

阿根廷

約西元 1900 年—西元 2010 年

20 世紀留下的最深刻印象除了二次
世界大戰與冷戰時期之外，就是科
技飛速的發展與席捲全球的地球村概
念。共產世界敞開大門與世界接軌，科
技的飛躍進步與交通工具的發達，讓人
類的生活發生了翻天覆地的改變。生活
樣態的改變導致藝術發展在傳統與創
新、依循與變革中產生了激烈的衝撞與
扞格。各地的獨立運動、社會運動、環
境關懷、功利主義與反思運動，讓藝術家的
創意像蔓藤一般地瘋長，既帶著嚴苛的批判又懷抱著民族的自覺精
神，讓藝術創作百花齊放。

20 世紀的歐洲藝術

從現代到後現代

▼ **青春期 孟克**
油畫 1894 年

克羅齊的美學思想認為：美即直覺，直覺即表現。在這種美學思想下，很多藝術家都保存有自己的哲學信仰。他們以藝術來表現經驗或事件，也表現意識和潛意識，創作出一批充滿神祕、懷疑和失望情緒的作品，他們以自己手法來突破後工業時代中機器文明對人類個性的淹沒。

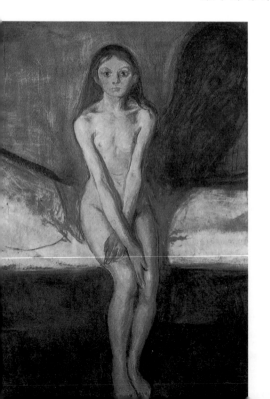

現代工業文明改變了人與人、人與自然之間的關係，也改變了人類的傳統生活方式。即便歐洲的藝術形式早在古希臘和文藝復興時期，就已經構建起以客觀、寫實為特徵的審美觀念，但是，這種審美觀念卻在 19 世紀 70 年代依舊走到了盡頭。藝術開始變成一種商品了進入經濟市場。直至 20 世紀，伴隨著第二次工業革命帶來的快速進步的腳程，以及兩次世界大戰在物質與精神上給予人類的毀滅與打擊，各種哲學與美學思潮在思想界蓬勃興起，具有主觀和個性的藝術精神得到了發展。這種精神促使西方藝術家創造出新的藝術語言，用以表現所處的新世界，從此藝術不再是客觀世界的反映，而成為主觀世界的展現與映射。

現代藝術的誕生和發展並非偶然。古代西方藝術所注重的「再現」功能，經歷不同時代的發展，到了文藝復興時期已達到頂峰。1839 年在照相術發明之後，「再現」的寫實主義繪畫已經被攝影部分取代了，繪畫必然需要另擇其路，由「再現」走向「表現」，由反映客觀物質的形態走向追求自我的精神世界。所有這一切都是由量變到質變的過程。

20 世紀的藝術家開始宣稱：他們不再為誰服務，提出了「為了藝術而藝術」的口號。面對著紛擾複雜的世界，他們的藝術語言開始日益抽象化、寓意化與荒誕化，甚至連世界本身在他們的眼中已經變成了一個個符號。

在這樣時代中，歐洲藝術打破了民族、地區、國家、時間等藩籬，而更具世

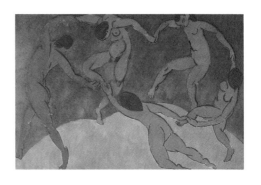

▼ 舞蹈 馬諦斯 油畫 1910 年

牟侯曾對馬諦斯說過：「你需要使繪畫單純化」，因此馬諦斯的畫面非常簡單，他集中所有的精力來探索色彩本身所具備的表現力和意義，同時也被非洲的雕刻作品中單純稚拙、粗獷有力的造型所吸引，他的畫面色彩強烈，有一種原始的藝術獨特魅力。

▶ 發光 安斯基維茲（Anuszkiewicz） 1965 年

科學的發展也是 20 世紀藝術家的需面臨的問題，它使人們認知到肉眼所看到的一切，只是物體的客觀表象而已，它要探索的是一個深奧的內部邏輯。在藝術上，很多藝術家擺脫了對自然表象的客觀模仿，轉而探討肉眼看不到的精神或是藝術中的科學研究，開始以一種嶄新的姿態與思維去創造藝術作品。

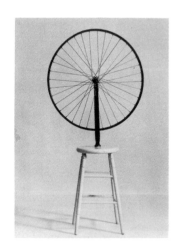

▲ 腳踏車輪 杜象 1913 年
（這是 1964 年的複製品，
原件已經遺失）

達達主義是以巴庫寧的「破壞就是創造」作為理論基礎，從此之後，西方藝術中的作品開始強調視覺的震撼與刺激。生活中的現成品開始擺脫傳統的定義，消滅了原本的作用，堂而皇之地走入藝術的領域。其中杜象就是最成功的一位藝術家。

界觀。藝術試圖將文學中的意識流、音樂中的抽象性等都納入其中。形形色色的「主義」與「運動」陸陸續續登場，歐洲藝術更加多樣、多變和主觀。特別是在第二次世界大戰之後，尤其是在進入 70 年代之後，現代社會高速發展，國際交流日益頻繁，商品經濟意識更加深入滲透到社會的各個角落。

80 年代之後，蘇聯解體、柏林圍牆倒塌、冷戰結束……無中心、無權威、無深度、平面化、零散化、複製化、商品化，成了後現代藝術的典型特徵。「二戰」前，現代主義藝術中的個人風格逐漸退散，移植到表現形式當中，藝術與非藝術、藝術與反藝術的界限變得含混不清。以「二戰」結束為界線，20 世紀歐洲的藝術被分成了「現代主義」與「後現代主義」兩個時期。雖然傳統的現實主義在這個時代依然有所發展，但卻一直無法成為藝術主流。

現代主義

20 世紀的歐洲進入了一個個性化的時代，強調個性、內省、反思是社會和個人價

值判斷的立足點。現代主義就是在這種強調個人自主的時代氛圍中應運而生。富有前衛特色，被稱為「現代主義」（Modernism）或「現代派」的藝術形式，與傳統藝術分道揚鑣。

　　現代主義可以追溯到法國的印象主義。19 世紀 80 年代，法國的後印象主義、新印象主義和象徵主義畫家們提出的「藝術語言自身的獨立價值」、「繪畫不作自然的僕從」、「繪畫擺脫對文學、歷史的依賴」、「為藝術而藝術」等觀念，是現代主義藝術體系的理論基礎。

▲ 戴帽的自畫像 塞尚
油畫 1890 ～ 1894 年
塞尚揭開了現代主義繪畫的序幕，為了物象結構和畫面的秩序，塞尚不惜犧牲客觀的真實，在畫面中出現對透視的歪曲，打破了幾千年來西方繪畫再現自然的傳統。他重視繪畫的形式美，強調發現自然表象下的主體，而不是去描繪光影。因此，在他的畫作中物象都有清晰的輪廓線。

表現主義

　　比較明顯的現代主義繪畫風格，首先是在法國的野獸主義（Fauvism）畫家們的作品中出現的。1905 年在巴黎的秋季沙龍中，馬諦斯（Henri Matisse，1869 ～ 1954 年）、德朗（André Derain，1880 ～ 1954 年）、烏拉曼克（Vlaminck，1876 ～ 1958 年）等畫家作品同時展出。他們作品中強烈的色彩、過度的變形引起了評論家沃克塞勒（Louis Vauxcelles）的批

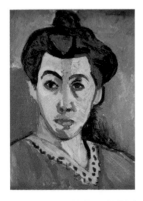

▲ 帶綠色條紋的馬諦斯夫人 諦斯 油畫 1905 年

早期馬諦斯受到印象派的影響，之後便拋棄印象派手法，開始用主觀的色彩來描繪作品，他以平塗的畫法創作，減弱物體立體感與縱深感，形成色彩鮮明的平面裝飾性畫風。畫面中的暖色調使畫面產生向前的錯覺，馬諦斯正是利用橙色，將背景與人物的距離拉近，加強了畫面中的平面感。

評，他稱他們為「一群野獸」，野獸派因此得名。雖然野獸派沒有明確的綱領，但仍具有共同的特點，例如用色鮮明強烈、筆觸突出有力，對構圖、題材、形體的處理帶著主觀隨意，畫面大多具有裝飾性的效果等等。

被視為野獸派領袖的馬諦斯，曾經受到象徵主義畫家牟侯與後印象主義的影響，並吸收波斯繪畫和東方民間藝術的表現手法，形成「綜合的單純化」畫風，他提出「純繪畫」的主張，與其他野獸派畫家一起尋求色彩的解放，傾向於使用強烈的原色來進行創作。馬諦斯主要的藝術特徵為造型誇張，多採用單純的線描和色塊組合，追求裝飾和形式感。《帶綠色條紋的馬諦斯夫人像》、《音樂》和《舞蹈》都是他的代表性作品。

◀ 紅色中的和諧 馬諦斯 油畫 1908 年

馬諦斯研究過東方的地毯以及北非景色的配色，晚年更學習過剪紙，這些都對他的繪畫產生重要影響。這幅畫中，畫家忽略了餐桌桌布的原有特性，完全將它當做裝飾性圖案描繪，桌面和牆壁之間沒有任何距離，桌面上的擺設及桌旁的人物幾乎成為壁紙，而畫面中簡單的人物形同剪紙，充滿兒童畫的天真與稚樸。

此外，野獸派其他著名的畫家還包括：德朗、盧奧（Georges Rouault，1871-1958 年）、杜菲（Raoul Dufy，1877 ～ 1953 年）、馬爾肯（Albert Marquet，1875 ～ 1947 年）等人。野獸派畫家對色彩的運用，既富有表現力又有嚴謹的結構，他們的繪畫也因此被歸為表現主義（Expressionism），並理所當然地對現代藝術的表現主義畫派產生了最迅速、持久的影響。

挪威畫家孟克（Edvard Munch，1863 ～ 1944 年），堪稱 20 世紀表現主義的先驅。童年時，孟克父母雙亡的經歷在其心靈深處烙下不可磨滅的印記，

▲ 莎拉 盧奧 油畫 1956 年

林布蘭的色調灰沉的畫面和庫爾貝的現實主義畫風，都對盧奧的影響很大。他創作過宗教彩色玻璃畫，也跟象徵主義畫家牟侯學習。盧奧在創作晚期，是以心、眼睛和手來工作，而非以世俗的合理性來作畫。在《莎拉》這幅作品中，可以明顯看出盧奧對油彩的詮釋有了新的理解。過度的使用顏料使畫中人物的比例不再像過去那般精確，但大量的塗層，卻讓顏色如寶石般閃閃發亮，整幅作品如同淺浮雕一般，令人驚豔。

◀ 科利烏爾山 德朗 油畫 1905 年

德朗是野獸派的先驅，他以分段的色塊、流暢的曲線作畫。野獸派的繪畫充滿動感、激情，筆觸狂野，而特朗的畫主張秩序，他的曲線典雅，色彩也較和諧。但與野獸派很多畫家不同，特朗並不反對傳統，還曾經學習過拉斐爾、卡拉瓦喬等大師的畫風。這些過程使他的畫面在野獸派中有了不同的感覺。科利烏爾山的風景輪廓鮮明，色彩濃烈，沒有印象派筆下的朦朧感。

在野獸派中，杜菲的畫面最為清新，色彩淡薄明亮，線條筆觸簡單、細碎，畫面中充滿輕鬆歡快的氣息。他喜歡在簡單的大色塊上勾畫物體的形象，在平面上嘗試幾何色塊的構成搭配，他的畫面裝飾性極強，很有插畫的味道，對於現代的織品花樣設計有很大的影響。

憂鬱、驚恐一再表現在他的作品之中。他多以生命、死亡、戀愛、恐怖和寂寞等作為題材，用對比強烈的線條、色塊，誇張的造型，來抒發自己內心的感受和情緒。他的畫風是德國和中歐表現主義形成的前奏。代表作品包括有：《掃雪的礦工》、《青春》、《吶喊》、《生命之舞》等。

德國的橋社（Brücke）與藍騎士社（The Blue Rider）是 20 世紀表現主義的核心社團。他們的美學目標和藝術追求與法國的野獸派很相似，只是帶有濃厚的北歐色彩與德意志民族的傳統特色。

橋社是一個鬆散的年輕畫家團體，他們熱衷於木刻和石版畫。孟克那充滿強烈悲劇感的繪畫對他們影響至深。在他們的作品中，扭曲的造型與濃烈的色

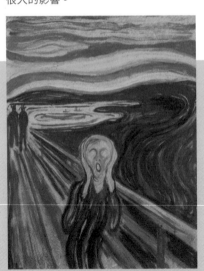

◀ 吶喊 孟克 油畫 1893 年
孟克的題材都是來自於他的個人經歷，他喜歡用象徵和隱喻手法來表現內容，以喚起人們對自身命運的思考。《吶喊》到處充滿動盪感、起伏、夢幻般的線條，大片血紅的雲，人物圓睜的雙眼以及塌陷的臉龐，將人物內心的恐懼和焦慮都表現在一聲尖叫上，但畫面中卻沒有任何事物暗示這一聲尖叫發生的原因。畫家將這聲尖叫引起的振盪，描繪在畫面無限扭動旋轉的曲線中，這些「線條」早已不是客觀的線條，而是靈魂的線條。

彩，體現了某種朦朧的創造衝動以及對既有繪畫秩序的反感。其中最具代表性的畫家當數克爾赫納（Ernst Ludwig Kirchner，1880～1938年），其繪畫充滿力度，例如《自畫像與模特兒》、《自畫像與貓》等。

　　與橋社相比，藍騎士社團更具有影響力，也更加國際化。它於 1911 年在慕尼黑成立，得名於 1903 年康丁斯基（Wassily Kandinsky，1866～1944 年）創作的一幅畫的標題。其代表人物還包括德國畫家馬爾克（F.Marc，1880～1916 年）以及克利（Paul Klee，1879～1940 年）等。大體而言，藍騎士社團的畫家並不關注於對當代生活困境的表現，他們所關注的是表現自然現象背後的精神世界，以及藝術的形式等問題。

　　康丁斯基是藍騎士社團中最核心的人物。他指出：藝術是屬於精神的，必須全力為其服務。在他看來，藝術應獨立於自然而存在。一件藝術品的成功與失敗，最終取決於其「藝

▼ **街頭的五個女人**
克爾赫納 油畫 1913 年

克爾赫納是橋社畫家中最敏感的一位，他的畫面充斥著孟克般的悲劇感。他筆下的人物多為時髦的女郎、高級妓女以及花花公子的形象，人物被刻畫得高挑瘦削，線條堅硬犀利，身體呈現幾何化造型。他雖然將人物安排在喧鬧擁擠的都市街道上，但人物的表情卻十分冷漠，形同遊蕩在飄忽不定的夢境中一般。

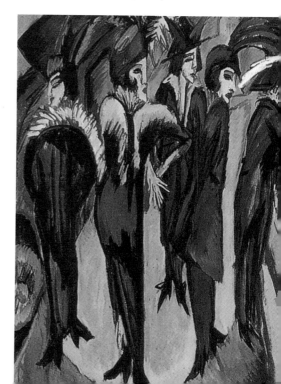

術的」及「審美的」價值，而不取決於它是否
與外在世界相似與否。正因為如此，他的畫作
最終走向了抽象主義。但在他轉向抽象主義之
前，他的繪畫主要接近於野獸派的風格——以
濃重而明亮的色彩來表現自然風光，表現俄羅
斯的民間故事，抒發浪漫詩意的情懷。《有樹
幹的風景》是康丁斯基早期的代表作。

　　1910年之後，康丁斯基開始尋求以抽象
的語言來表現內在的情感與精神。繪畫中的圖
像往往被飛舞跳躍的形狀及飽滿絢麗的色彩所
淹沒，這個時期的作品以《構圖四號》為代
表。之後，康丁斯基筆下的物件變得愈加簡
約和抽象，最終僅留下幾筆
主要線條，而客觀內容的描
述則被全然地拋棄。他常常
用音樂的術語來描述繪畫作
品。從某種程度上來說，康
丁斯基抽象主義藝術觀的產
生，也正是因為受到音樂的
啟發。康丁斯基後期的作品
也往往被冠上音樂的標題，

▼ 藍騎士
康丁斯基 油畫 1903年
這是康丁斯基早年的作
品，傾向野獸派風格。
他的創作強調繪畫的精
神性，透過色彩、線條
努力探索純繪畫的形式。
1910年之後他的繪畫創
作徹底轉向抽象化，形
成他獨特的風格。

例如：《即興》、《抒情》等等。

　　馬克是藍騎士社團的創始人之一。他努力尋求人與自然在精神上的和諧，並借動物題材表達他對事物精神的實質理解。他認為動物代表了大自然的生命和活力，象徵人類與自然的和諧，牠們的存在可以使世界更為平和融洽。同時馬爾克的色彩具有特別的象徵意義，他認為藍色傳達了男性氣概，堅強而充滿活力；黃色意味女性氣質，寧靜溫和性感；綠色表示二者的協和；而紅色則是沉重和暴力的象徵。這四種顏色在作品《藍馬》中有機地分布著。畫中鮮豔明確的色彩和起伏有致的曲線，營造出寧靜的動物世界。

　　克利的一生主要是在德國度過的。他從小受到

▼ 藍馬
馬克 油畫 1911 年
如果音樂是康丁斯基繪畫中的靈魂，那麼動物就是馬克繪畫中的靈魂。他認為藝術絕對不是對物體的表面臨摹，而必須深入探索物體的內在世界，挖掘其內在的客觀精神。因此，他筆下的動物講究與大自然之間的和諧關係，大面積的藍色色塊讓馬的形狀隨著山脈的的起伏而變化，產生一種神祕的氣息。

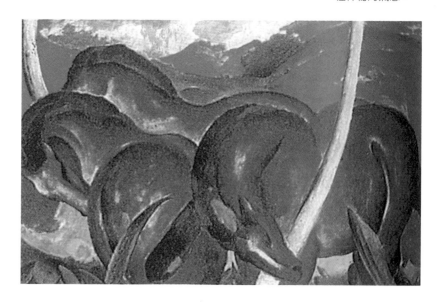

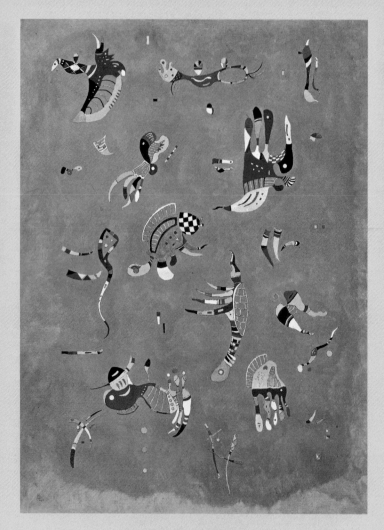

▲ 蔚藍的天空 康丁斯基 油畫 1940 年

康丁斯基雖學過法律和科學，但他也曾經鑽研過西方現代哲學，尤其信奉通神學和通靈術，這使得他的思想含有神祕的色彩，在他晚期的繪畫中表現得尤其明顯。在這幅作品中，薄博的雲影彷彿一片汪洋，各種奇形怪狀的海洋生物漂浮其中，明顯不存在現實的生活中，充滿了天真的魔力。

良好的音樂教育，並對憑直覺自主描繪的兒童
藝術很感興趣。兒童特有的符號創造能力、形
狀變化能力，尤其是無拘無束、天真率直的特
性，對他而言頗有啟發。他嘗試著像孩子那樣
畫畫，獲得某種直覺的形象，再加上有意識的
改動。他用點、線、面組構出各種象徵性的符
號，並讓這些符號在畫面上自由地延伸變化，
構建出一個奇妙的世界。這個世界天真單純、
充滿幻想，卻又意味深長。

立體主義

　　1907 年開始興起的立體主義（Cubism）
運動，是視覺藝術中一場最徹底的革命運動，
其意義在於空間處理的新觀念。立體主義用塊
面的結構關係來分析物體，表現體面的重疊與

▼ 構成的六號：洪荒
康丁斯基 水彩 1913 年
康丁斯基的繪畫很多都
是無主題的，畫面的內
容主要是在探討色彩、
線條與彼此之間的關
係。他把客觀物象扭
曲、變形，演變為純粹
抽象的概念，並且努力
在畫面中的各個元素之
間，營造出音樂的旋
律。康丁斯基很多的繪
畫作品都是以音樂術語
來當作標題的，例如：
《即興》、《抒情》等等。

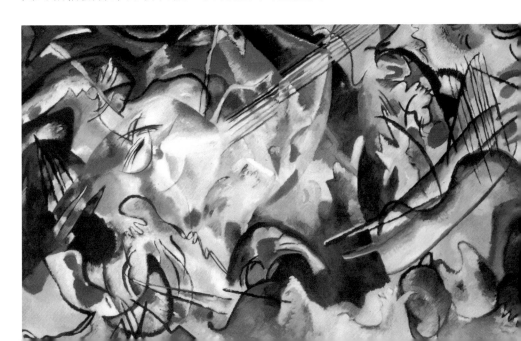

▲ 圍繞著魚
克利 油畫 1926 年

這幅作品是克利對已故朋友的悼念之作，十字架代表著上帝，黑色的背景則表示深沉的思念。克利是憑想像力和幻想來創作的，他筆下抽象的線條和色塊帶有哲學思考和象徵意義，線條、符號、色塊交織在一起，如同跳動的音符。他的畫風單純，帶著童稚的趣味和濃郁的幽默感。

交錯的美感，是立體主義的目標。立體主義與野獸派都從非洲雕塑中吸收了養料，其藝術語言與歐洲傳統法則相去甚遠，標誌著現代主義已經進入自我確立的階段。立體主義的起因是，畫家畢卡索和布拉克在塞尚的繪畫中，發現了某些實驗並加以理性的研究與分析。

西班牙畫家畢卡索（Pablo Ruiz Picasso，1881 ～ 1973 年）著名畫家、雕塑家、版畫家、陶藝家、舞台設計師及作家，和布拉克同為立體主義的創始者，是 20 世紀現代藝術的主要代表人物之一，他所創作的油畫：《亞威農的姑娘》，標誌著立體主義的開端，也被認為是傳統藝術與現代藝術的分水嶺。這幅繪畫作品突破了傳統透視的束縛，

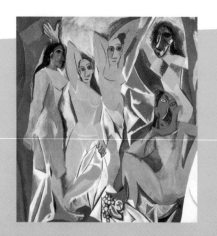

◀ 亞威農少女 畢卡索 油畫 1907 年

《亞威農少女》被認為是立體派風格的開山之作，五個裸女的色調以藍色背景來映襯，背景也作了任意分割，沒有遠近之分，人物是由幾何形體組成的。儘管女人的身體醜陋、扭曲，但她們咄咄逼人的目光和挑逗性的姿勢，卻強而有力的展現在畫布上。

創造了一種異質空間，可以從不同視點同時觀看對象。

畢卡索的一生都在不斷地探索和變換藝術手法，他的繪畫風格曾經一變再變，主要可以分為：藍色時期、粉紅時期、黑人時期、立體主義時期、古典主義時期、超現實主義時期和抽象主義時期。在各種變異風格中，他始終能保持自己粗獷剛勁的個性，在各種手法的使用上，也都能達到內部的整合。他著名的作品還包括《格爾尼卡》、《和平鴿》等等。畢加索、杜象和馬諦斯是三位在 20 世紀初期展開造型革命的藝術家，在繪畫、雕塑、版畫及陶瓷上都有顯著的成就。在西班牙他與達利和米羅被譽

▲ 萊斯達克之屋 布拉克 油畫 1908 年
布拉克的風景拋棄了一切視覺的形象，在繪畫中不再表現物體與物體之間的光和空間感。他的畫面不是描繪事物，而是建構事物，使繪畫成為一種解構的建築。與其他立體派畫家相比，他畫面的具象且不可縮減，然而他的線條卻是最典雅流暢的。

▶ 生 畢卡索 油畫 1903 年
這是畢卡索藍色時期的作品，作品的背景、人物、頭髮、眉毛、眼睛都是藍色的。主題是在表現一些貧困的下層人物，形象消瘦孤獨，是一種頹廢棄世的畫風。當時西班牙殖民地戰爭失利，導致人民生活悲慘的一幕幕景象，是這種憂鬱畫風誕生的原因。直到畢卡索移居巴黎之後，因為愛情到來的喜悅，使他的畫作進入充滿溫馨、寧靜的粉紅色時期。

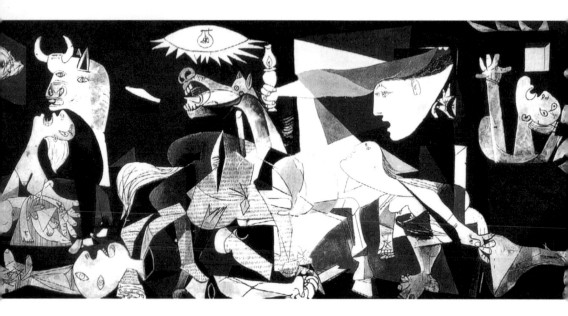

▲ **格爾尼卡 畢卡索 油畫 1937 年**

這幅畢卡索的代表作，描繪了西班牙小鎮格爾尼卡遭到德軍飛機轟炸後的慘狀。畢卡索以這幅作品表明了他反抗暴政、追求和平的心聲。黑、白、灰是畫面中僅有的三種顏色。整幅畫以立體主義手法、新古典時期的純正線條、不受拘束的形變，描繪了強烈的痛苦、恐懼、悲哀、掙扎和絕望。同時《格爾尼卡》也是他自己的政治宣言，被世人稱為：「抗議地球上所有戰爭的永恆紀念碑」。

為三大藝術家。畢卡索的遺作逾兩萬件，是少數在生前就「名利雙收」的畫家之一。

　　布拉克（Georges Braque，1882～1963 年）最初的畫風屬於野獸派，不久成為堅定的立體主義藝術家。他的畫面追求的是物質性的實在感。為了突出這種實在感，他排除了傳統透視法，用各種手段消除畫面的三度空間錯覺，將凹凸感盡量取消，把空間向前推到觀眾面前，把視覺從熟悉的事物現象中解救出來。與畢卡索不同的是，布拉克專注於

靜物畫和風景畫。他凝視著、分析著大自然，並且按照主觀順序重新組織著大自然中的物質排列。在他的風景畫裡，圓圈、輪廓、筆觸不是為了給人突出的感覺和裝飾效果，而是為了尋求平衡和結構。

　　雷捷（Fernand Léger，1885 ～ 1955 年）的作品不完全屬於立體主義，但他無疑是該流派的一個代表性人物。他的繪畫，無論在主題還是在形象上都與現代工業文明有著緊密關聯。他大大地簡化畫中的形體，把物象都表現為桶狀或管狀物的組合，使之看起來有如拼裝而成的機械。即使

▲ 桌面上的靜物寫生
布拉克 油畫 1914 年

對布拉克而言，即使使半張報紙或者刮鬍刀片的包裝紙、撕破的圖畫……等等，都是入畫的最佳材料。評論家阿拉貢（Louis Alagon，1897 ～ 1982 年）曾說：「此階段的立體主義特色，在於不論是誰畫的，也不管材料的耐久程度、價值高低、賞心悅目與否，其目的就是要用來表現畫作。」這幅作品中布拉克利用了拼貼與繪畫的技巧，將桌上的靜物徹底解構並予以平面化，讓作品有了令人玩味的詩意與想像。

▶ 三個女子 雷捷 油畫 1921 年

雷捷早期畫過印象派和野獸派風格的作品，直到 1907 年的塞尚作品巡迴展，與第二年形成的立體主義，對他的風格轉變產生了重要的影響。在他的畫中充滿對工業時代的感觸，筆下的勞動者、女人都是用鐵管、螺釘和鉚釘結合而成的，人物表情上有一種浪漫氣息和感傷的氣息。但與其他立體主義畫家相比，他更加表現現實生活的樣貌，筆下物象只是適當給予簡化，並未走向完全抽象的道路。

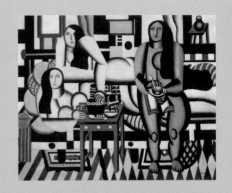

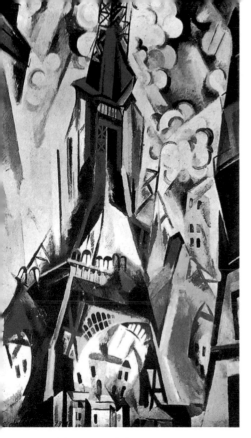

▲ 艾菲爾鐵塔 德洛內 油畫 1910 年

立體主義繪畫發展到後來出現了「奧費立體主義」(Orphic Cubism)而德洛內便是其中的代表人物。他們在分解形體上繼承立體主義風格,但與其只注重形體結構不同,德洛內更加注重色彩和色塊的同步。德洛內曾經受到過秀拉的顏色分解、塞尚的空間概念,與畢卡索形體分析的影響,其一系列以艾菲爾鐵塔為題材的繪畫,體現了他對於色彩節奏下形體的重組概念。

是畫人物,他也畫得像機器一樣僵直、堅硬。

德洛內(Robert Delaunay,1885 ~ 1941 年)以艾菲爾鐵塔為題材而聞名。在《艾菲爾鐵塔》中,他把巴黎不同地區的房屋,不同時間的景象,同時收集到塔身之下和四周,並且改變了畢卡索和布拉克的單調色彩。他認為,色彩既是形式又是主題,必須注重對比色域並有節奏的相互作用。在 1912 年至 1913 年間,他畫了一系列以色輪為基礎,名為《圓盤》的油畫,被公認為是法國畫家最早的純抽象主義繪畫。在這些畫作中,色彩因素被充分地強調出來,不同顏色在強烈的對比中產生節奏。

未來主義

從義大利興起的未來主義(Futurism)是現代工業科技刺激的產物,是企圖用造型形式說明概念

的創新嘗試。當時一批年輕的藝術家不堪忍受義大利歷史的重負，他們目睹現代科技的高速發展，同時又看到義大利政治文化的衰落，從而提出了激進的革命主張。他們積極地尋找一種適合表現速度、動力、運動和時間過程的繪畫語言。未來主義藝術家把立體主義的幾何學應用在作品中，熱衷於用線和色彩來描繪一系列重疊的形和連續的層次交錯與組合，試圖以運動的造型象徵形式，來表達速度的現代觀念，並且試圖用線來描繪光與聲音。

　　未來主義熱情地謳歌現代機器、科技甚至戰爭和暴力，迷戀運動和速度。在他們的繪畫中最常見的題材是機器，包括：汽車、電車和火車，

▼ 都市 2 號 德洛內 油畫 1910 年

此畫於 1911 年的「獨立沙龍」展出時，多名畫家包括：雷捷、葛利斯、梅津捷、洛特……等立體主義畫家們齊聚一堂，都認為《都市 2 號》這幅作品簡直就是塞尚畫風的翻版，德洛內運用了簡單的幾何化傾向，以及單一的灰色系來處理色塊的構面，無一不是呼應了塞尚的概念。

▶ 被拴住的狗的動態 巴拉 油畫 1912 年

這幅作品描繪穿裙子的貴婦人帶著狗在公園中行走的場景，狗的腿是一連串腿的行動組合，呈現出半圓的輪子形狀，繩索也在空間留下晃動過的痕跡，使畫面中的形象彷彿是在空間運行中留下的時間印記。

▼ 路燈──光的研究
巴拉 油畫 1909 年

最初「未來主義」只是一場文學運動，由義大利詩人提出，然後影響到藝術、音樂、電影各個領域。他們宣稱世界的美是一種速度的美，他們謳歌機械文明和工業社會，反對傳統靜態的藝術作品，他們強調破壞、速度、旋律。在形體解析上他們借鑑了立體主義，但立體主義表現的是一種靜態結構美，而未來派營造的則是一種狂熱、馳騁的現代生活美。這幅作品是未來主義的早期代表作，V 形筆觸的光芒，從光源中心向四面放射，造成光線運動的錯覺，令人炫目。

也有許多表現人物或動物同時運動的題材。未來主義的範圍較小，發展的時間也非常短暫，到了 20 世紀 20 年代就已經開始衰落。其代表人物包括：巴拉（Giacomo Balla，1871 ～ 1958 年）和薄丘尼（Umberto Boccioni，1882 ～ 1916 年）。

　　巴拉的《路燈──光的研究》是未來主義最早的實驗。與其他年輕的未來派畫家相比，巴拉的藝術較為平和寧靜。他關心畫面的節奏和光色的抽象化處理，並提倡將運動物體在行進過程中所留下的多個漸進軌跡，全部容納在一個單獨的形體上，例如他著名的《被拴住的狗的動態》，彷彿是將連續拍攝的底片重疊在一起。

　　薄丘尼是義大利畫家和雕塑家，也是未來主義畫派的核心人物。他構思起草了 1910 年的《未來主義畫家宣言》、《未來主義繪畫技法宣言》及 1912 年的《未來主義雕塑家宣言》。他在繪畫和雕塑中

尋求一種「運動的風格」，也是唯一傑出的未來主義雕塑家。薄丘尼認為雕塑家理所當然地具有，將人和物做成任何變形或破碎形式的權力。他的青銅作品：《空間中的連續形式》表現了一個向前邁進的人，分解後的形體由圓形、菱形重新組合。同時，他認為可以在雕塑中使用更多樣的材料，例如：玻璃、木材、硬卡紙、鋼鐵、水泥、皮革、布料、鏡子、電燈等等，這種非傳統物質的使用雖未在其作品中出現過，但在後來的達達主義和構成主義中一一被實踐。薄丘尼還提

▼ 空間中的連續形式
薄丘尼 青銅 1913 年

薄丘尼堅持反對在雕塑細部的精密刻畫和雕塑上，出現完全確定的外形線條。圖中的雕塑便是他對自己理論的實踐之作。他展示了一個行進中的人物形象，人物沒有頭和手，外形是青銅雕成的曲面，曲面好似行進中衣物的飄舉，完整體現未來派的繪畫語言。

◀ 城市的興起
薄丘尼 油畫 1910 年

前景是一匹紅色奔馳的駿馬，充滿著活力，駿馬背後是剛剛興起的工業化城市。其組合有著深刻的寓意，象徵未來主義喜好的工業文明正以銳不可擋之勢向人們襲捲而來。薄丘尼喜歡將所有的元素全部呈現在畫面中，速度、運動、工業文明、旋狀的筆觸，畫中以高純度的顏色、炫目光線以及緊張喧囂的場面，充分展現了未來主義者對於強力、速度、工業文明的禮讚。

出使用發動機以使某些線條或平面活動起來的想法，這個想法則由構成主義實踐了，到了 60 年代被廣泛運用。而在繪畫方面，其代表作品主要有：《城市的興起》、《美術館裡的騷動》等等。

形而上畫派

緊隨著未來主義，義大利畫家基里訶（Giorgio de Chirico，1888 ～ 1978 年）和卡拉（Carlo Carra，1881 ～ 1966 年）共同創立和發展了形而上畫派。此畫派在成立時並沒有任何組織形式或明確的綱領、宣言，只是一種新的觀察方式，與追求動感的未來主義完全相反。這個畫派深受叔本華和尼采唯心主義的影響，但帶有更多的佛洛依德思想的影響。他們追求畫面圖像的哲學意味，利用透視的不合理組合，創造一個非現實的空間，並且用單純低沉的色調來描繪冷漠孤寂的神祕感和夢幻效果。

基里訶的繪畫中多充滿神

▼ 美術館裡的騷動
薄丘尼 油畫 1910 年

未來主義要求「摧毀所有的博物館、美術館和科學院」，反對古典藝術，要以速度和運動創造一種全新的藝術形態。《美術館裡的騷動》便是這種挑戰傳統的題材，畫面採用俯視角度構圖，奔湧的人群傳達出騷動不安的氣氛。薄丘尼向巴拉學習過新印象主義的點描畫法，在這幅作品中，他運用點描技法將光色全部打碎，渲染著混亂、騷動的氣氛。

祕主義，並且在寫實與非寫實之間搖擺不定。他常以人體模型、器具、幾何體來組合畫面，借此描繪謎樣般的孤寂世界，像冥想中內在風景畫：《令人不安的繆思》。而在《一條街的憂鬱與神祕》中，精心設置的透視空間，潛伏著危機的陰影，作為創造寂寞、孤獨、神祕、恐懼效果的基礎。

▲ **一條街的憂鬱與神祕**
基里訶 油畫 1913 年

尼采散文中對義大利都靈廣場上，拱形建築和它們投下的長長陰影的描寫，對基里訶繪畫產生很大的影響。他筆下表現的是被哲學幻想強化過的形象，昏黃的大地、白色拱形的建築、拉長的陰影以及不和諧的暗綠色天空，組合在非邏輯秩序的畫布空間裡，光源也不知來自何處，空寂的空間裡充斥著不可預測的威脅和神祕感。

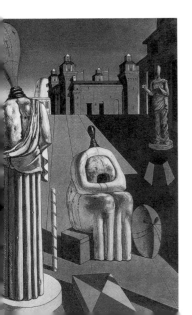

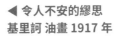

◀ **令人不安的繆思**
基里訶 油畫 1917 年

如果說未來主義表現對工業時代機器文明的讚美，而形而上畫派則表現了西方社會孤寂的病態，未來派所極力打破的一切在這裡全部被還原。畫面出現了古典時期的靜穆，但雖貌似寧靜卻不是古希臘的崇高靜穆，它傳達給觀者的是一種空虛幽閉和荒誕的凄涼感。

▼ **下樓梯的裸女第二號**
杜象 油畫 1912 年

這是杜象早期受到立體主義和未
來主義影響的實驗之作，一位裸
女從樓梯走下來，肢解的人體，
前後重複的線條，將人物各個時
間點的側面輪廓定格在同一個畫
面中，展現了速度之美。但這幅
繪畫被送往由立體主義把持的巴
黎獨立沙龍展時，卻因繪畫涉及
未來主義的風格而被拒收，這時
的杜象意識到以往藝術的崇高與
美感都是假象，派別之爭的醜惡
使他對藝術產生極大的懷疑，從
此他斷絕與一切派別的交流，開
始他自己無拘而自由的創作生涯。

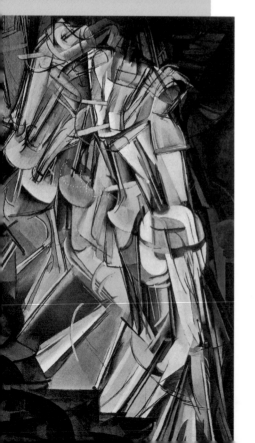

達達主義

在第一次世界大戰中唯一興盛的藝
術流派是達達主義（Dadaism）。它持續
的時間不長，但影響卻是巨大的，它的
觀念可以說直接、間接地影響了之後的
所有藝術流派。

達達主義者們反對戰爭，反對權
威和傳統，否定藝術，否定理性和傳統
文明，提倡無目的、無理想的生活和文
藝創作，對一切事物採取虛無主義的態
度。他們常常用巴斯卡的一句名言來表
白自己：「我甚至不願知道在我以
前還有別的人。」這場在蘇黎世、
紐約、科隆、巴黎等城市興起的
文學藝術運動，影響藝術、文學
（主要是詩歌）、戲劇和美術設計
等領域。

達達主義的發起者是在一戰
中流亡的青年藝術家們，他們看
到人類文明慘遭踐踏，深感前途
渺茫，透過反美學的作品和抗議
活動，來表達他們對資產階級價

值觀和對第一次世界大戰的絕望。在達達主義者看來，「達達」並不是一種藝術，而是一種「反藝術」的思想。無論現行的藝術標準是什麼，達達主義都與之針鋒相對。達達主義藝術家並沒有一定的風格手法。他們或抽象，或拼貼，或用現成品，各自選擇獨特的表現形式來進行創作。達達主義追求的隨意和即興為超現實主義的誕生做了充分準備，其中最重要的代表人物是杜象和畢卡比亞。

法國藝術家杜象（Henri-Robert-Marcel Duchamp，1887～1968年）早期迷戀立體主義和未來主義，1915年之後，開始往返於美法兩國間宣揚達達主義。若說達達對傳統的推翻是有限的、一時的、情緒化的，是對戰爭不滿情緒的發洩，那麼杜象堅定地反叛和嘲諷一切，則是徹底又深刻。1916年他在玻璃上創作的《新娘甚至被光棍們剝光了衣服》，和1917年的

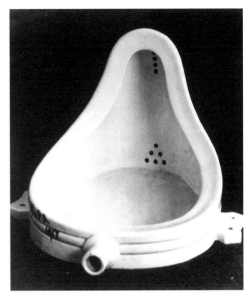

▲ 噴泉 杜象 1964 年
（原作創作於 1917 年）

這是 1964 年的一件複製品。1917 年，紐約獨立藝術家協會舉辦的一次展覽上，杜象將一件從商品店買來的小便池，在上面署名「R、MUTT、1917」之後，把它搬進藝術館，從此揭開「現成品」藝術的時代。他使物體離開了特定的自然環境，重新安置在一個新的場所中，消解物體本身的實用意義，融入了另一種文化內涵。現成品的運用，打破了生活與藝術的界限，使人們陷入「什麼是藝術？什麼是藝術品？」的思索中，創造了一種新的藝術創作途徑。

▼ 新娘甚至被光棍們剝光了衣服
杜象 多媒材 1915 ～ 1925 年

杜象強調藝術創作的自由狀態，並在生活和遊戲中創作。《新娘甚至被光棍們剝光了衣服》，又稱為《大玻璃》（Le Grand Verre），是杜象的代表作，它猶如一部關於愛情欲望的神祕機械史詩。此作品基本上是由兩塊高達 9 英尺的玻璃所組成，上面有油、清漆、鉛綫甚至是塵土所做成的圖案。他製作這件作品的想法出現於 1913 年，直到 1925 年才完成。這件作品上半部分表現的是新娘，下半部分是九個單身漢，此外還有許多不明的物件。此件作品首次是在 1926 年參展，地點是布魯克林博物館，後來在一次運送過程中被打破，杜象將其修復之後，現在是費城藝術博物館的永久藏品。

《泉》讓他聲名狼藉，但更展現了杜象驚人的藝術天賦，並為後現代藝術開了一扇大門。此外，他在《蒙娜麗莎》印刷品上，為美麗的婦人加了兩撇小鬍子，幾乎是把傳統藝術挪揄到了極點。杜象對傳統的否定，與將生活中的現成品視為藝術品，向世人宣誓生活和藝術無界限，與生活就是藝術的觀念，為後來的普普藝術開啟先河。

畢卡比亞（Francis Picabia，1879 ～ 1953 年）在整個達達運動及後來的超現實主義運動中，都扮演著積極的角色。他的風格與杜象十分相近，他們都對機器抱有濃厚的興趣，尤其是機器所能容納表現的諷刺意義，並試圖在機器的冷漠中尋找出一條新的藝術道路。畢卡比亞以《嘲弄的機器》組畫而聞名，作品中對現代人的描繪挪揄到了極致，連愛情也被他拿來激烈嘲弄。

超現實主義

以達達主義為基礎而興起的超現實主義（Surrealism），吸取了達達主義及傳統和自主創作的觀念，摒棄了達達主義全盤否定現實的虛無態度，有比較肯定的信仰和綱領。超現實主義深受佛洛依德潛意識理論的影響，並將其作為指導思想，致力於探討人類的先驗層面，把現實觀念與本能、潛意識和夢的經驗相結合，以達到一種絕對的和超現實的情景。在超現實主義藝術家們的作品中充滿了奇幻、詭異、夢境般的情景，他們常用的手法是將不相干的事物並列在一起，偶然組合、無意的發現、現成物的拼貼等。

▲ 愛的行列 畢卡比亞 1917 年

達達派反對美，主張藝術與美學無關，畫面中到處是無意義的線條與色彩的隨意的組合。畫面中是以木、銅、厚紙板拼貼而成的，然後題上毫無關聯的標題，以此來詆毀一切與美有相關思想的藝術。

◀ 畫布上的羽毛與木頭 畢卡比亞 油畫 1921 年

達達派主張摒棄一切傳統的審美觀，聲稱藝術與美學無關，也不需要藝術的節奏、勻稱、和諧等等內涵。他們要創造的藝術是一種符號，在繪畫上，主張以無意義的線條與色彩構成一幅畫。這種虛無主義的藝術態度，正是無政府主義思想在美術上的表現。法國畫家畢卡比亞是這種藝術的典型代表。他用羽毛、木棒黏貼而成的這幅《畫布上的羽毛與木頭》，就是這種由現成品組合而成的繪畫形式。而這樣的表達形式，正好說明了達達藝術是普普藝術的先聲。

西班牙人達利（Salvador Dali，1904～1989 年）與畢卡索、馬諦斯一起被認為是 20 世紀最具代表性的三位畫家。達利的一生充滿了傳奇色彩，除了他的繪畫，他的文章、他的口才、他的動作、他的相貌、他的鬍鬚和他的自我宣傳才能，他用所有的一切，在各種各樣的語言中造就了超現實主義這個專有名詞，去表示一種無理性的、色情的、瘋狂的而且是時髦的藝術。達利的繪畫充滿想像力，他的作品以一種稀奇古怪、不合情理的方式，將普通物象並列、扭曲或者變形。達利創作了一系列著名的作品：柔軟的鐘錶、腐爛的驢子和聚集的螞蟻等等，並將它們放在十分荒涼但陽光明媚的風景裡。他的畫作充滿了寓意，他經常將雙義的內涵融會在同一幅作品中，創造一種神祕、荒誕、迷離的非現實感。他的代表作品包括：《持續的記憶：軟鐘》、《流動的慾念》、《飛舞的蜜蜂所引起的夢》等等。

▼ 內戰的預感
達利 油畫 1936 年

《內戰的預感》完成於西班牙內戰爆發前的幾個月，是畫家對非正義戰爭的一種控訴。畫面籠罩在恐懼和不安的氛圍中，巨大的人體被肢解為相互廝殺的四肢、頭和軀幹，用來象徵西班牙內部的政治衝突，隱喻了西班牙的內戰。

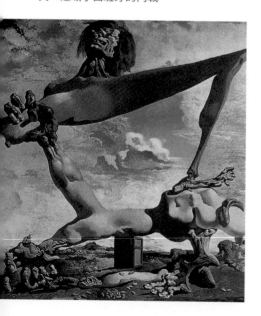

恩斯特（Max Ernst，1891～1976 年）是德國畫家和雕刻家，也是超現實主義的創始人之一，更是跨越達達主義和超現實主義兩種運動的傳承者。在他身上兼具達達主義否定一切的嘲弄態度，和超現實主義的潛意識表現。恩斯特對繪畫的貢獻還在於他首創了「拓印法」，即把紙鋪在有紋理的表面，用軟鉛筆任意在紙上摩擦，把摩擦出來的形跡，一張或幾張貼到畫布上去，然後再進行創作。拼貼也是恩斯特一生最重要的藝術創見。《長期經驗的結果》是他最初的拼貼作

▼ 持續的記憶：軟鐘
達利 油畫 1931 年

一般而言達利的繪畫表現的多半是「性、戰爭、死亡」等非理性主題。他的畫面真實細膩，但卻傳達出一種夢魘的感覺。有些批評家說過：達利就是在畫布上做夢。這幅作品是受到佛洛依德心理學以及夢的解析等的啟迪而創作，表現的是一個錯亂的夢幻世界，古典式無限深遠的遠景，軟軟的鐘錶搭在樹幹及平臺上，長著長長睫毛的豆芽似的女人頭沉浸在夢中，成群的螞蟻聚在器物表面，看似無意識的畫面，實則經過有意識的組織。

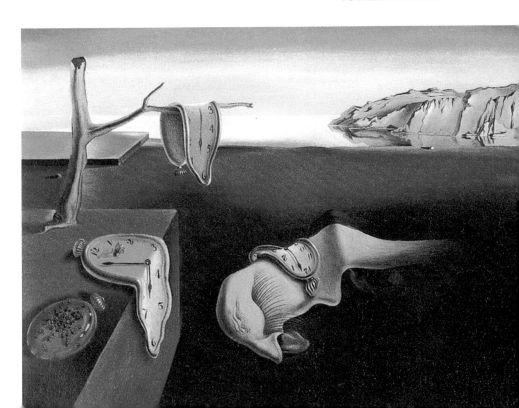

▼ 新娘穿衣 恩斯特
油畫 1939 ～ 1940 年

14 歲時的某個深夜，恩斯特心愛的寵物鸚鵡部性死去，此時他的妹妹恰好出生，於是這個敏感的孩子便將這二者聯想在一起，他認為一定是他的妹妹吸吮了鸚鵡的生命精髓才誕生的。從此鳥語女人就成為他的一種結合意象，於是身穿羽毛披風、鳥頭人身的修長美女形象便頻繁地出現在他的作品中。這幅作品就是其中的代表之作。

品，而《西里伯斯島的大象》，可以說是他拼貼畫中最突出的成果之一。恩斯特的代表作品還包括：《新娘穿衣》、《黃昏之歌》、《了不起的阿爾貝》等。

米羅（Joan Miro，1893 ～ 1983 年）的作品洋溢著自由天真的氣息，令人心情愉悅。他的畫往往顏色簡單，沒有什麼明確具體的形象，只有一些線條、一些形狀奇異的胚胎、一些類似兒童的塗鴉。米羅不僅是一位畫家，也是舞臺美術設計者，他曾與恩斯特一起為戴亞吉列夫的《羅密歐與茱麗葉》設計佈景和服裝，也為馬西納的芭蕾舞《孩子遊戲》作舞台設計。他還創作版畫、雕塑和陶器。1982 年，他為巴賽隆納世界盃足球賽設計的吉祥物小橘人，至今依然令人難忘。他的代表作品有：《荷蘭室景一號》、《夜裡的女人》、《藍色二號》等。

比利時畫家馬格利特（René François Ghislain Magritte，1898 ～ 1967 年）也是一位構思奇特的超現實主義畫家。他擅長細緻、寫實性的

技法，但卻創作出一批離奇的幻覺畫面，如燃燒的石頭、有裂縫的木質天空、鞋和腳的奇妙關係、珍珠裡的女人面孔……。在馬格利特作品中，夢幻的感覺並非來自變形和歪曲，而是來自不可思議的奇怪陳設所產生的衝突感。他的超現實主義作品因帶有些許詼諧，以及許多引人審思的符號語言而聞名。他的作品對於事先設想現實狀況的情況提出挑戰。他的代表作品包括：《光之王國》、《戈爾禮達》、《強姦》等。

巴黎畫派

在 20 世紀西方藝術史上，最初指的巴黎畫派是指兩次大戰之間，聚集在巴黎的一個外國藝術家團體。他們在前輩和同時代的藝術中吸取養分，注重意境的創造和作品的抒情性，表現自己在貧困、憂愁、思鄉等遭遇中的各種內心感受。這批藝術家沒有結成社團，風格也

▼ 荷蘭的室內景
米羅 油畫 1928 年

米羅的繪畫代表超現實主義的另一種風格──有機現實主義。與達利的夢幻畫面不同，他追求幻想的、有生命力的抽象形象。他的線條單純，色彩明亮、乾淨，畫面洋溢著天真的氣息，帶有一種抒情的詩意，這都得益於他美麗的家鄉和藝術傳統的影響。在米羅的筆下經常出現小鳥和女人的符號，他的符號和流暢的線條也不是單純潛意識的流露，而是都經過深思熟慮的思考和組織，不斷簡化而成。

▲ **強姦 馬格利特 油畫 1934 年**

馬格利特 14 歲那年，母親投河自殺，成為他心中永遠的謎。從此，他對生活中的所有事物都產生質疑。物體在他的筆下錯位、失重，後來他又持續探索物體之間的關係。他用異常逼真寫實的畫筆來表現這種衝突與對立，畫面透露出畫家的懷疑精神和宿命觀。

▶ **戈爾禮達**
馬格利特 油畫 1953 年

戈爾禮達充滿了多度空間的動畫效果，是馬格利特最富哲思的作品。畫面上不管是人、建築、窗戶或是投影在牆壁上的男人倒影，分明都是靜止不動的，然而一個個頭戴圓頂禮帽的小人，卻似乎還在不斷的從畫面之外冒出來，那一列房屋仿佛還在無止境地向二邊延伸，穿出了畫面，時間欲走還留，留給觀者無限的想像空間。

不盡相同，人們統稱其為「巴黎畫派」（Ecole Deparis）。代表畫家包括：莫迪里亞尼、夏卡爾等。

莫迪里亞尼（Amedeo Modigliani，1884 ～ 1920 年）是生於義大利的猶太人，他畫中的人物形象變形而形體拉長，流露出疲憊不堪的痛苦感和病態美。在他筆下的那些女體，暖豔修長，充滿迷離慵倦的意態，在他筆下的人物眼睛都沒有瞳孔，即便如此，眼神卻透露著濃濃的情緒。同時，莫迪里亞尼還熱衷於雕塑，他受非洲黑人雕刻的影響，特別

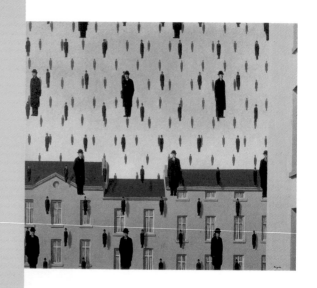

是借鑒了非洲面具造型中拉
長臉部線條的處理方式。他
的雕塑語言簡潔而洗練，為
了突出石質之堅硬，他的許
多作品甚至只是稍事雕刻即
告完成，看上去極為粗糙、
簡單。因為莫迪里亞尼追求
完美，經常嚴格評判自己的
作品，定期進行篩選，加上他年紀很輕就
去世，因此所保留下來的雕刻作品及畫作
數量都不多，但都是精品。他的代表作品
包括：《繫黑領結的少女》、《珍妮・赫布
特妮》等等。

　　夏　卡　爾（Marc Chagall，
1887～1985 年）出生於俄國的
猶太家庭。他感性地面對自己的
生命、愛情與藝術，是一個情感
豐富、浪漫的畫家與詩人。其風
格老練、童稚兼具，並將真實與夢
幻融合在絢麗色彩與奇特佈局中。
在夏卡爾的筆下，花束如星空中的
煙火，倒置小屋使人有凌空錯覺。
「超現實主義」一詞據說是阿波利

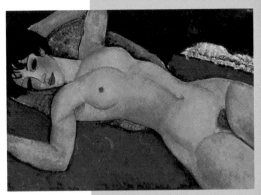

▲ 斜躺的裸女
莫迪里亞尼 油畫 1917 年
莫迪里亞尼是一位真正的獨
行者，他的繪畫游離於當時
流行的所有畫派之外。繪
畫以人物肖像為題材，人
物眼睛處理得非常奇
特，充滿特異的抒
情色彩。他以千篇
一律的手法描繪女
性裸體，流暢簡練
的線條、拉長的身
軀、沒有明暗的肉
色調子，表達了內
在的微妙情緒，散發著
淡淡的憂傷氣息。

◀ 女人頭像
莫迪里亞尼
石灰石 1912 年

▼ **生日 夏卡爾**
油畫 1915 ～ 1923 年
1914 年第一次世界大戰爆發，夏卡爾應召入伍，於是他回到俄國並與貝拉舉行婚禮。這幅作品描繪了他們婚後的幸福生活，畫家運用了超現實主義的夢幻手法，貝拉手捧鮮花，夏卡爾飄起來與她熱烈親吻，他描繪的不是客觀的事實，而是他心理感受到的世界，幸福的感覺使他們飄飄欲仙。戰爭的災難，導致他後來在繪畫中逐漸加入了宗教題材，以敘事風格繪製了大量納粹分子迫害猶太人的主題作品。

奈爾（Apollinaire）為了形容夏卡爾的作品而創造出來的名詞。畢卡索曾說：「馬諦斯身後，夏卡爾將是唯一真正懂色彩的人。」因此有了「色彩魔術師」的稱號。其代表作包括：《我與我的村子》、《生日》、《文斯上空的戀人》等。

構成主義

構成主義（Constructivism）是興起於俄國的藝術運動，大約開始於 1917 年的俄國革命之後，一直持續到 1922 年左右。構成主義者自稱為藝術工程師，他們對現代的機器、批量產品、工藝技術，以及對塑膠、鋼材、玻璃等現代工業材料讚美不已。他們高舉著反藝術的立場，避開傳統藝術材料，例如：油畫、顏料、畫布等。

其作品是由既成物或既成材料所構成製造出來的，如：木材、金屬版、照片、紙張等等。構成主義

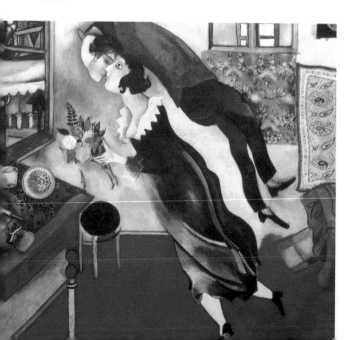

採用圓、矩形和直線為主要的藝術語言，最早出現在雕塑領域，而後發展到繪畫、藝術、音樂、建築設計、產品設計等領域。代表人物有馬列維奇、塔特林、加博、李西茨基等。他們所創造的造型方法對於現代設計有重大影響。

　　構成主義宣導者馬列維奇（Kasimir Malevich，1878～1935年），是俄羅斯至上主義的創始人、構成主義、幾何抽象派畫家。他吸收了野獸主義和立體主義的新風格，並進而發展了一種他在1913年稱為絕對主義的純抽象繪畫。他的《黑十字》、《黑方格》等絕對主義（Suprematism）的絕對抽象幾何學繪畫，預見了後來的極簡主義等多種新藝術時代的來臨。其他的代表作品有：《絕對主義繪畫》、《複雜的預感，身穿黃衫的半身像》等。

　　塔特林（Vladimin Tatlin，1885～1953年）是構成主義的中堅人物，既是畫家也是一位建築師。他對材

▼ 紫衣少女
馬列維奇　油畫 1920 年

在《黑方格》展出之後，馬列維奇把這種風格的繪畫劃分為三個階段：黑色時期、紅色時期和白色時期。他完全拋棄了對現實生活中物象的描繪，將有形的物體轉化為顏色反差很大的幾何元素，畫中的少女便是這種風格的展現。

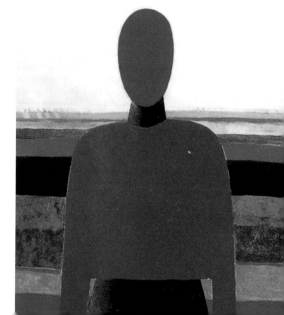

料、空間和結構有深入研究，認為藝術家要熟悉技術，也要能夠把生活的新需求傾注到設計創意的模式中來。塔特林於 1919 至 1920 年完成的第三國際紀念碑是構成派最重要的代表作，並成為構成主義的宣言式作品。他最著名的作品是《塔特林塔》。塔特林塔將由工業材料製成：鐵、玻璃和鋼鐵。塔特林塔主要形式是一個雙螺旋，高達 400 公尺，主要框架包含四個巨大的懸掛幾何結構，並以不同的速率旋轉。在材料，形狀和功能上，塔特林塔被當成是現代性的高聳標誌，與巴黎艾菲爾鐵塔相媲美。

加博（Naum Gabo，1890 ～ 1977 年）原籍俄國，是美國雕塑家、畫家。他的早期創作方法和至上主義非常接近，被看成是馬列維奇影響下的一個分支，1915 年他創作了第一批構成主義繪畫。主張發展立體主義對空間的關切和未來主義對運動的注意。他的雕塑把體量轉變成線條和平面輪廓，認為藝術的重點應是

▼ **黑方格 馬列維奇 1913 年**

馬列維奇所謂的「絕對主義」，是在表現純粹的感情或直覺的絕對性，因此，他的作品多以簡單的幾何形體和色塊所組成。《黑方格》無論從聯想還是客觀形態上，都與之前的任何具象繪畫毫無關聯。在他的畫面前，觀者喜歡的一切形象都消失不見，只剩下白底黑洞，然而這個簡單的黑白搭配卻蘊涵深刻的含義，徹底切斷了人們對於畫面情節性的思維，完全進入到一個「虛無的世界」當中。

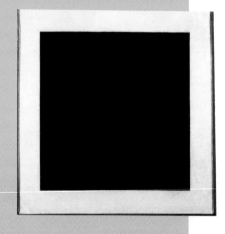

在空間中的勢，而不在量感。加博的《現實主義宣言》是至上主義影響下的理論延伸，對構成主義理論的形成產生了推動的作用。40年代開始他採用塑膠、尼龍繩等透明輕盈的材料創作作品。代表作有：《懸在空間的結構》、《鹿特丹的構成》、《球型》等。

馬列維奇的學生李西茨基（Eleazar Lissitzky，1890～1956年）是傳播俄國絕對主義的重要人物，他既是藝術家、設計師、攝影師，更是印刷家、辯論家和建築師，是俄羅斯前衛派的重要人物。他以概念為基礎，把幾何形體結合在一起，創造出一種獨特的抽象畫圖式，主宰20世紀的圖形設計。同時，主張藝術要適應社會在實用上和思想上的需要。他的許多純屬抽象構成的畫作不僅面貌獨特，而且均包含著豐富的文學性和象徵性內涵，有的甚至明顯具有政治宣傳的色彩。他的作品大大影響包浩斯和建構主義運動，為蘇聯設計無數展覽品和宣傳品。

▼ 第三國際紀念碑設計模型 塔特林 1920 年

1917年爆發的十月革命改變了俄國的社會，當時構成派有兩股潮流，一派主張藝術要走實用道路並且為政治服務；另一派則強調要追求藝術的自由和純粹性，塔特林是前者的代表人物。這座雕塑是應蘇維埃文化部的委託而製作的，是共產主義理想的象徵物。雕塑由單件轉變為異體的組構，雕塑也由傳統的注重體量感轉化為重視空間感。

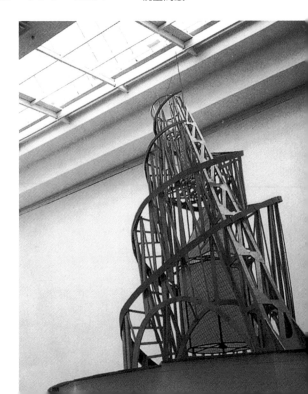

風格派（De Stijl）

荷蘭畫家蒙德里安（Piet Cornelies Mondriaan，1872～1944 年）於 1914 年創立了幾何風格派。從 20 世紀 20 年代起，風格派就越出荷蘭國界，成為歐洲前衛藝術的先驅。其美學思想滲透各國的繪畫、雕塑、建築、工藝、設計等諸多領域，尤其對 20 世紀上半期的建築產生了相當大的影響。

風格派強調節制、明晰、邏輯的理性傳統和所謂的「新教的反偶像崇拜」。他們相信有一種普遍的和諧存在於純粹精神的領域之中，沒有衝突，沒有物質世界，甚至沒有一切個別性。蒙德里安主張用純粹幾何形的抽象來表現純粹的精神。因此，風格派繪畫的造型手法精簡到只剩下線條、空間和色彩等組成要素。他剖晰自己的作品說：「我一步一步地排除著曲線，直到我的作品最後只由直線和橫線構成，形成諸多十字形，各自互相分離地隔開……直

▼ 空間中線的構成
加博 多媒材 1949 年
作品以鐵絲、木材、玻璃等為材料，用一種新的方式改造物體占有的空間，並融進了空間和靜的韻律，同時也加入了運動學、力學等要素，用空間、時間取代物體的量感。

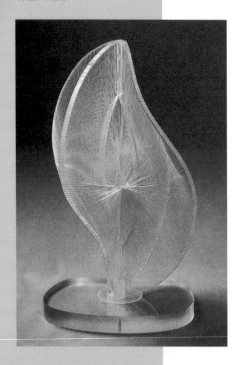

線和橫線是兩相對立的力量的表現，這類對立物的平衡到處存在著，控制著一切。」

　　蒙德里安是風格派最核心的人物，他自稱自己的風格是「新造型主義」，又稱「幾何形體派」。「風格派」確立了以正方形、正方體和長方形的繪畫元素，從而構成了以他為首的抽象派美術理論的體系。他早年畫過寫實的人物和風景，後來逐漸把樹木的形態簡化成水平線與垂直線的純粹抽象構成，從內省的深刻觀感與洞察裡，創造普遍的現象秩序與均衡之美。他的繪畫，在平面上把橫線和分隔號加以結合，形成直角或長方形，並在其間安排紅、藍、黃三原色。他的創作風格及理論，對後代的建築、設計等影響很大。他的代表作品有:《紅、藍、黃構圖》、《百老匯爵士樂》、《藍、灰和粉紅色的構成》等。

▼ **百老匯爵士樂 蒙德里安**
油畫 1942 ～ 1943 年

第一次世界大戰期間，蒙德里安創辦了一本名為《風格》的雜誌，自此他放棄了畫有形的物體，畫面日益簡化，最後完全以水平和垂直的黑線條去分割畫面，利用紅、黃、藍三原色來組織畫面，描繪秩序。蒙德里安的創作著重理智的思考。儘管他那些大小不一的格子看起來略顯呆板，但在長短不同線條和不同色塊的搭配下，卻產生了一種音樂性。

▲ 紅、藍、黃構圖
蒙德里安 油畫 1930 年

畫面中，跳躍的紅色給觀者向前湧出的感覺，但粗重黑線條卻壓抑了紅色外湧的熱情，而左下角小塊藍色色塊的出現，又是對紅色的一種制約，畫面低端的小塊黃色彌補了視覺的單調。三原色的搭配，在視覺上產生色塊前後運動的感受，可見畫家是有意識地在畫面上營造出和諧的秩序與韻律。

風格派之所以聞名遐邇與杜斯柏格（Theo van Doesburg，883 ～ 1931 年 ）的大力宣傳友密切關聯。他雖然在繪畫上沒有太多驚人的天賦，但卻是一個極有號召力的理論家、演說家和宣傳家，他對藝術有著驚人的洞察力。的藝術風格對後人留下最大影響的在於建築和設計，他熱衷於將幾何形狀的風格移植到三維世界。他的主要作品有《玩牌者》、《構圖》等。

包浩斯和 20 世紀上半期的現代建築

1919 年 4 月，第一次世界大戰後的德國威瑪出現了一座以建築設計為主的藝術設計學院——包浩斯（Bauhaus）。這所學院的教學旨在加強各類藝術間的連結，尤其強調藝術設計和工藝實踐的結合，讓學生們直接與材料打交道，去探索創造的奧秘，發現自己獨到的形式語言。當時包浩斯學院還邀請了許多著名藝術家加入，其中包括康丁斯基、馬列維奇、加

博、克利等人，抽象藝術在此得到了有力宣傳並達到實質的規範化。

　　由於包浩斯學院對於現代建築學的深遠影響，今日的「包浩斯」早已不單單是指一所學校，而是一種建築流派或者設計風格的統稱，主張適應現代大工業生產和生活需要，以講求建築功能、技術和經濟效益為特徵的學派。其主要的特點是，把建築物的實用功能視為建築設計的出發點，按照各部分的實用要求相互聯繫，並因此引發了用理性思考取代狂熱夢想的設計思潮。

　　包浩斯注重發揮結構本身的形式美，講究材料自身的質地和色彩的搭配效果，發展了靈巧多樣的非對稱構圖法，影響了 20 世紀的設計。包浩斯的建築結構主要為普通的四方形，沒有任何裝飾，廠房為四方形，平平的房頂、樓身除支柱外全部

▼ 構圖
杜斯柏格 油畫 1929 年
在個性上，杜斯堡缺乏蒙德里安的溫和與耐性，因此他逐漸放棄蒙德里安「垂直─水平線」的靜力學構圖，開始將斜線引入畫面當中，逐漸打破蒙德里安畫面的均衡與和諧感，使畫面呈現動感。在此構圖中，正方形旋轉 45 度成為菱形構圖，粗黑的方形外框限制了內在色彩的活躍性。

▼ 包浩斯學校

包浩斯是一所德國的藝術建築學校，由建築師葛羅培斯在 1919 年時創立於德國的威瑪。學校經歷了三個時期：1919～1925 年的威瑪時期；1925～1932 年的德紹時期；1932～1933 年的柏林時期。1933 年在納粹政權的壓迫下宣佈關閉。由於包浩斯學校對於現代建築學的影響深遠，因此今日的包浩斯早已不單單是指其倡導的注重建築造型與實用機能合而為一的建築流派或風格的統稱，還在藝術、工業設計、平面設計、室內設計、現代美術等領域上的發展都具有顯著的影響。

用金屬板搭構而成，外部鑲著大塊的玻璃，簡潔而明亮，完全適合於大生產的需要。直到現在，包浩斯美學概念影響所及的領域，早已經跨越美術、建築、工業設計、室內設計，並深深滲透到工藝美術及我們的生活用品當中。

格羅皮烏斯（Walter Gropius, 1883-1969 年）是包浩斯的創立者。他積極提倡建築設計與工藝的統一，藝術與技術的結合，講究功能、技術和經濟效益。這些觀點首先體現在法古斯工廠和 1914 年科隆展覽會展出的辦公大樓中。格羅皮烏斯的建築設計講究充分的採光和通風，主張按空間的用途、

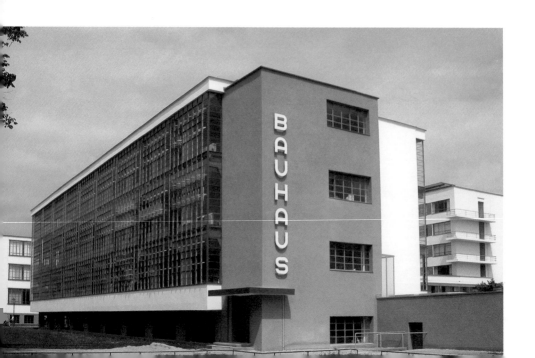

性質、相互關係來合理組織和佈局，按人的生理要求、人體尺度來確定空間的最小極限等，並且使用機械化大量生產建築構件和預製裝配的建築方法。

柯比意（Le Corbusier，1887 ～ 1965 年）與格羅皮烏斯和范 · 德羅一起開創了現代建築的思潮。他是法國建築師、室內設計師、雕塑家、畫家，也是 20 世紀最重要的建築師之一，是功能主義建築的泰斗，被稱為「功能主義之父」，有「現代建築之父」的美譽。他和巴克敏斯特·富勒、范 · 德羅並稱為國際形式建築派的主要代表人物。

柯比意強調建築師要研究和解決建築的實用功能，主張積極採用新材料、新結構，在建築設計中發揮新材料、新結構的特性，創造建築新風

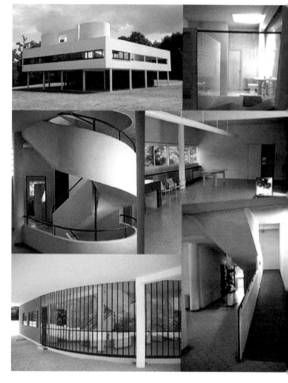

▲ 薩伏伊別墅 柯比意 法國 19 31 年

柯比意強調機械美學，認為住宅是供人居住的機器，並提出建築面對新的時代要建立新的美學原則，總結出了新建築的五個特點：房屋底層採用獨立支柱、屋頂花園、自由平面、橫向長窗、自由的立面。薩伏伊別墅為鋼筋混凝土結構，宅基為矩形，長窗平闊舒展，外牆潔白，整個建築雖外觀輕巧簡單，但在內部設計上，對空間的穿插、採光佈局上都極為複雜，是一座完全功能性的建築。

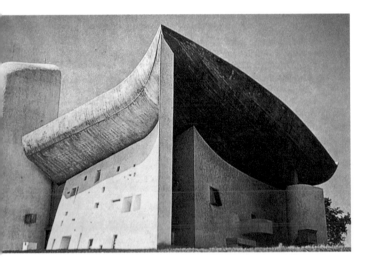

▲ 朗香教堂
柯比意 1954 年

柯比意在二戰之後的建築風格有了變化，開始重視對自由的有機形式的探索和對材料的表現，而朗香教堂是此時期的代表作。它摒棄了傳統教堂的模式和現代建築的建造手法，奇特的形體脫離了後工業時代的高度理性精神，帶上了浪漫主義和原始神祕主義的色彩。

格。薩伏伊別墅是柯比意建築設計生涯中最傑出的建築作品。

2016 年 7 月 17 日，在土耳其召開的 UNESCO 聯合國教科文組識的世界遺產委員會決定，將建築師柯比意設計的建築作品列入世界文化遺產，17 件建築橫跨七個國家：法國、瑞士、比利時、德國、阿根廷、日本與印度。柯比意將他自己最偉大的光芒留給了法國，獲選世界遺產的 17 座建築中，有 10 座以上是在巴黎。其中包括位於馬賽的「閃耀城市」（La Cite Radieuse）建築、鄰近里昂的拉特瑞（La Tourette）修道院，以及鄰近巴黎的薩伏瓦別墅（La Villa Savoye）。

范‧德羅（Mies van der Rohe，1886 ～ 1969 年）的貢獻在於在建築中應用鋼框架結構和玻璃，發展了具有古典式的均衡和極端簡潔

的風格，如紐約的西格拉姆大廈。在公共建築和博物館的設計中，他採用對稱、正面描繪以及側面描繪等方法設計；而對於居民住宅等，則主要選用不對稱、流動性以及連鎖等方法來設計。范‧德羅相當重視細節，並提出「少就是多」的理念。他設計的作品中各個細部精簡到不可精簡的絕對境界，不少作品結構幾乎完全暴露。

現代雕塑

同樣是西方雕塑領域的傑出人物，羅丹將立體造型意識的寫實和激情推向新的高峰，而摩爾（Henry Moor，1898 ～ 1986 年 ）則將人體造型簡練至最單純的狀態，顯示了生命的原始本質。

1923 年，摩爾開始了歐洲大陸之行，他從各大博物館的古埃及、埃特魯利亞、印地安人和非洲原始雕

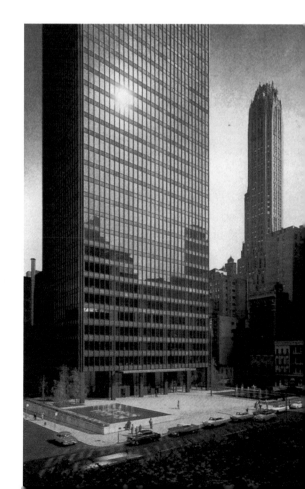

▼ 紐約西格拉姆大廈范‧德羅 1959 年

此為范‧德羅追求純淨、透明、施工精確的鋼鐵玻璃盒子的代表作，建築大樓的玻璃幕牆直上直下，整齊規整，沒有任何曲線，建築窗框都由銅材製成，細部處理簡潔精密，整座大樓高聳入雲，有一種高雅的均衡感和簡潔之美。

刻，以及畢卡索、莫迪里亞尼等人的作品中汲取了養分，並逐步加到 20 世紀的藝術浪潮之中。摩爾在 1926 年到 1930 年之間，開始創作《斜倚的人體》和《母與子》群雕，並由此確立了他後期創作的基本主題，以古典的形式來表現蓬勃的生命力。

摩爾的創作意象與形式基本上都取自人體，母與子、側臥像、形體內外是他一生創作的三大題材。他的藝術風格簡潔、渾厚，以抽象和象徵的手法成功地把人類與自然的形象融入作品中。摩爾從不用精確寫實的方法創作，其作品形象雖然有寫實的成分，但充滿了抽象的造型

▼ 臥像

亨利·摩爾 1939 年

亨利·摩爾獨特的創作語言是，在創作的實體上製造「空洞」，透過對「洞」的有意安排，一方面擴大了雕塑的內在張力，同時也探討了雕像本身與空間、自然的相互關係，增加了作品的三度空間感，造成一種「虛實相應」的效果，使作品的靈動性和輕巧性更加明顯。

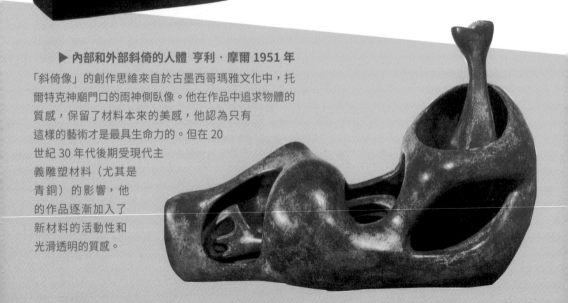

▶ **內部和外部斜倚的人體 亨利·摩爾 1951 年**

「斜倚像」的創作思維來自於古墨西哥瑪雅文化中，托爾特克神廟門口的雨神側臥像。他在作品中追求物體的質感，保留了材料本來的美感，他認為只有這樣的藝術才是最具生命力的。但在 20 世紀 30 年代後期受現代主義雕塑材料（尤其是青銅）的影響，他的作品逐漸加入了新材料的活動性和光滑透明的質感。

元素。在他的作品中常見從實體中挖出空間，以顯示內在形體的擴展與空間存在感，或者以另一種形式，會聚不同的形體組合成一種作品。他通過將各類石材、木材巧妙地做出空間的凹陷、鏤空的表現，賦予這些碩大的形體生命，從而建立了他在雕塑藝術創作上的特殊風格與國際地位。

從 1935 年開始，摩爾有意識地將自然風景與雕塑當成一個整體來構思，強調雕塑與大自然的和諧關係。當他的那些雕塑被擺放在自然環境中時，它們就像是自己從大地中生長出來的生物，洋溢著與整個大自然息息相通的生命氣息。

▼ 國王和王后
亨利·摩爾 1952 年
這座雕塑是他扁平型雕塑的代表作，簡練的平片產生了起伏的立體空間，而人物頭部的「洞」更是亨利·摩爾獨特的個人標記。

後現代主義

後現代主義（post modernism），是相對現代主義的文化觀點而言的。伴隨著歷史劇變，人們難免對舊有的意識形態和價值觀產生厭倦、懷疑，甚至嘲笑。在這種後現代文化氛圍中，中心變成多元，

▼ 母子像 亨利·摩爾
亨利·摩爾還創作了一系列充滿了人倫感情的家庭題材，《母子像》、《家庭群像》、《搖椅第 2 號》都是他的典型代表作，表達了他對於一個人道主義者在社會和家庭生活的理想。

永恆成為變遷，絕對變成相對，整體成了碎片。

在現代主義藝術看來，距離既是藝術和生活的界限，也是創作主體與客體的界限，它是使讀者思考作品的一種有意識的控制手段。但是在後現代藝術當中，這些界限已經變得曖昧不明。後現代主義藝術以迎合商業目的的形象出現，主張藝術平民化，廣泛運用大眾傳播媒介。它從對機械和工業社會的反感轉向與工業機械的結合；從表達主觀感情轉向了客觀的世界，漠視或敵視個性與風格。

受第二次世界大戰的影響，歐洲原有的那些藝術團體在戰爭中土崩瓦解，許多藝術家紛紛逃往美國，後現代藝術的重心從法國巴黎轉向美國紐約，歐洲藝術遭受嚴重的打擊與衰落。

▼ 是什麼使今天的生活如此不同，如此有魅力？
漢密爾頓 拼貼 1956 年

這幅作品是英國第一幅普普藝術的作品，肌肉發達正在做健身運動的男人、性感的女人、電視、真空吸塵器、福特徽章、以及大大的棒棒糖式的網球球拍，一切都是現代社會流行的事物，而球拍上的字母「POP」，則是「流行的、時髦的」（popular）一詞的縮寫。

普普藝術

普普藝術（Pop Art），又稱為「通俗藝術」或「流行藝術」，是 20 世紀後現代主義藝術中勢力最大、最為風行、傳播最廣、最有影響力的藝術形式。普普藝術於 20 世紀 50 年代初興起於英國，並於 60 年代中期傳至美國，漸次在歐洲、亞洲等地廣為流傳。普普藝術家在日常生活中尋覓藝術創作的內容題材，商品形象或工業設計品形象大量進入藝術創作中，反映出工業化和商業化時代的特徵。

在藝術發展史中，第一件著名的普普藝術作品，是英國藝術家 R‧漢密爾頓（Richard Hamilton，1922 ～ 2011 年）於 1956 年創作的《是什麼使今天的生活如此不同，如此有魅力？》，濃縮了現代消費文化特徵，並在 1993 年 6 月 13 日開幕的第四十五屆威尼斯國際雙年展上獲得「繪畫金獅獎」。漢密爾頓的作品往往用極具代表性的視覺元素並置來表現，

▼ **我夢想著一個白色的耶誕節 漢密爾頓 拼貼 1967 年**

普普藝術動搖了精英藝術的統治地位，打破了藝術和生活的界限。而漢密爾頓風格的形成，除了美國都市文化的影響，他身早年廣告製作的經歷以及設計專業的教學都對他有影響。漢密爾頓對普普藝術下的定義是一種「大眾化的」、「年輕的」、「大量生產的」、「便宜的」、「商品化的」、「即時性的」藝術。普普藝術家的創作材料來自於身邊的一切媒介物，用拼貼、印刷、複製的創作手法，將繪畫與實物結合，在這幅作品中他採用了當時流行的電影銀幕劇照。

或者乾脆就採用印刷、黏貼創作作品，拼貼是他最常用的創作方式。

歐普藝術

歐普藝術（Op Art）又被稱為「光效應藝術」和「視幻藝術」，興起於 20 世紀 60 年代。它是建立在反對抽象派和普普藝術的基礎上，利用光學加強繪畫效果的抽象藝術。其作品摒棄了傳統繪畫中的重現自然，而在作品中使用黑白對比或強烈色彩的幾何抽象，在純粹色彩或幾何形態中，以強烈的刺激來衝擊人們的視覺，令視覺產生錯視效果或空間變形，使其作品具有波動和變化之感。

雖然光效應繪畫盛行的時間不長，至 20 世紀 70 年代就走向了衰落。但它打破

▲ Vega-Gyongly-2 瓦薩雷利

◀ VP-119 瓦薩雷利 1970 年

歐普藝術家認為抽象表現主義太過隨意和偶然，並摻雜了太多的個人體驗。他們也不喜歡普普藝術將商業元素帶入畫面，認為那樣太過鄙俗，他們想要創造一種全新的視覺嘗試，畫面中既不摻雜感情也不與現實產生聯繫。瓦薩雷利便是這派畫家的代表者。這幅作品，下面的部分對觀者的視覺有旋渦式內縮的吸引力，上面部分則有圖形膨脹外凸出畫面的張力。

了純繪畫藝術和裝飾藝術之間的界限，對工藝藝術、電影藝術、廣告藝術和建築藝術都產生了重大影響。

瓦薩雷利（Victor Vasarely，1908～1997年）是一位原籍匈牙利的法國藝術家，他是傑出的光效應繪畫大師，被譽為「歐普藝術之父」。他的畫作運用了各種設計方法，創造出抽象組織中運動與變形的幻覺。瓦薩雷利一生都沉迷於線性圖案結構中，直接選取標準色彩，並透過幾何形在平面上的延展，建立起炫目而又迷惑知覺的奇妙空間。他在20世紀30年代創作了第一幅重要的作品《斑馬》，被認為是歐普藝術的第一件代表作。之後，他才逐步發展到運用規則的幾何形態和色彩的變化，來達到特殊的視覺效果。

▼ 斑馬 瓦薩雷利

這幅由黑白條紋的曲線組成的作品，顯示出瓦薩雷利最初的探索是從形態開始的，之後才逐步發展到運用規則的幾何圖和色彩的變化，來達到特殊的視覺效果。

▶ 天空與魚 埃舍爾 木刻 1938 年

埃舍爾的作品在歐普藝術中是比較特別、有趣的，但很難將其劃入歐普藝術的範疇。在他的畫面中沒有歐普畫家極端抽象的幾何形狀，而是對很多自然形態的巧妙轉換，好像是用黑白兩種顏色在畫面組織的遊戲，在繪畫中大量運用數學知識來分割畫面，使畫面產生錯覺。

原生藝術

「原生藝術」（Art Burt）的代表人物杜布菲（Jean Dubuffet，1901～1985 年）是個多才多藝、個性複雜微妙的藝術家。他擅長把灰、沙和煤渣混合起來，從凝結起來的外殼上雕刻或切割出線條痕跡。這種風格被稱做生澀藝術，或原生藝術。他重新在繪畫中表現人和人的世界，將塗鴉似的兒童畫人物形象，安置在棕色調的濃厚顏料構圖中。

最初對原生藝術品的收藏主要是杜布菲的

▼ **阿道夫·韋爾夫利的作品**

阿道夫·韋爾夫利的作品是杜布菲最早接觸到的原生藝術作品，也是他最推崇的藝術家。

個人愛好、私人的關注，只在 1943、1967 年巴黎的展覽上才吸引了公眾的注目。1971 年杜布菲將其作品全部贈予瑞士「洛桑國有藝術品收藏」，作為永久性展品。在杜布菲所收藏的作品中，他把原生藝術歸為三種主要的類型：精神病人的藝術表現、通靈者的繪畫、具有高度創造性與邊緣傾向的民間自學者的創作。這些原生藝術作品產生於作者天生的原動力與純屬本能的直覺，加上沒有任何參照標準的個人獨特審美判斷，其作品訴諸筆端、畫面的線性、色彩、構圖、幾乎全與傳統背道而馳，體現出兒童繪畫的單純、稚拙、大膽，民間藝術中豐富的形式、原始藝術的強烈與質樸，以及對傳統藝術的反叛。原生藝術為藝術史指出了一條新的道路，其對美學、傳統的反抗至今被看做影響 20 世紀文化領域的標識之一。

▲ **帽結 杜布菲 油畫**

杜布菲像孟克和梵谷一樣，在藝術中探尋人性最初的本質，他的藝術在主流藝術的發展上增添了一段奇趣的風景。杜布菲對原生藝術的定義，原本是會不期待經濟收入或公眾認可的，但後來的原生藝術卻逐漸在金錢的薰陶下發生了質變。

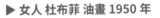

▶ **女人 杜布菲 油畫 1950 年**

▲ 夢幻城市 梅茨

《夢幻城市》這是梅茨的代表作。作為貧困藝術的代表人物，梅茨的作品中包含了某種複雜的概念和結構，就像是在材料和技術中提煉的詩意。

貧困藝術

1966 年，義大利藝術家梅茨（Mario Merz，1925～2003 年）用霓虹燈刺穿帆布和物體，例如：瓶子、雨傘和雨衣，以改變物質的象徵性，並注入新能量。1967 年，梅茨與幾個青年藝術家將廢舊的日常用品拼裝組合，並在藝術館與畫廊公開展出，此行動引起義大利藝術界的關注，並被著名藝評家傑爾瑪諾（Germano Celant）稱為「貧困藝術」（Arte Povera）。此後，梅茨和他的小組就以反對藝術權威、反對日益氾濫的消費文化的姿態，出現在各種流派與藝術舞臺上，並成為 20 世紀世界藝術史上的重要運動。

貧困藝術的含意是指藝術家所選擇的材料是普通的或日用的物件。貧困藝術家們主張從日常生活中提煉粗微的材料組織世界，反對失掉自然人性的資本主義消費觀和工業化。他們注重物質簡樸寒酸的環境和對於物品製作過程、

功能，甚至是這些物質在保留其自身的原始特徵的同時，衍生出可識別的形象性及情感性，以表現出事物的曖昧、本能、感情用事和自相矛盾。

20 世紀的美洲藝術

美國

雖然歐洲和美國各自體系內的藝術風格各不相同，呈現出多樣的派別。但是，跟其他地區的藝術風格相比較，歐洲與美國藝術就顯現出風格的統一性。

八人派

美國的現代藝術觀在 20 世紀初八人派藝術中已露端倪。當時一群被稱為八人派的青年畫家，敏銳地感受到了現代社會對人的生活方式與精神面貌的深刻影響，因此，他們反對學院派的高雅與超脫，要求畫城市的街道和被正統藝

▼ **又大又黑的女裸體
杜布菲 油畫 1944 年**

杜布菲的畫作有一種內在強烈的自發創造性，肆無忌憚的塗鴉、割劃潑灑的顏料、畫筆塗擦的痕跡，都是畫家最直白的繪畫語言。這些使他的繪畫產生非洲岩石雕刻般的效果，帶著稚拙原始的趣味。此幅作品中大面積棕色調濃厚顏料中的人物形象，頗有原始時代生殖崇拜的女神樣貌。

▼ 笑嘻嘻的姑娘
亨利 油畫

美國現代藝術的發端最先
是以強烈的美國精神體現
出來的，以亨利為首的八
名畫家反對學院派的高雅
風格。八人派的主要成員
在思想上具有一定程度的
社會主義傾向，藝術主張
接近並崇拜批判現實主義
的文學大師巴爾扎克。

術家認為是不堪入畫的題材，例如：都市、礦
區、貧民窟等。他們也因此被當時的一些評論
家戲稱為「垃圾桶派」（Ashcan School）。

　　R‧亨利（Robert Henri，1865～1929年）
是八人派的組織者和領袖人物，也是八人派中
的代表。他以美國下層社會的生活為題材，形
式粗放。八人派大多都是寫實主義者，但也不
乏印象派傾向的畫家。普蘭德加斯特（Maurice
Prendergast，1858～1924年）受後印象主義
影響較大。他被認為是美國最早採用現代主
義手法的畫家之一。普蘭德加斯特在繪畫中
進行多種嘗試，包括學習席涅克的點彩和塞
尚的靜物畫法。

　　八人畫派為美國繪畫帶來了新的活力，
使美國藝術逐漸擺脫歐洲模式，開始了新的
探索。到了第二次世界大戰之後，美國徹底
擺脫了歐洲藝術的附庸地位。發源於美國的

◀ 雪 亨利 油畫

亨利是垃圾桶派的典型，他曾到巴黎學畫，風
格上受印象派影響，但他回美國後即以下層社
會的生活為題材，形式也變得更為粗放。他主
張描繪現代城市生活，先畫費城，後畫紐約。

抽象表現主義、普普藝術成為 20 世紀後期的主流畫派，從此美國成為主導現代藝術的文化大國，而紐約漸漸成為世界的藝術中心，逐步與巴黎並駕齊驅。

抽象表現主義

「二戰」之後，許多歐洲的藝術家被迫遷移到美國，因此，後現代藝術各流派和代表藝術家多集中於美國，形成以紐約為中心的後現代藝術陣營，同時也直接造就了第一個被國際公認的美國藝術流派——抽象表現主義（Abstract Experessionism）。

雖然美國和歐洲藝術家各有不同，但卻有個共同的傾向，就是「抽象」和「反傳統」。20 世紀照相機出現導致藝術的實用功能急劇下降，對畫家基本功的要求也大大降低，表現畫家個性、自創一派成為藝術追求的首要目標，繪畫和雕塑也完成從具體到抽象的過渡。

在二戰剛結束時，美國抽象表現主義便迅速崛起，並很快發揮了世界性的影響力。抽象表現主義如同它的名字一樣，缺乏具體的描述，只是以表現性或構成性的方法來表達概念。抽象表現

▼ **渡口的餘波
斯隆 油畫**

八人派畫家以真摯、熱情、幽默的態度去描繪市民與貧民窟的樣貌。他們反對美國的印象主義，早期的作品大多色彩灰暗，以灰、棕、黑色為主。其中斯隆的作品多源於民眾的生活，是 19 世紀風俗畫最後階段的代表。

▼ 門 霍夫曼 油畫 1960 年

《門》看上去簡潔、明確。不同形狀的長方形錯落有致，紅黃藍的色塊在黑色與灰色背景的襯托下顯得十分強烈。整個畫面在抽象色塊的對比中顯示出節奏和張力。霍夫曼在 20 世紀 40 年代初開始，採用以顏料滴、灑、甩、潑的方法進行創作，這種創作方法，後來被波洛克、德庫寧等畫家進一步發揚光大，成為與歐洲現代繪畫迥然相異的美國行動繪畫的特徵。

主義融合了康丁斯基和蒙德里安的抽象主義，以及表現主義的精神氣韻，並從中衍生出了行動畫派和色域畫派。行動畫派以德庫寧、波洛克為代表，而色域畫派則是以羅斯科、紐曼為代表。

霍夫曼（Hans Hofmann，1883 ～ 1966 年）是抽象表現主義藝術的先驅。這位從德國來到美國的藝術家和藝術教育家，為美國前衛藝術的振興做出了重要的貢獻。在 20 世紀 40 年代初，他開始採用以顏料滴、灑、甩、潑的方法進行創作，使畫面充滿強烈的表現性。而戈爾基（Arshile Gorky，1904 ～ 1948 年）的藝術則是歐洲抽象藝術與美國抽象藝術過渡的橋樑。他的畫中充斥著形態奇異的主題，在優雅而傷感的情調中滲透著某種神祕氣息。

波洛克（Lawrence Pollock，1912 ～ 1956 年）是 20 世紀美國抽象繪畫的奠基者

之一。他崇拜塞尚和畢卡索，對
康丁斯基富於表現性的抽象繪
畫，和米羅充滿神祕夢幻的作品
也情有獨鍾。波洛克的作品不注
重畫的主題，而強調繪畫本身，
對於完成後的作品會是什麼樣
子，他事先全然不知。他把顏色
或滴或甩到釘在地上的畫布上，
憑著直覺和經驗從畫布四面八方來作畫。
這些留在畫布上縱橫交錯的顏料組成的圖
案具有激動人心的活力，記錄了他作畫時
直接的身體運動。在畫完後波洛克才根據
需要剪裁一塊，裝到畫框上去。因此，他
所創作的畫面散漫無際，全面鋪開，毫無
主次之分。

　　德庫寧（De Kooning，1904～1997年）
是一位荷蘭裔的美國畫家。他的創作集中

▲ 藍 波洛克 油畫 1943 年
波洛克繪畫所創造的神奇效果
幾乎與他使用的筆和畫布毫無
關係。其畫面中混亂朦朧的狀
態，有著令人愉悅的美。

◀ 母狼
波洛克 油畫 1943 年
波洛克自由奔放、無定形的
抽象畫風格，成了反對束
縛、崇尚自由的美國精神的
展現。在波洛克的畫面上，
核心形象與陪襯形象的差別
消失得無影無蹤，正因為
此，波洛克的這種畫法被讚
譽為「1911 年畢卡索和布
拉克的分析立體主義繪畫以
後，最引人注目的繪畫空間
的新發明」。

▲ 青色柱子
波洛克 油畫 1952 年

波洛克這樣也是自己的作品:「如果說是我在作畫,不如說是畫的本身擁有了自己的生命。」《青色柱子》這幅作品在 1973 年由澳洲政府史無前例的以 200 萬美元買下,創下美國畫家空前的紀錄,也在澳洲引起軒然大波,因為當初波洛克是以 6000 美元的價錢售出,20 年不到便以數百倍的價格進駐國家級德藝術殿堂。評論家認為,這幅作品宛如在世間的狂亂中,帶來了良好的傳統與秩序。或許每一位觀畫者對這件作品的看法不同,但它的珍貴與稀有卻是無庸置疑的。

於抽象、女人和男人這三個系列,而以女人系列最出名,例如:《女人一號》、《女人與自行車》等。與波洛克相同,德庫寧把繪畫視為體驗、表達、實現自由的過程,他以旁人看來近乎誇張的舞蹈表演似的激情姿態來從事繪畫創作。他的畫不論形象的或抽象的內容,都不售任何的約束,構圖、空間、透視、平衡等等傳統繪畫技法和審美觀念在他的作品中被一掃而光。

德庫寧的繪畫與所謂原型及人類本能有關,且與某種神祕祈禱儀式不無關聯,但他聲稱他的畫作並無玄學的特質。但色域畫派的代表羅斯科和紐曼卻聲稱其藝術具有此特質。他們以大片統一的色形和色塊來表達抽象符號和形象。

紐曼（Barnett Newman，1905 ～ 1970
年）在創作中追求單一、厚重的色彩效果，
他的畫作通常是在大片色塊上畫一兩根垂
直的線條，這種線條猶如拉鍊，將平坦的
底子分割為相互呼應的色塊，色塊的大
小、明暗、色彩，線條的位置、粗細、肌
理，可以形成無數種可能性。畫面看上去
簡單，但卻蘊涵著一股震盪心靈的力量。
紐曼在那些無數種可能性中費盡心機，有
時，花在推敲線條位置上的時間，竟會長
達好幾個星期。紐曼在評述自己作品時說：
「對我而言，創造一件藝術作品意味著去表
達一個人的深層的東西。它不是去表現一
個人的神經質，也不是去表達一個人的感

▲ 女人與自行車
德庫寧 油畫 1952 ～ 1953 年
這是德庫寧在 20 世紀 50 年代
早期的女人體系列中的一幅。在
畫面上，女性的形象在厚塗的黏
稠顏料中出現。瞪著的眼睛、裂
開的嘴巴、誇張的胸腹，使她看
上去既強悍且可憎，十分令人生
厭。在他晚年的創作中，關於人
體的創作逐漸減少，而抽象風景
畫的數量則大大的增加。

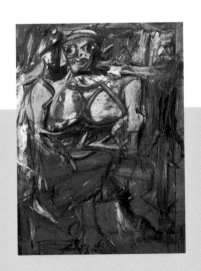

◀ 女人一號 德庫寧 油畫 1950 ～ 1952 年
德庫寧從 1950 年到 1952 年，花了兩年多的時間在《女
人一號》的創作上，以致它被稱為是「一處偉大的戰場，
而非一幅完成的繪畫」。這幅作品在當時曾被大量複製，
廣為傳播。

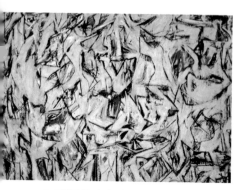

▲ 發掘 德庫寧 油畫 1950 年

快速的運筆是德庫寧表現手法的重要特色。在其作品《發掘》中，充滿了不規則的形態在互相衝撞、滲透，形成一個有機的空間。這些似物非物的雙重影像令人迷惑，卻又充滿了魅力。

覺，而是試圖去記下你真正相信、真正關心、真正感動以及令你感興趣的東西。」紐曼還在世時，他的創作並沒有受到太多的重視，反而在他過世之後其創作風格影響許多藝術家，因此，被後人視為是抽象主義以及極簡主義的先驅。

羅斯科（Marks Rothko，1903～1970 年）一直把「以簡單的手法表達複雜的思想」作為其藝術理念。他力圖透過有限的色彩和極少的形狀來反映深刻的象徵意義。他的作品一般是由兩三個排列著的矩形構成。顏

◀ 亞當 紐曼 油畫 1951～1952 年

在巨大的赭石色背景中，三條寬窄不一的垂直線條構成了畫面的全部內容，極度簡化的形式彰顯著畫家對傳統的拋棄。紐曼用「崇高即是現在」這樣的標題概括了他的創作語彙，在理論上將抽象表現主義提升到了一個新的高度，甚至超出了抽象表現主義的框架。

料是被稀釋成薄而半透明的狀態，並且相互
籠罩和暈染，使得明與暗、灰與亮、冷與暖
相互融為一體，產生某種幻覺的神祕之感。
他的繪畫特色是：沉默、不安定、沉鬱、虛
無、悲愴、毀滅，還帶著情緒的波動起伏，
充滿戲劇衝突。其代表作：《藍色中的白色
和綠色》，綠色和白色的矩形排列在藍色的
底上，而邊緣則模糊不清。冷淡的色彩使畫
面籠罩在悲劇性的氛圍之中。微妙色彩對比
所輻射出的情緒，是羅斯科創作時力圖透過
有限的色彩和極少的形狀，來反映深刻的象
徵意涵，往往具有觸動觀者潛在意識的感動
力。在羅斯科後期的作品，色調更加
陰暗，彷彿淹沒在日益加深的痛苦之
中，甚至做出了全黑的畫面。

普普藝術

　　美國的普普藝術發展略晚於英
國，但它卻深深紮根於美國的商業文
化中，並代替了抽象表現主義，成為
美國主流的前衛藝術。美國普普藝術
家們聲稱，他們所從事的大眾化藝術

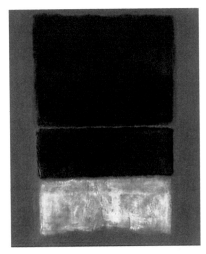

▼ **藍色中的白色和綠色**
羅斯科 油畫 1957 年
在羅斯科的繪畫中，那些排
列著的矩形色彩微妙、邊緣
模糊不清。它們漂浮在整片
底色上，營造出連綿不斷、
模棱兩可的效果。這種形與
色的相互關係和諧而克制，
並使觀者在此基礎上感受到
微弱難解、難以捉摸的情感。

▼ 床 勞申伯格
混合媒材 1955 年

它由一幅真正的床單，
上面再綴上枕套，再塗
灑上油彩而成，是將藝
術與生活合併的一次新
嘗試。它不能被歸於繪
畫，因為它基本上與畫
筆的動作無關；也很難
說它是日常生活用品，
因為它並不具有用於生
活的實際功能。

與美洲的原始藝術和印第安人的藝術相類似，
是美國文化傳統的延續。他們遵從「藝術應反
映日常生活，日常生活應表現在藝術之中」的
理念，強調日常可視物體作為一種更能讓人理
解的語言形式，是表現抽象精神世界的可靠手
段。

　　普普藝術以一種樂觀的態度對待消費時
代與資訊時代的文化，並通過現實的形象，拉
近了藝術與大眾的距離。在普普藝術早期，
有二位代表藝術家：勞申伯格（Robert
Raushenberg，1925 ～ 2008 年）和強斯
（Jasper Johns，1930 ～ 1988 年）。勞申伯
格直接使用實物，並用拼貼、噴刷、石
版、絲網印刷等手段把各種印刷品甚至織
物集成在他的畫布上，例如他的早期代表
作：《床》，就是把顏料潑灑在現成品的床
單上。勞申伯格這種直接對日常物品的挪
用方式，成為普普藝術中的最常見的手法。

　　與勞申伯格那些氣度恢弘的作品相
比，強斯多少還有些繼承抽象表現主義的
揮灑，但他「複製」實物的作品則更加完
全地表達了他和抽象表現主義背道而馳的

思維，例如他著名的作品：《三面旗》。他複製實物的做法，成為普普藝術創作的典型方式之一。

　　然而將普普藝術發揚光大、影響最深的藝術家卻非勞申伯格漢強斯，而是安迪·沃荷、李奇登斯坦、奧登伯格、韋塞爾曼、羅森奎斯特和西格爾等人。

　　安迪·沃荷（Andy Warhol，1927～1986年）是美國普普藝術運動的發起人和主要宣導者。他的創作內容與美國社會的消費主義、商業主義和名人崇拜緊密的連在一起，完全是針對消費社會、大眾文化和傳播媒介的藝術產

▲ **三面國旗**
強斯 畫布、膠 1958 年

在看到強斯的《三面國旗》時，不免產生片刻的懷疑，儘管他以高度寫實的技巧把三面國旗描繪得十分逼真，但是它們看上去卻似乎很不自然。它們彷彿停滯在空氣中，毫無飄動和下垂的感覺；彼此之間彷彿隔著一定的距離和空間，毫無關聯，但卻被置放統一在一相同的空間中。

▶ **瑪麗蓮·夢露**
安迪·沃荷 紙、絲網印刷 1967 年

沃荷經常選擇已經被大眾普遍接受了的偶像或者政治人物作為作品的創作題材。並且絕大部分的題材，都是依據報刊、電影劇照或者海報等大眾媒介上的圖片完成的。他的代表作《瑪麗蓮夢露》中使用了絲網印刷的技術，使傳統繪畫中的筆觸完全消失，複雜的色彩被高度的概括、取捨、歸納而變得精簡而洗鍊。

▼康寶濃湯罐
安迪 · 沃荷 石版畫
1962 年

不斷複製康寶濃湯罐頭的圖象，是安迪 · 沃荷用來反映消費生活的創作。工業社會為了應付群眾的需求，必須以機器大量的生產一種標準化的產品。這種產品的「複製」行為，相對於過去手工製品的「獨一無二」性質，顯然是兩種不同的消費型態。作品中一排排康寶濃湯罐頭不斷地重複排列，在視覺上形成一種形式統一的震憾感，給觀者無比的衝擊力。

物。他把那些取自大眾傳媒的圖像，例如：康寶濃湯罐頭、可口可樂瓶子、美圓鈔票、蒙娜麗莎像、瑪麗蓮 · 夢露頭像等等，作為基本元素在畫布上重複排列，反映出工業社會機器生產式的複製性。他並大膽嘗試凸版印刷、橡皮或木板拓印、金箔技術、照片投影等各種複製技法。

雖然也有人批判他的商業傾向與功利主義，但無可否認的是他的確為藝術開創了一個全新的局面。安迪·沃荷曾說：「如果你想了解我，不要往深處想，我就在最表面的地方，背後沒有東西了。」他不介意人家說他的作品膚淺，尤其在他成立了被視為紐約文化界中心的「工廠」工作室（Factory）之後，他陸續涉入了電影、音樂、舞蹈、流行文化等範疇，他的身邊總是圍繞著一群渴望成名的紐約社交名流、搖滾巨星、文人墨客，其中包括甘迺迪總統和杜魯門·卡波特，當然也少不了娛樂時尚圈的明星、社會名流、藝術家們。這些人也

都成為安迪沃荷創作的靈感來源。

一直到死後都仍然備受世人注目的安迪・沃荷，被評為死去之後最會賺錢的藝術家。也有人說他是個社交動物、是個愛戴假髮的怪胎、神經質的同性戀，沽名釣譽的藝術家。人們對他傳奇的事跡提出各種各樣的評論。其實，他一點都不怕世人批評他，因為成為眾人的焦點就是他的人生宗旨，所以那些是非批判都他來說真的都不算什麼。

李奇登斯坦（Roy Lichtenstein, 1923 ～ 1997 年）是最通俗的普普藝術家之一。他以創作卡通式的圖像而著名。與安迪・沃荷一樣，他不僅對日常生活中的瑣事以及現代商品化社會的粗俗形象偏愛有加，而且還喜歡以不帶個性的、中性的方式來處理這些形象。他樂此不疲地用油彩或丙烯顏料，將那些連環漫畫原樣放大，甚至連那些廉價彩印工藝中的網點，都不厭其煩地複製出來。他把毫無價值的陳腐視覺題材變成了珍貴的藝術品。他的整個事業生涯都獻給了這種神奇的藝術形式。

▲ M －可能 李奇登斯坦
畫布、油彩 1965 年

李奇登斯坦在畫面裡刻意模仿印刷工藝中的網點，以表明其放大的連環漫畫的通俗文化色彩。在這幅畫中，畫家為了更忠於漫畫的形式，特意在畫面中加入了對話方塊，「也許他病了，無法離開工作室！」體現出對一個等待中的女人的各種猜測。

**▲ 轟！李奇登斯坦
多媒材 1963 年**

李奇登斯坦總是將漫
畫中的某些地方加以
異常地放大，以鮮艷
的用色，平塗加描線
的方法來呈現作品，
這幅《轟！》就是從
一套連環漫畫中選出
並加以放大的作品。
鮮紅的顏色平塗在機
尾四周，呈現一種爆
炸放射狀。當此畫在
紐約展出時，反應相
當強烈。

李奇登斯坦用
自己的風格對立體主
義和超現實主義的重
新詮釋。他用圓點模
擬印刷品上的網點，
既明指機械複製，也
暗示光線的閃爍。他從充滿未知的生活中汲取靈
感。他的作品留給我們更多的是思考，而不是現
成的答案。現在被譽為美國波普藝術之父的李奇
登斯坦在上世紀 60 年代卻是褒貶不一，有批評家
認為他只是在無聊複製著廉價平庸的廣告和漫畫
圖像，根本算不上藝術家。李奇登斯坦的作品帶
著調侃成份，卻沒有憤世嫉俗的意味。他一直在
紐約的工作室里安靜地、知足地工作，創作他自
己的「藝術」，直到 1997 年辭世為止。

奧登伯格（Claes Oldenburg，1929 ～ ）也許
是最重要的立體普普藝術家，他所關注的形象也
都是平常物品，他將這些物品放大，做成雕塑。
奧登伯格用塗了油漆的石膏翻製奶油霜淇淋、三
明治和蛋糕。同時，他還常將堅硬的物質轉化成
柔軟的物質，例如《軟馬桶》。奧登伯格還做了許
多大型戶外雕塑，題材依舊是人們所熟悉的物品

和形象，如高達 3 公尺多的《衣夾》、3.6 公尺多高的《立著的棒球手套和球》等等。

　　奧登伯格或許是波普藝術家中最激進、最富有創造性的一位；也是波普藝術家中唯一留下公共藝術作品的人，他認為「藝術是快樂的東西」。他不斷地從瑣碎的生活事物中提煉藝術營養，又把藝術體驗融化、滲透進大眾的日常生活中。奧登伯格認為將生活中的常見物品「放大」並非只是關乎尺寸，還關乎於事物本質的探索，改變過的視覺經驗與衝擊，會讓人們產生新的思考。

▼ 畚箕 奧登伯格

奧登伯格是那麼容易的就能把一件普通的生活用品變為藝術品，他的作品不僅通俗易懂，讓人容易接近，更是普普藝術中唯一在全世界中留下公共藝術作品的藝術家。奧登伯格讓人們真正認識到「藝術是快樂的東西」。

極簡主義

　　到 60 年代中期，在反抽象表現主義行動的繪畫中產生的簡單化精神成為一股重要力量，導致了極簡主義的產生。1967 年，評論家約翰・貝羅比較精確地概括了極簡主義藝術：「極少（minimal）一詞好像暗示極簡主義

中缺少藝術，其實不然。與抽象表現主義和普普藝術相比，極簡主義藝術中最少或似乎最少的是手段，而不是作品中的藝術。」極簡主義（Minimal Art），由於它的整體感訴求是基於一種簡單明瞭的完形性，使作品呈現出直線、對稱、單一和靜止的特徵，曲線和運動等形式可能引起的生理和情感反應被看做是廉價的東西。

1959 年，紐約現代藝術館舉辦的「美國十六人畫展」中，法蘭克 • 斯特拉（Frank Stella，1936 年～）的作品：全黑的畫面上帶著灰色的對稱條紋。畫面純淨、簡潔、均勻，摒棄以透視製造空間幻覺的傳統藝術手段，對稱的構圖進一步消除了形象和畫面的區別。斯特拉將一種極簡的繪畫方式呈現在人們面前，並開始引起藝術家們的注意。

然而，極少藝術最引人注目的成就是來自於雕塑作品。在眾多被稱為極簡主義的雕塑家之中，賈德

▼ 理智與汙穢的婚姻
斯特拉 1959 年

斯特拉來到紐約之後創作的黑色系列，是他的第一批重要作品。在斯特拉的繪畫中，形象是特定的、集中的、對稱不變的，可以在圖中看到的畫家對於精確尺度的偏好。

（Donald Judd，1928 ～ 1994 年）是其中最具代表性的一位。他的每一件作品都是用完全相同的非天然材料製成立體幾何形系列，例如：鋁合金、不銹鋼、有機玻璃等，以相等的間距排列構成。它們或是直接被置於地上，或是附著於牆體。賈德強調作品的整體性，特別傾心於機械加工過程的高效率和工藝精良的作品外觀。

另一個代表雕塑家卡爾・安德烈（Carl Andre, 1935 ～）則是從人與自然的關係上，選擇了單純、原本的形式。他避免使用光潔可人的材料，而是採用樸實的磚塊、枕木、原色的鐵板等，而且只保留其沒有光澤和悅目的色彩的本色。安德烈所做的只是把材料擺成一定的形態，它們常常是鋪在地面上。正如安德烈自己所提到的：「我理想的雕塑作品是一條道路。」

安德烈很早就成名，看似順遂的藝術生涯卻一直備受爭議，而且從未真正被大眾認可。他曾經說：「從我開始創作，人們就一直在問『你怎麼能將這個叫藝術』？」「因為它

▲ 無題 賈德

賈德在 1962 年開始製作幾何形抽象雕塑，作品多採用非天然材料，並以裝置在牆壁上的矩形盒子的形式呈現。他強調作品的整體性，鍾情於工藝精良的作品外觀。但這些雕塑並不反映具體內容或對象，因此，《無題》便成為賈德絕大多數雕塑作品惟一的標題。經過 30 多年努力不懈和認真的探索，賈德以「極少主義」雕塑的代表人物被載入美術史冊中。

太簡單了。」1972 年，當倫敦泰特美術館收藏《等價物 VIII》（Equivalent VIII，1966）時引起軒然大波，《每日鏡報》（Daily Mirror）以標題「真是一堆垃圾」質疑著面前的一堆磚頭。對安德烈來說，空間才是創作的因素，而非媒材。

超級寫實主義

超級寫實主義（Super-Realism）亦稱「攝影寫實主義」（Photo-Realism），是 20 世紀 70 年代興起於美國的藝術流派。與普普藝術相同的是，它是以一種極端的方式，來對抗藝術中的抽象表現形式，而且作品有意隱

▼ **六塊銅板**
卡爾 · 安德烈 1969 年
卡爾·安德烈從人與自然的關聯上，選擇了單純、原本的形式。這裡所說的自然除了指自然界的環境，還指事物原本的狀態。在材質的選擇上，他不使用光潔明亮的材料，而選用樸實的磚塊、枕木或原色的鐵板等。

藏了一切個性、情感、態度的痕跡，不動聲色
地營造畫面的平淡和漠然，反映出後工業社會
中，人與人之間精神情感的疏離和淡漠。

　　超級寫實主義的藝術家們追求各種幾
乎可以亂真的具象藝術。他們往往先用照相
機攝取所需要的形象，再對著照片亦步亦
趨地把形象複製到畫布上。著名的超級寫
實主義藝術家包括：畫家克洛斯（Chuck
Close,1940～）、埃斯蒂期（Richard Estes）、
莫利（Maleolm Morley）以及雕塑家漢森
（Duane Hanson,1925～）、安德列（John
Andre）等人。

　　克洛斯以人物肖像作為創作題材，所
描繪的對象多是他所熟悉的親友，但在畫面
上，這些人物毫無表情，也未傳達

▼ 萊斯利像 克洛斯 油畫

▶ 肯特像 克洛斯 油畫 1970～1971 年
克洛斯自己說過，他的作品「要重現照相機鏡
頭和人眼所見之間的不同之處。」克洛斯的作
品都是以人物肖像作為創作題材，這些肖像不
光是細緻精確到極點，而且尺寸也非常龐大，
人物所表現出的嚴峻、冷漠，使觀者對這些看
似極為真實的肖像產生一種疏離與陌生感。

▲ 坐著的女人 安德列

在安德列的人物作品中，他以油彩塗繪皮膚的色彩，但塗法非常細緻，上色有考慮到各個不同的生理部位的膚色變化、挺皺程度以及冷暖與彈性。在其代表作品《坐著的女人》中，人物的皮膚光潔，酷似真實的人體肌膚感。

出任何自己的特點。他通常將人頭照片投射到畫好格子的畫布上，用噴槍筆逐格進行作畫，其代表作有《約翰》、《自畫像》、《蘇珊像》等。

漢森與安德列都採用由西格爾所開創的活人翻製技術的變體，但他們達到的效果與在西格爾的任何作品中所看到的完全不一樣。他們都創作出與真人往往真假難辨的雕塑。漢森是一個目光敏銳的觀察者和辛辣的社會評論家，他關注為生活奔波的普通人，但從不表現生活中充滿歡樂的人物，也不再現某種欲望或激情。《旅遊者》是他代表性的作品。

和漢森不同，安德列塑造的對象主要是女體。他以逼真的女裸體塑像震驚世人；運用的是古典的風格和手法，使其作品充滿典雅靜謐的氣息，同時又具有鮮明的當代特徵，代表作品有：《坐著的女人》、《斜倚之姿》。

偶發藝術

「Happening」一詞原是美國拉特格大學《人類學家》雜誌的一個專欄的標題。1959年，卡

普羅（Allan Kaprow，1927～2006 年）
用來描述一種藝術創作狀態，卡普羅是
美國行為藝術家、偶發藝術創始人和宣
導者。1959 年，紐約的魯本藝術館舉辦
了一個名叫「分為 6 部分的 18 個偶發」
的展覽，標誌著偶發藝術的誕生。偶發
藝術是指藝術家在特定的時空條件下，
有效設計促進參與者做臨時發生的各種
姿態和動作，以展示一定的藝術創造理
念的藝術形式。卡普羅將偶發藝術喻為：
「是更接近生活的藝術」。

　　卡普羅所創作的《6 個部分中的 18
個偶發事件》，是用木條和半透明的塑膠
薄膜分割出三個小房間和一條走廊，每
個房間中都有顏色各異、明暗不等的照
明光源和各類招貼，還有椅子供觀者休
息。因為每個房間被分為兩部分，而每
個部分又安排了三次活動，所以
加起來稱做「6 個部分中的 18 個
偶發事件」。

　　卡普羅把每次將要發生的事
情寫在卡片上，分發給觀者，指

▲ 推購物車的婦女 漢森

▼ 巴維利街的流浪漢 漢森

漢森用混合塑膠從真人身上翻模
澆塑，然後塗油彩，栽毛髮，
穿衣服，加道具，使其塑造的作
品如同真人一般。他關注日常生
活中，每日可見、隨處可遇的人
群。他所創作的人物在心靈阻隔
的社會框架裡，各行其是，彼此
都掛著冷漠的表情。

▲ 南安普敦的遊行
卡普羅 1966 年

卡普羅試圖以自己的方式消滅藝術與生活界限。圖為他於 1966 年在紐約完成的偶發藝術作品《南安普敦的遊行》。

▼ 卡普羅

卡普羅是美國當代著名的評論家，《藝術與生活的模糊邊界》是他的主要批評文集。但更為重要的是，卡普羅還是偶發藝術的創立者。

導他們在一定的時間內依次參與不同房間裡的不同活動。但這些活動並沒有什麼特別的意義和聯繫，就如人們在日常生活中隨時可能碰到的事情，例如：說話、朗誦、演奏樂器、行走、畫畫、擠橘子汁等。雖然這次展覽事先曾有過計畫和演習，但是隨機和偶然是其主要特徵。它的非刻意性、無重複性正與生活中的偶然相類似。這種能與人們互動的藝術，強調觀眾的參與和創造，被越來越多的藝術家們所喜好，他們多以設計好的、編排好的場景、節奏和順序來進行「表演」，並引發了後來的行為藝術。

觀念藝術

無關形式或材料，而是關於觀念和意義的，指的就是觀念藝術（Conceptual Art）。觀念藝術出現於 20 世紀 60 年代後期和 70 年

代，基本概念源於杜象的思想：「藝術品從根本上可說是藝術家的思想，而非有形實物，即繪畫或雕塑。」此藝術思潮宣導著藝術家放棄自身技術性形式感和個性表現力，將藝術從視覺物像製作和形態學意義中獨立出來，面對大眾的難以理解與接受，釋放出藝術可能擁有的更接近精神層次的空間。

1969 年，孔蘇斯（Joseph Kosuth，1945 ～）在其發表的文章中將觀念藝術定義為：「哲學之後的藝術」。同時提到「所謂現代藝術似乎都是關於形態的……當杜象的現成品一出現，藝術焦點就從形式轉變到詮釋力。這意味著藝術本質從形態問題轉變到功能問題上去。此轉變——從外表到「觀念」——即當代藝術、觀念藝術的肇始，（從杜象之後）所有藝術都是觀念的，因藝術只是在觀念上

▼ **一把和三把椅子
孔蘇斯 1965 年**

對可視的形體的輕視，以及對內在的資訊、觀念和意蘊的重視是觀念藝術的核心。在這件作品中，椅子所體現的三種形態，就是藝術的形式與功能關係的圖解。以實物為依據的圖像最終是為了提供人一種觀念，藝術品提供的觀念才是藝術的本質。

存在著。」其 1965 年創作的《一把和三把椅子》表達出如何把藝術的視覺形式直接向觀念過渡的思路。

地景藝術

當藝術或是繪畫離開了我們所能見的畫布世界、離開了美術館、脫離了我們對於藝術保存的想像與期待，地景藝術 Earth art（或為大地藝術）便油然而生。地景藝術又稱為「大地藝術」（Land Art），發源於美國，是 20 世紀 70 年代末的藝術運動，藝術家把藝術發現與藝術創造的目光從畫布等創作載體上轉移到了室外的大自然中。大地藝術源起於 20 世紀 60 年代初期，不到十年就形成一場聲勢浩大的運動。它是當時人們對早期人類文化的興趣，以及以藝術形式對回歸自然理念的回應。

▼ 包裹國會大廈
克里斯托和珍妮 · 克勞德
1971 ～ 1995 年

克里斯托夫婦的包裹藝術也許只是暫時改變了建築或景觀的面貌，但它對觀者透過親身體驗所產生的心靈衝擊卻是永恆的。

地景藝術簡單而言就是大地景觀與藝術作品不可分割的關係，它也是一種仿造、模擬自然界的創作形式，地景藝術的媒材多直接取自於自然材質，如泥土、岩石、水等。藝術家並不會刻意將自然環境風貌改變，而是藉由人為工程，在不更改自然原始的面貌的前提之下，重新使觀者關注於自然。

▲ 飛奔的藩籬 克里斯托和珍妮 · 克勞德 1972 ～ 1976 年

這是克里斯托夫婦早期最偉大的作品之一，作品用白色尼龍布製成高 5.5 米、長 40 公里的布牆，延綿在起伏的山坡上。如此浩大的工程，讓其他藝術家望塵莫及。

　　例如著名的保加利亞地景藝術家克里斯托（Christo）與其妻子珍妮·克勞德（Jeanne-Claude），從 1958 年開始包裹桌子、椅子、自行車和其他一些物體，甚至其繪畫作品。但他為人所熟知的作品，是在 1969 年之後所創作的《包裹海岸》、《山谷垂簾》和《飛奔的柵籬》。這些作品具有特殊的神祕感，它來自於作品中圍堵、隱藏、拘禁、模稜兩可和曖昧的混合意象，以及纖維拉扯之間所產生的張力。其 1983 年五月七日竣工的作品《被環繞的島嶼》，在邁阿密市、北邁阿密、邁阿密海岸的小鎮和邁阿密海灘等，11 個島嶼被

▼ 勝利女神的詩篇
阿爾曼 2005 年

阿爾曼將勝利女神像與大提琴進行重新組合，運用了切割、集合、堆積等創作手法，將生動的樂器融入豐潤的人體生命中，含蓄地表現出精神生活的富足與喜悅。

603,850 平方米的粉紅色聚丙烯織布環繞。這些粉紅色的聚丙烯織布漂浮在水上並且從島嶼向外延伸出 61 米。1995 年，《包裹德國國會大廈》，則是克里斯托和他的妻子珍妮 · 克勞德又一件驚世之作。

地景藝術的出現即是要將藝術開放給公眾，而非進入到美術殿堂，地景藝術也借用了大自然的力量，使得藝術作品會經由風吹侵蝕、植物的生長進而改變樣貌，而某些地景藝術僅能夠存在於短短的時間，我們只能用照片、記錄片檔案中見得，這也挑戰了藝術收藏的意義和本質。

史密森（Robert Smithson，1938 ～ 1973 年）最著名的作品是《螺旋防波堤》，它是在猶他州鹽湖區以石頭與結晶鹽築出一千五百英尺長的堤岸，甚至被作為大地藝術的代名詞。此外，南茜 · 霍爾特（Nancy Holt，1938 ～ 2014 年）的《太陽隧道》、克爾 · 海澤的《雙重否定》、德 · 瑪利亞的《閃電原野》等等都是 20 世紀 70 年代極具代表性的大地藝術作品。

集合藝術

集合藝術（The Art of Assemblage，又稱為「拼合藝術」）出現在 20 世紀 50 年代。在 50 年代中期，將生活中廢棄的現成物合在一起所完成的雕塑作品已經出現，這種新的創作手法被稱為「拼合」。

集合藝術主要是針對製作方法而言，在對拼貼手法、現成物運用的理念和淵源上，它與普普藝術同出一轍，同時也顯露出受到立體主義和達達主義藝術家們影響的痕跡。集合藝術家用生活中能發現或撿拾的消費文明的廢物、機器的殘片直接構建作品。實物在去除原有的功能和意義之後，在藝術家的觀念下重新被組合成新的事物，帶著強烈的象徵性和無聲的控訴，反映出藝術家對時代性格與內涵的理解與反思，直接挑戰著傳統藝術的地位。

阿爾曼‧費爾南德斯（Arman Fernandez，1928 ～ 2005 年）是集合藝術家中最為突出的代表，他於 1928 年出生於法國的尼斯，自 1964 年起移居美國，

▼ **大力士 阿爾曼**
1993 年

阿爾曼藝術創作的發展，是藝術家由反叛藝術標準轉向皈依審美法則的演變。在 80 年代，他開始熱衷於將青銅鑄造的希臘神像分解，《大力士》便是他在這一時期的代表作品。

並在 1972 年加入美國籍。在 60 年代初期，阿爾曼將火作為其作品的基本媒介，作品中包括各種被燒焦的家具殘骸，引起極大的非議。70 年代以後，阿爾曼的創作對象則是被肢解或切割的樂器。至 80 年代，青銅的應用，使阿爾曼背棄了他早期集合藝術憤世嫉俗的反叛精神，轉而染上奢華古典的氣息。

阿爾曼晚年，將提琴與希臘神像的結合，賦予其作品一種高雅純淨之美。切割、拆解和重組成為更重要的手段。那些支離破碎的片段，在其手中以奇妙的想像力重組，新的意義由此誕生。例如：《勝利女神的詩篇》、《小提琴維納斯》等，人體與樂器被分割成不同的段落和章節，呈現如音韻般起伏的節奏。

▼ 落水山莊
萊特 1934 年

現代建築

美國最重要的建築師萊特（Frank Lloyd Wright，1869 ～ 1959 年），是唯一入選「20 世紀最有影響力的一百人」的建築師。他對現代建築有著重大的啟發，

但是他的建築思想和歐洲現代建築的代表人物有著明顯的不同。

　　萊特並不熱衷於建築工業化，他一生中設計最多的建築類型是別墅和小住宅。萊特提倡建築形式多樣化，他設計的作品以對本質的深刻理解和以形式與細節的相互烘托為主旨。他在 19 世紀末到 20 世紀初的十年中所設計的草原風格，用簡潔的牆面、寬敞的起居室、暖氣裝置等取代了住宅中複雜的細節，經濟合理地達到了舒適、方便、寬敞的功能，成為 20 世紀美國住宅建築設計的基礎。之後，在他一生中，還留下了東京帝國飯店、落水山莊、

▲ 落水山莊
萊特 1934 年

在樹林覆蓋的山上，藉著堅實的砌石結構，落水山莊坐落在溪流瀑布上方。建築與自然達到了交相輝映、渾然一體的境界。主要一層幾乎是一個完整的大空間，透過空間處理而形成相互流通的各種從屬空間。

詹森蠟燭公司總部、西塔里埃森、古根漢美術館、拉肯大廈、唯一教堂、佛羅里達南方學院教堂等等傑出的建築。

不同於歐洲的三位大師（格羅皮烏斯、密斯‧范德羅和柯比意），忽略建築空間的主要作用和人的參與欲望，萊特則在空間中充分考慮到人的存在、建築與環境的有機結合。他認為建築應該與大自然相結合，就像從大自然裡生長出來一樣。他將郊外建築的室內空間向外伸展，把大自然景色引進室內。相反地，城市裡的建築則採取對外遮罩的手法，以阻絕隔離喧囂雜亂的外部環境，力圖在內部創造生動愉快的生活環境。使建築既有內外空間的交融流通，又具備安靜隱蔽等特色。

此外，在萊特的設計中還體現著他對建築內部空間的強調。他著眼於內部空間的效果來進行設計，屋頂、牆和門窗等實體都處於從屬的地位上，都必須服從於他所設想的空間效果。打破了過去只著眼於屋頂、牆和門窗等實體設計的觀念，為建築學開闢了一條新的道路。

▼ 從西班牙人到達前的時代，直至未來的墨西哥歷史——托托納克文化（局部）里維拉壁畫 1929 ～ 1945 年

墨西哥

　　20 世紀 20 年代，墨西哥結束了西班牙殖民統治，開啟了屬於自己的輝煌時代。隨著第一次世界大戰的結束，各族人民共同見證了這個長期封閉時代的終結。在藝術領域，受革命的影響，墨西哥掀起了著名的民族壁畫運動。20 世紀上半葉的墨西哥壁畫充滿了輪廓線條且十分寫實。但跟歐洲的寫實主義、超現實主義等風格不同，墨西哥壁畫具有強烈地域性、文化性、民族性，代表性人物是享有盛譽的「壁畫三傑」：里維拉、奧羅斯科和西蓋羅斯。這三位壁畫大師的作品都誕生於墨西哥革命時期，充滿了獨立和解放的革命浪漫主義激情。特別是在里維拉的作品裡，這種激情表現得極為突出。

▼ **從西班牙人到達前的時代，直至未來的墨西哥歷史──西班牙人來到（局部）里維拉 壁畫 1929 ～ 1945 年**

里維拉是墨西哥壁畫運動的發起人之一，被譽為「墨西哥壁畫之父」和「墨西哥文藝復興」的巨人，也是 20 世紀世界最負盛名的壁畫家之一。里維拉一生創作了 130 多幅氣勢磅礴的壁畫作品，最為著名的當屬《墨西哥的歷史》和《在十字路口的人》等。里維拉的繪畫以宏偉、簡單的形式和大膽的色塊為特色，完美的平衡了壁畫中的內容與觀念之間的關係。

▼ **墨西哥歷史（局部）**
里維拉 壁畫 1929 ～ 1935 年

里維拉作品基本上都是濕壁畫，大部分都是畫在建築內外牆上。1922年里維拉在為墨西哥政府建築物內創作的壁畫，內容多是有關教育、民俗歷史和工農群眾。他以中美洲繪畫的濃墨飽彩、重筆勾勒、生命力蓬勃旺盛的傳統作為創作精髓，結合西方繪畫的技法，不久便聲名遠揚。20 世紀 30 年代他的創作範圍擴大到了美國，對日後美國的新壁畫運動產生了不小的影響。

里維拉（Diego Reivera，1886 ～ 1957 年）喜歡描繪歷史和生活現實，並以此來沉痛地訴說拉丁美洲的災難。在他的作品中，涵蓋了墨西哥社會和歷史的內容，例如：歷史、神話傳說、宗教、工業新技術、農業物產、革命奮爭、農民起義等等題材。這些畫面都具有很強烈的現實主義風格，同時與民族風格相互融合。墨西哥壁畫繼承了阿茲特克藝術以來，造型簡約、裝飾風格濃厚、色彩豔麗的特點。壁畫造型圓滾，粗獷且充滿體積感，色彩豐富，特別是里維拉的作品，色彩豔麗至極，甚至可以說是十分俗氣，例如他所創作的《墨西哥歷史》、《農奴的解放》等作品。里維拉正是以這種兼具歐美現代藝術趣味與民族性特點的繪畫，在國際上獨樹一幟，並受到歐美藝術界的接受與欣賞。

壁畫中的內容在描述著
狄亞哥想像在阿拉曼達公園
漫步時的情景，透過他筆下
的朋友讓觀者分享了他的童
年。在畫中里維拉以重要和
具代表性的人物刻畫出墨西
哥的歷史。中間的壁畫裡有
三個主角：狄亞哥、死神卡
拉維拉卡林娜（C alavera
Catrina）和創造死神的藝
術家荷西（Jose Guadalupe Posada）。在畫中九
歲的狄亞哥牽著死神的手，死神脖子上圍著的
羽毛像徵著前哥倫比亞的羽蛇神。

▲ 阿拉美塔公園星期天
午後的夢 里維拉

奧羅斯科（José Clemente Orozco，1883 ～
1949 年）的繪畫比起里維拉的含蓄和隱晦，具有

◀ 隨軍婦女 奧羅斯科

無論是奧羅斯科、里維拉，還是西蓋羅斯，
都視敘述性和思想表達為繪畫的核心。對奧
羅斯科而言，繪畫是一種供他驗證各種思想
的探索工具。他筆下呈現出的往往是人類的
痛苦和攻擊性，畫面充滿苦難與神祕的氣息。

更為直接的針對性和現實感。他用繪畫來表現人們
的苦難遭遇、期待和希望，作品似乎無一例外地承
載著他激烈的情感，並具有紀念碑一般的莊嚴感。
他在美國加州波莫納學院，塑造充滿自我犧牲精神
和不惜為人類正義而奮爭的普羅米修斯；他為瓜達
哈拉卡巴那斯育嬰堂所作的壁畫《火人》，表現人類
在整個歷史不同時期的演變；其作品《戰壕》則表
現了在戰爭中視死如歸、寧死不屈的游擊隊員形象。

西蓋羅斯（David Alfaro Siqueiros，1896 ～
1974 年）的鑲嵌壁畫，更具有鮮明的墨西哥裝飾風
格。他常以灑脫而概括的筆觸、奔騰流暢的色彩來
捕捉靈感和激情；因此，他在繪畫中追求著隨畫面
情調而變化的運動感。《新民主》是西蓋羅斯最為人
稱道的作品，畫面熱情奔放且極富感染力。

與他們同時期的女畫家卡蘿（Frida
Kahlo，1907 ～ 1954 年），是墨西哥的
藝術瑰寶，她以其獨特畫風聞名世界。
生命中的苦痛賦予她強大的創造力，她
將自己所有的感情都傾注在畫布上，畫
出她與里維拉的婚姻所帶來的憤怒和傷
害，流產的痛苦、車禍帶給肉體的巨大
痛楚。這些表現自我生活體驗與痛苦、

▼ 戰壕 奧羅斯科

墨西哥當代壁畫藝
術中，最典型的就
是濕壁畫和鑲嵌壁
畫，其中最突出的
「墨西哥壁畫三傑」
——里維拉、奧羅
斯科、西蓋羅斯。
其作品誕生於墨西
哥革命時期，充滿
了獨立和解放的激
情，反映出當時的
社會生活。

性、死亡和生育等相關的主題，在其筆下以隱喻的形式出現。她的作品，例如：《我的誕生》、《亨利·福特醫院》、《毀壞的圓柱》、《兩個芙烈達》等，為其短短的四十七年生涯增添無限光彩。

　　卡蘿的相貌十分奇特：兩道濃眉連成一線，上唇有明顯的鬍鬚，但是卻有無數的男人為她傾倒；她磨難重重：自幼罹患小兒麻痺，又因車禍導致脊柱骨折，一根鋼管直接穿過子宮，讓她終生不孕。她是一個藝術怪胎：畫作中充滿了血腥和殘體，然而畢卡索卻對她另眼相看。她這個人充滿各種爭議：婚外情、雙性戀、口無遮攔。然而，她在藝術上的貢獻、她堅強的個性、她的風情與生命力，讓墨西哥人為她癡狂，她的頭像被印在 500 比索的墨西哥紙幣上。

　　卡蘿是象徵主義的畫家，但她的作品有時也帶有超現實主義的色彩；

▼ 與猴子一起的自畫像
　卡蘿 油畫 1938 年

卡蘿大部分的作品描述的都是她自己的故事，她畫著各式各樣的自畫像。這些自傳向觀者傳遞著情緒與張力，它們有時是寫實的，有時是幻想的，色彩濃烈且帶著悲劇性，反映出她傷痛且不平凡的人生。

▼ 兩個芙烈達
卡蘿 油畫 1939 年

這幅作品是心痛的卡蘿在與丈夫離婚之後創作的，她因絕望而酗酒，導致羸弱的身體更是雪上加霜。經歷了種種心境的轉變，她執起畫筆剖析內在分裂的自己。穿著傳統服裝的是里維拉所愛慕的她，脆弱的血管繞過右手臂，連接在她手中拿著的護身符，護身符裡有著里維拉的畫像，象徵著她的愛與生命之泉；另一個芙烈達失去所愛也失去了部分的自我，因此只剩下半顆心臟，血管剛剛被剪斷，滴落的鮮血只能用止血鉗控制著，免於即刻流血致死。這幅作品描述著她慘烈的一生、炙熱的愛情與磨難的婚姻。

她也以超現實主義畫家為名開過幾次畫展，但是她不認為自己是一位超現實主義畫家，她寧可稱自己為 20 世紀末的女權主義畫家，因她的畫作全神貫注的集中在公正的畫出女性題材與比喻。

20 世紀的亞洲藝術

中國

民國時期

從清朝滅亡到中華人民共和國的建立，其中 1912 ～ 1949 年間的民國時期，是中國歷史上大動盪與大轉變的時期。19 世紀末，中國被帝國列強以炮火轟開了大門，國力的衰微與現實的重創導致人們在觀念與思潮上的重大變遷。之後隨著大清帝國的崩塌與民主

革命意識的高漲，新的思潮猛烈衝擊著封建舊文化。1919 年爆發的「五四」運動，對西方近現代文藝思潮的開放、對中國古代思想道德的激烈批判，對於中國的文化藝術影響頗大。在 20 世紀以前，西方藝術對於中國的影響甚微，「五四」運動則導致中國傳統文人藝術的破碎，大批激進的藝術家開始引入西方的寫實主義思維。

　　在清代之前，中國傳統繪畫一直是在封閉且完滿自足的獨立系統中發展，到了晚清時期，躁動的革新派不滿於墨守成規的傳統模式而加以改革，形成了相對強調生命感受和自由表達的非正統傳統繪畫，這不失為中國藝術從自身尋求的一種變革。而民國時期，在文化的交匯和融合中，對西方藝術的回應態度，成為中國藝術所面臨的最大問題。

　　嶺南畫派應該是較早將現實生活和社

▼ 楓鷹圖 高劍父

該畫以蒼勁的樹幹立勢，又以鮮亮的朱色將紅葉繪於畫面上，在墨與色的對比中進一步強化了視感力度。

◀ 寒江雁影 高劍父

高劍父受東、西洋繪畫的影響，一生不遺餘力地提倡革新中國畫，反對將傳統繪畫定於一尊；主張折衷，強調相容並蓄，取長補短，存菁去蕪。他大膽融合了傳統繪畫的多種技法，又借鑒了日本畫、西洋畫重視透視和立體感、設色大膽等表現技法，並注重寫生，從而創立了自己的新風格。

▲ 猿圖 高奇峰

高奇峰與高劍父同被譽為嶺南畫派的開宗之師。他早年隨高劍父習畫時，間接師承了清末廣東畫家居廉、居巢的技法和畫風。留日期間，接觸到西方寫生素描和透視等技法，眼界更為開闊。

會變革引進創作中的派別，其領袖人物是被稱為「嶺南三傑」的高劍父、高奇峰、陳樹人。他們以革新傳統繪畫為己任，在中國畫傳統的技法基礎上，著重寫生，並融合了日本和西洋畫法，創立了色彩鮮豔明亮、畫面淋漓飽滿、暈染柔和的畫風。

高劍父（1879 ～ 1951 年）的繪畫追求透視、明暗、光線、空間的表現，尤其重視水墨和色彩的渲染，創造出奔放雄勁而又令人耳目一新的藝術效果。其作品《東戰場的烈焰》以西洋繪畫中的素描與光影處理方式，融入中國的筆墨表現，描繪出河山被帝國列強轟炸後的情景。

高奇峰（1888 ～ 1933 年）致力於中國畫的改革，他的創作以翎毛走獸、花卉、山水為主，尤其喜愛畫鷹、獅和虎。這類雄壯的形象經常與他傷時感世的情感結合在一起，例如：《怒獅》、《虎嘯》、《孤猿啼雪》

◀ 雨霽圖 潘天壽 1962 年

《雨霽圖》不採用常見的平遠小景，而是以近景來表現，在佈局上可謂構思奇巧，不拘一格。

等。孫中山先生曾經贊許他的作品具有新時代的美感，足以代表革命精神。

陳樹人（1884～1948年）提倡直接從大自然中汲取靈感。他與高劍父、高奇峰不同，其繪畫雖平淡卻力求突破，以構圖新穎取勝。陳樹人不強調筆墨的豪邁揮灑，在技法上將色彩與光、影的對比與傳統國畫技法相結合，創造出清新自然的花鳥畫風。

以上海為中心的江南地區，包括：江蘇、浙江、安徽等地的畫壇，自19世紀末就十分活躍。20世紀20年代以後，江南畫壇逐漸改變了清末民初一味秉承「四王、吳、惲」的局面，畫家們一面將目光投向宋、元時代，另一面也開始從寫生中去尋找自己的出路。清初的四僧、揚州畫派和海派都成為這個時期畫家們師承的重點。上海由於是當時中國的頭號通商口岸和對外文化視窗，許多畫家雲集在此，尋找屬於自己的天地；南京和杭州則分別有著名的國立中央大學和杭州藝專，由於教學的需要，加上兩地固

▼ 松鷹圖 潘天壽

潘天壽作畫時，每一筆都要精心推敲，一絲不苟，故落筆大膽潑辣，又能細心收尾。

有的文化傳統，也吸引了大批藝術家駐足於此，組織畫會，辦刊物，舉辦展覽，江南畫壇呈現一派生機。大批傑出的畫家，包括：黃賓虹、潘天壽、張大千、傅抱石、呂鳳子、賀天健、吳湖帆、劉海粟、陳之佛、豐子愷等都活躍於此。

黃賓虹（1865 ～ 1955 年）以重視筆墨著稱，強調繪畫章法上的虛實、繁簡、疏密的統一。同時他主張作畫在意不在貌，不應重外觀之美，而應力求內部的充實。其山水畫以渾厚的筆墨層次，表達他對山水自然豐富的印象和內心感受。尤其是他晚年所創作的山水畫，筆力圓渾，酣暢淋漓，以「黑、密、厚、重」為最突出的特點，畫面意境清遠而深邃。

▼ 江山如此多嬌
傅抱石 關山月 1959 年
傅抱石，「新山水畫」代表畫家。由於他長期對真山真水的體察，畫意深邃，章法新穎，長於濃墨、渲染等法，把水、墨、彩融合一體，達到蓊鬱淋漓，氣勢磅礡的效果。在傳統技法基礎上，推陳出新，獨樹一幟。《江山如此多嬌》是 1959 年傅抱石、關山月共同合作專門為裝飾北京人民大會堂而繪製的大型山水畫。

張大千（1899 ～ 1983 年）被譽為「當今世界上最享盛名的之國畫大師」。其作品題材廣泛，尤其擅長畫荷花和海棠及工筆人物，創作風格獨樹一幟，俱臻妙境。張大千的畫風曾數度改變，三十歲以前的畫風可謂清新俊逸，五十歲近於瑰麗雄奇。他在五十七歲時自創潑彩畫法，融匯了中西方繪畫的技法，創造出一種半抽象墨彩交輝的意境。六十歲以後，其繪畫達蒼深淵穆之境，八十歲後氣質淳化，筆簡墨淡。

潘天壽（1897 ～ 1971 年）是傑出的中國藝術大師和現代中國繪畫教學的重要奠基者。他建立了完整的教學體系，其繪畫給人氣魄宏大、激動振奮的感覺。潘天壽精於山水和寫意花鳥，前者蒼古厚重而靜穆幽深，後者清新剛健而朝氣蓬勃，墨

▲ 關山圖 賀天健

本幅《關山圖》山體造型結實謹嚴，全景式構圖，取深遠幽邃之大意，青綠設色，潤澤明淨。

▶ 四阿羅漢 呂鳳子

呂鳳子所畫的人物畫大多直接來自現實生活，在創作上追求美、愛、力三者的統一。其中《四阿羅漢》、《十六羅漢》都是借羅漢的嬉、笑、怒、罵來嘲諷當時的政治現狀。

▲ 黃山 劉海粟

倘若說呂鳳子的作品以精微見長，劉海粟的作品則完全以氣勢奪人取勝，不注重具體細節的刻畫，而是抓住物象的整體特點，大膽概括，筆墨淋漓、氣勢驚人。

彩縱橫交錯，構圖清新蒼秀，趣韻無窮。

傅抱石（1904 ～ 1965 年）早年曾經留學日本，專攻東方藝術史學。傅抱石的作品吸收了水彩畫和日本畫的優點，氣勢恢弘、瀟灑靈秀。他的人物畫注重神態與心境的刻畫，山水畫則綜合了中國山水的皴法，創造出渾雄大氣的「抱石皴」，最適合表現風雨陰晦、蒼茫迷離的景象。1959 年他和關山月為人民大會堂繪製的巨幅國畫《江山如此多嬌》成為中國現代藝術史上的名作。

呂鳳子（1885 ～ 1959 年），原名浚，號鳳子。擅長畫人物、山水、花鳥。其人物畫大多取材於現實生活，

▶ 人散後，一鉤新月天如水 豐子愷

豐子愷早期漫畫作品多取自現實題材，帶有「溫情的諷刺」；後期常作古詩新畫，特別喜愛取材兒童題材。他的漫畫風格簡易樸實、意境雋永含蓄。「人散後，一鉤新月天如水」便是他第一幅發表的漫畫的詞意畫。

或寓嘲諷，線條有力，運轉變通，非常具有表現力。早期的仕女圖和後期的羅漢畫是他的代表作。賀天健（1891～1977年）重視寫生，博取眾長。畫風雄奇闊達，用筆酣暢，善用水墨，層層暈染，尤其擅長青綠山水。傳世的作品很多，代表作有陳列於人民大會堂上海廳的巨幅《河清可俟圖》。

　　吳湖帆（1894～1968年）的繪畫潔華明潤、靈秀雋逸。他的習畫經歷初從清初「四王」入手，繼而對明末的董其昌下過一番工夫去研究，深受五代南唐董源、巨然和宋代郭熙等大家的影響。吳湖帆精於青綠山水和荷花，並且還獨創了沒骨荷花技法。劉海粟（1896～1994年）是中國近代藝術教育事業的奠基者。他的學術著作頗豐，早年多創作油畫，之後以中國畫的創作為主，擅長寫意山水及花鳥，尤其以畫黃山而聞名。他所畫的山水，多用重墨潑彩，氣勢雄壯，富於個性。代表作品有中國美術館收藏的《黃山》畫軸等。

　　豐子愷（1898～1975年）是中國漫畫先驅之一。其繪畫深受日本畫家竹久夢二的

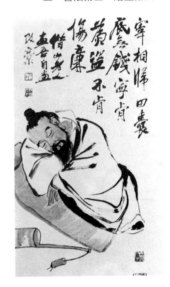

▼ **醉翁圖 齊白石**

齊白石生平推崇徐渭、朱耷、石濤、吳昌碩等前輩諸家，創造了獨特不群的風貌。所畫作品都洋溢著對生活的熱愛。對詩、書、畫、印這四絕，他自認為篆刻第一，詩詞第二，書法第三，繪畫第四。

影響，勾線平塗，造型簡括，風格樸實。用近似於漫畫的表現方式，描寫人情世態，尤其是下層平民與兒童的生活。1924年，文藝刊物《我們的七月》4月號首次發表其畫作《人散後，一鉤新月天如水》。之後，他的畫在《文學週報》上陸續發表，並冠以「漫畫」的標題，自此中國才開始有「漫畫」這個名稱。代表作品有《護生畫集》組畫等。

1927年，海派最後的代表畫家吳昌碩在上海去世，齊白石則在北京完成了他的「衰年變法」，攀上變革文人畫的新高峰。齊白石（1864～1957年）以文人畫為根基，挖掘民間傳統，探討雅俗結合。他所畫花鳥、蟲魚、蝦蟹，用筆雄渾健拔，用墨滋潤淋漓，用色濃豔潑辣，闊筆寫意花卉與微毫畢現的草蟲巧妙結合，為

◀ **群蝦圖 齊白石**

齊白石以畫蝦而聞名。他畫蝦有重要的三段變法：第一階段是寫實，宗法自然；第二階段最重要，不算「零碎」，蝦身簡化為九筆。所謂「零碎」一共八樣：雙眼、短鬚、長鬚、大鉗、前足、腹足、尾，還有一筆深墨勾出的內腔，此結構便是他畫蝦獨有的重要風格。第三階段是墨色不均一，筆先蘸墨，然後用另一支筆在筆肚上注水，把蝦的「透明」畫出來，達到活靈活現之妙。

傳統花鳥畫注入了蓬勃的生機，尤其以畫蝦聞名，造型簡練質樸、剛健鮮活。從其畫風發展來看，其早年的筆墨較為清新，中年以後漸趨雄肆。在六十歲之後，齊白石進行「衰年變法」，形成了獨特的大寫意國畫風格，真率而自然。

除了齊白石之外，民國時期的京津地區雲集的著名畫家還包括：陳師曾、溥心畬、陳半丁、劉奎齡、胡佩衡等人。陳師曾（1876～1923年）早年拜吳昌碩學藝，還曾經留學日本。他作畫講究生動、意趣，擅長於大寫意，筆力雄健，著色吸取西法兼中國畫傳統，在水墨畫創作上具有獨特的意境深蘊和風格。陳師畫山水用筆鉤多皴少，生辣有力；畫花鳥則渾厚綺麗，畫風簡遠雄秀；畫人物帶有速寫和漫畫的況味與情趣。

在民國時期諸多成名畫家中，溥心畬的畫作經常使用一枚「舊王孫」字樣的圖章。溥心畬（1887～1963年），名愛新覺羅‧溥儒，是恭親王的後裔。以山水畫在民國畫壇博得聲譽，與張大千並稱「南張北溥」。其山水畫兼有南方山

▲ 反照入江圖軸 陳師曾

陳師曾作畫講究創造，重生動、求意趣，在當時臨摹成風的畫壇上，他的許多寫生小品，尤其是庭園的園林小品，都是從生活當中寫生而來的。

▲ 湖山勝概 溥心畬

溥心畬山水學北宗，受馬遠、夏圭影響較多，靈活變通，有自家風範。其花鳥畫作品亦清逸雅靜，較之山水，筆法偏於柔秀。

水的秀麗含蓄與北方山水的大氣磅礡。他早期的繪畫在暗色深沉中追求生機，晚年作品則在明亮中顯露哀婉嫻雅，透出寧靜致遠的意味。代表作品有收藏於上海博物館的《溪舟訪友圖》、《秋山樓閣圖》等佳作。

陳半丁（1877～1970年）的題材與用色汲取世俗民間富貴吉祥趣味，畫面清新、明晰、和諧，富於表現力。他以寫意花卉成就最高，常以洗練、概括的筆墨和鮮麗沉著的色彩，表現不同環境氣候下，花卉鳥獸的不同容貌和情態神姿。代表作品有《牡丹》、《菊花》等。

劉奎齡（1885～1967年）的繪畫藝術植根於現實生活，注重從民間藝術和歷代繪畫大師的作品中汲取養分，同時又善

▶ 茶爐菊瓶 陳半丁

陳半丁以花鳥、山水畫最為著名。他的花鳥由最初專師吳昌碩、任伯年而溯源青藤、白陽、八大及揚州畫派、金陵畫派，臨習徐渭的作品很多，但臨作的面貌不盡相同。

於從西方繪畫中獲取技法。尤其是在描繪翎毛和大型走獸方面，劉奎齡將西洋畫的色彩及透視原理融合於中國傳統工筆畫之中，形成自己特有的藝術風格。作品纖細真切，生動傳神，以《孔雀圖》最為著名。胡佩衡（1892～1965年）重視師法自然，提出用傳統方法寫生，再由寫生進行創作的主張。他觀察揣摸自然山川的四時變幻，所創作的山水畫，筆墨嫻熟，內容新穎，極富有時代感。

民國時期，在新思潮的影響下，大批青年藝術家主動跨出國門，到歐美及日本學習國外的藝術。這股留洋風潮帶來了中國藝術的一股新氣象。一方面是油畫在中國的傳入和發展；另一方面是在中國傳統水墨的基礎上，融合了西方的繪畫技巧，形成新的繪畫風格。徐悲鴻、林風眠、潘玉良、吳作人、傅抱石、豐子愷等人均是其中的佼佼者。

李鐵夫（1869～1952年），是至今可查到的中國最早遊學歐美的油畫家，也是第一位真正掌握了西方油畫技巧的藝術家。他深受寫實主義繪畫的影

▼ 音樂家 李鐵夫

李鐵夫的肖像畫主要遵循19世紀歐洲學院派藝術風格，在暗色背景上有層次地突現出人物形象，注重人物性格及內心世界的刻畫，色彩沉著含蓄、明暗分明、樸素端莊，富有東方情調。

▲ 愚公移山 徐悲鴻

此圖作於 1940 年，正值抗日時刻，畫家以形象生動的藝術語言表達抗日民眾的決心和毅力，鼓舞人民去爭取最後的勝利。在繪畫筆法和色彩上，此畫充分體現徐悲鴻在中國傳統技法和西方傳統技法所具有的深厚功底。在人物造型方面，畫家借用了不少印度男模特兒形象，並直接用全裸體人物進行創作，這是徐悲鴻的首創，也是這幅作品另一獨特之處。

響，從其現存的作品《音樂家》、《黑髮少女》來看，李鐵夫多在暗色背景上有層次地突顯出人物的形象，其造型嚴謹，用筆含蓄，色彩沉穩而和諧。注意陰影和光線的對比，以及人物性格和內心世界的刻畫。

徐悲鴻（1895 ～ 1953 年）於 1919 年以公費赴法留學，1927 年歸國，先後執教於南國藝術學院和中央大學藝術科，不遺餘力地推行寫實繪畫。他以畫馬著稱於世，所畫的馬既有西方繪畫中的造型，又有中國傳統繪畫中的寫意，潑墨寫意或兼工帶寫，塑造了千姿百態、形神俱足的駿馬。另外，他所創作的巨幅國畫《愚公移山》，畫面以艱卓精神和必勝信念震撼人心。

1925 年，從法國回國的林風眠（1900 ～ 1991 年），是「中西融合」藝術理想的宣導者、開

拓者和最重要的代表人物。他筆下的中國
畫和傳統中國畫拉大了距離，其作品多用
正方構圖，取材以仕女和風景居多，且具
有很強的表現主義色彩，從中透出特有的
孤寂、空漠的情調，平和而含蓄的美。縱
觀旅法女畫家潘玉良（1895 ～ 1977 年）
的藝術生涯，可以明顯看出她的繪畫藝術
是在中西方文化不斷碰撞、融合中萌芽發
展的。其作品既融合了中西畫的長處，又
賦予了個人色彩。她將中國傳統的線描手
法融入西方繪畫技巧，用清雅的色調點染
畫面，色彩的深淺疏密與線條相互依存，
氣韻生動，使作品富有強烈的民族特色和
明快的時代氣息。

▲ 齊白石像 吳作人

《齊白石像》是吳作人肖像畫
的代表作。畫家遵循油畫的造
型規律，並吸收安徽民間「祖
容像」的某些形式，運用「知
黑守白」原理，採用平光，減
弱明暗，借助黑色絨帽和蟹黃
色袍服的配合，襯托出老人風
采，畫面清新典雅、大氣磅礴。

◀ 靜物 林風眠

林風眠早年創作以油畫人物為主，兼畫水墨山水、花鳥。
其繪畫廣泛吸收古典藝術、印象主義、野獸主義藝術的養
分，同時又研究中國傳統藝術和民間藝術。20 世紀 30 年
代後開始致力於改革傳統繪畫，用中國傳統的繪畫工具、
材料摻以西方現代繪畫的表現手法，以果斷、疾速、遒勁
的線條和濃麗的色彩，描繪物像。他一反傳統的立軸或長
卷的畫面構成方式，而是在方形構圖中，構造新的境界。

▲ 一輩子第一回 楊之光

《一輩子第一回》以精練的筆墨生
動地刻畫了一個平生第一次拿到
選民證的老年婦女的喜悅心情。
人物形象的真切、樸實，開創了
20 世紀中國人物畫的新風格。

吳作人（1908 ～ 1997 年）是 20 世紀
中國油畫學派中，獨具特色的開創者和代
表人之一，同時又致力於民族傳統中書法
與水墨畫的研究與創造性實踐。他所創作
的油畫，手法簡潔，表現力強。作品既富
有西方傳統繪畫特色，又有鮮明的中國藝
術韻味和民族風情。他的中國畫畫作立意
自然、含蓄，筆墨瀟灑，風格凝練簡潔、
清明流暢。

中華人民共和國成立初期在政治、經
濟、思想、文化、藝術等諸多方面都發生
了不小的變革。1943 年，毛澤東把文藝觀
點變成了一種政策，以「藝術為政治服務」
和「藝術為工農兵喜聞樂見」為主要思想，
結合西方寫實主義藝術，合成一種新的機
制。20 世紀 50 至 70 年代，中國政府要求
藝術家們要向農民的藝術學習，並使藝術
無限度的向政治靠攏。

◀ 自畫像 潘玉良

潘玉良是中國旅法最早最著名的女畫家。1937 年潘玉良
重返法國，這一時期她在藝術上旁微博引，融合了後期印
象派、野獸派以及其他流派繪畫的風格和韻味。1940 年
前後，潘玉良逐漸在借鑒融合西方文化的過程中，更多地
運用了中國傳統的線描手法，並把它融入西畫中，豐富了
西畫的造型語言。

年畫是當時最早受到注目的藝術形式。20 世紀初期，當膠版印刷在上海興起之後，年畫配合了年曆和大量印刷，使其成為基層民眾喜愛的一種藝術形式。而年畫創作的熱潮，導致中國畫的沉寂，但也讓一些畫家致力於對中國畫的改造，一方面透過寫生深入社會生活並拓寬了中國畫的表現題材，另一方面透過融匯中西傳統繪畫的技巧，創造出新的筆墨語言，尤其是 50 年代以後，許多中國畫家陸續登上畫壇並顯露鋒芒，包括：李可染、石魯、錢松喦、關山月、楊之光、劉文西等人。而詩意山水畫伴隨著國畫改造的步伐，將傳統山水畫中那種脫離塵世的清高，改變為對現實的謳歌。這種新山水畫模式由傅抱石開始，至 60、70 年代由李可染臻於完善。

李可染（1907 ～ 1989 年）擅長於用墨，他在由悲沉的黑色形成的基本色調中，襯托畫面中的白與亮。其代表作《萬山紅遍層林盡染》以詩意為主題，將其蘊涵於山水之中，強化了山水語言的表現。石魯（1919 ～ 1982

▼ 萬山紅遍層林盡染　李可染
毛澤東詩意山水畫的出現伴隨著國畫改造的步伐，將傳統山水畫中脫離塵世的清高改變為對現實的歌頌。

▲ 梅花 關山月

關山月是「嶺南畫派」第二代最出色的畫家之一，素有「當今畫梅第一人」之稱。他的梅花詩書畫結合，圖文並茂，情景交融。

年）原名馮亞珩，是 20 世紀中國書畫領域的革新者。他的繪畫具有強烈的主觀表現性，善於用傳統山水畫表現歷史重大題材，筆墨扛鼎有力，運筆多頓拙，粗獷而有稜角，令中國畫壇耳目一新，也為中國畫由傳統形態向現代形態轉變開創新路。

在現代山水畫家中，論筆墨能表現出沉雄厚拙之致，論畫面能呈現出壯闊宏偉之勢的大師，錢松嵒（1899～1985 年）堪稱其中翹楚。其筆墨風格渾厚沉著，色彩運用大膽獨特，他所創作的《紅岩》被視為新中國山水畫的經典。關山月（1912～2000 年）在藝術上堅持嶺南畫派的革新主張，追求畫面的時代感和生活氣息。他以山水、花鳥表現較強的精神內涵，讓中國畫更具豐富的表現力。他所畫的梅花，構圖飽滿，繁花似火。

日本

大正、昭和時期

1907 年，日本文部省藝術展覽（簡稱文展）的開設，是日本近現代藝術的新起點，由此展開了大正時期（1912～1925 年）藝術的

繁榮盛景。文展開創了日本近現代官方
展覽的先河，但這種將不同藝術思潮的
大聯合展覽，不久便問題叢生。一些激
進的藝術家先後與文展決裂，個別成立
院展、二科會和國展等團體，反對文展。

　　同時，在大正時期，歐洲的現代藝
術思潮湧入，民主主義運動和自由主義
思潮明顯高漲，席捲了各個領域。出國
留學的藝術家增多了，許多人主張在藝
術中解放個性、表現自我，因此迎來了
個性主義與理想主義的繁盛期。再加上
日本經濟持續的高速發展，藝術也
呈現出繁榮局面，各種畫派和展覽
應接不暇地出現。油畫界團結成了
木炭會、二科會、草土社；這個時
期的日本畫，則不像油畫那樣激烈
地動盪和變革。1914 年，橫山大觀
再興日本美術院，在京都也形成了
以土田麥仙為中心的國畫創作協會。

　　1912 年 10 月，木炭會舉辦了
首次展覽，並贏得了廣泛的關注。
可惜的是，木炭會在第二年僅舉辦
了第二次展覽之後便解散了。然
而，卻留下了後印象主義與野獸主

▲ 北京秋天 梅原龍三郎

▼ 麗子微笑的立像 岸田劉生

義首次登陸日本畫壇的作品，包括：萬鐵五郎的《風景》、《習作》與岸田劉生的《肖像》等作品。這種以個性表現為目標的新畫風不久便滲透到各處，在日北形成各種新的潮流，其中以岸田劉生為首的草土社最具影響力。

草土社可稱為日本西洋畫壇上的理性運動，其畫家經常畫紅土、枯草和碎石，個性強烈，畫風深沉厚重。其代表人物岸田劉生（1891～1929年）在脫離木炭會之後，便開始由印象主義畫風轉向細密嚴格的寫實主義，追求油彩畫細膩描寫的表現手法。他同時還受到早期浮世繪的影響，並進一步研究宋、元時期的中國繪畫，展現其獨創性的藝術才能，留下了大量的《麗子像》、風景畫與靜物畫作品。隨後在1922年，以岸田劉生為代表的草土社，與退出日本美術院洋畫部的全體成員，共同創立了春陽會，其成員尋求無拘無束的創作精神，注重鄉土情思，體現出與世無爭的文人性格。同時加入的還包括：萬鐵五郎與梅原龍三郎。

萬鐵五郎（1885～1927年）被視為日本野獸主義的先驅，之後他融

▼ 二人麗子圖 岸田劉生

岸田劉生師從黑田清輝，之後受後印象主義、野獸派影響，在其畫中引入北歐寫實繪法。同時被中國宋、元畫及日本初期手繪浮世繪所感動，而追求神祕的精神美。他從愛女麗子五歲起，所畫一系列《麗子像》，被視為日本近代藝術的人像畫中，代表性的作品。

合了野獸主義與立體主義的風格，推出大膽的作品。梅原龍三郎（1888 ～ 1986 年）被公認為是日本近代洋畫壇的巨匠，除了加入春陽會之外，他還是二科會的代表人物。二科會是大正時期洋畫新人自由活動的舞臺，特別是對於歐洲新風尚的引進日本有著積極的作用。梅原龍三郎曾兩次赴法國留學，其早期作品表現出野獸派風格，隨後致力於日本式西洋畫的開拓，在繪畫中增加桃山式藝術和早期風俗畫中濃厚的色彩，例如他在中國完成的著名作品：《北京秋天》、《紫禁城》等，色彩華麗且具有力量感，可見他將西洋畫和日本畫加以自然融合運用的創意與成就。

　　與梅原龍三郎的豪華的裝飾、感性與色彩取勝的畫作不同，二科會的另一代表畫家安井曾太郎（1888 ～ 1955 年）他追求質樸、理性的形體的畫風。安井曾太郎強調色彩和明暗的對比，無論是人物畫還是風景畫、靜物畫，用筆都極為精練；特別是人物肖像和靜物畫，他用筆準確、生動，畫面富有生命力與寫實性。

▼ **裸體美人 萬鐵五郎**
近代日本畫家除學習西方技法外，更積極思考具有日本特色的油畫。萬鐵五郎以西方的風格與形式，描繪日本獨特的民俗風土、社會生活與風景。他的畫風傾向於明快色彩與強韌線條的表現，如《裸體美人》一畫，從對彩色、線條的大膽運用中，可以看出西方野獸派繪畫與立體主義對其的影響。

▲ 金蓉 安井曾太郎

安井曾太郎的作品為現代日本油畫開闢了一條寫實大道，尤其是在人物肖像和靜物畫方面成就非凡。《金蓉》是他具有代表性的人物肖像作品之一。2005 年為了紀念安井曾太郎，日本發行了以這幅畫為圖案的郵票。

大正時期的日本美術院以自由研究藝術為宗旨，尊重豐富的想像和大膽的進取精神，安田彥、小林古徑、今村紫紅等出色的年輕畫家都出自於此。安田彥（1884 ～ 1978 年）則將理想而柔和的意境寄予新歷史畫；小林古徑（1883 ～ 1957 年）的畫線條簡潔，色彩清純明澈，顯示出清新的寫生趣味；今村紫紅（1880 ～ 1916 年）主要在富於裝飾性的傳統繪畫中融入印象主義風格。此外，川端龍子、速水御舟、富田溪仙也都是院展中的活躍人物。

日本國畫創作協會的展覽會（簡稱「國展」）創始於 1918 年，短短十年，到了 1928 年即宣告解散。相較於院展的理想主義，國展更加顯示出個性思維，並且深受京都傳統古典

◀ 紫禁城 梅原龍三郎

梅原龍三郎致力於將西方繪畫加以消化融會出符合民族趣味與自身個性的表現手法。他從 1939 年至 1943 年，曾六度赴北京寫生，作品《北京秋天》、《紫禁城》，充分顯示出他絢麗多彩、剛勁有力的畫風。畫面中建築物等些微扭曲，在物象邊沿繪有輪廓線，細節被加以簡化，從而使色彩塊面集中，畫面較為安定。

風格的滋養。從其成員的成就看來，以土田麥仙（1887～1936年）和村上華岳（1888-1939年）為代表。土田麥仙色調典雅清澄，代表作《林泉舞伎》顯示出其豐富的才能；村上華岳則在其《日高河清姬圖》上寄託著異樣神祕的情感。

　　在昭和前期（1926～1945年）藝術主要是大正時期的延續，但1923年（大正12年）的關東大地震使東京街道的景觀為之大變。在城市復興的同時，人們的生活也開始現代化。為了表達都市生活中存在的矛盾和理想遠景，運用寫實手法表現社會主義思想的藝術運動興起，例如1929年成立的日本平民藝術家同盟，他們採取所謂「平民的現實主義」造型手法，但卻沒有留下任何佳作；另一方面，因為受西方現代主義各種表現形式的刺激，前衛風潮盛行，各種藝術團體間的分化加劇，青龍社、一水會、新製作派協會、獨立美術協會等都十分引人注意。

▼ **極樂井 小林古徑**

從大正到昭和，日本畫壇受到西方新藝術思想的衝擊，小林古徑一直固守著日本畫本來具有的特質，創作出與新時代同步的日本畫。在他的畫面中，沒有多餘的線條，也看不到混濁色彩。如圖中他所畫的《極樂井》，色調清澈明亮，意境清雅。

▲ 林泉舞伎 土田麥仙

畫面設色典雅，極富裝飾性，體現出大正時期日本畫的普遍傾向：注重表面化的裝飾主義。總體而言，當時的日本畫，技巧上雖趨於成熟，但作品因過於追求形式而缺乏力度。

青龍社與一水會分別以川端龍子、安井曾太郎為代表；新製作派協會中的著名畫家則有：中西利雄、小磯良平、荻須高德、野田英夫等人。1926年，前田寬治、佐伯佑三、里見勝藏等人成立了「1930協會」，之後發展為獨立的美術協會。此外，自由藝術家協會、藝術文化協會等團體也如雨後春筍般湧現。

1935至1945年之間，隨著戰爭的擴大，平民藝術首先遭到鎮壓，前衛藝術被視為是「墮落藝術」，大批藝術團體被解散或被迫停止活動。同時，政府力圖讓藝術為其侵略戰爭服務，出現所謂的「戰爭紀實畫」，且喧囂一時。

◀ 平床 土田麥仙

相對於日本藝術院，國畫創作協會的繪畫更呈現出清新的感覺，其創立人之一的土田麥仙，將桃山時代的裝飾性風格與西方繪畫的造型結構相互融合，並賦予典雅的設色，創作出堪稱新古典主義的日本畫。畫作《平床》正反映出土田麥仙清雅幽靜的藝術風格。

20 世紀 80 年代之後的主流藝術

　　在 20 世紀 80 年代之前的藝術變遷是一個差異巨大、彼此矛盾，各種物質和精神並存的時期。二次世界大戰擊垮了人們對於心靈與現實的傳統認知，從冷戰時期到柏林圍牆的倒塌，再到科技生活飛躍千里的進展，讓藝術創作也掀起了驚濤駭浪的變革。藝術就像匯聚了各種文化碎片的萬花筒一樣，傳統與前衛、高尚與低劣、中心與邊緣、禁忌與放縱、溫情與血腥等等互相對立的概念體系，在現代文化語境中變得混雜和折中。在一日千里的時代中，新的藝術形態從思想融合、科技進步、人權抬頭……等社會環境改變，進一步打破了後現代藝術的規則，走向了多元混雜的局面。

▼ 遺物輓歌 克利斯蒂安·博爾坦斯基 1990 年
這是法國藝術家克利斯蒂安於 1990 年完成的作品，他以偏執般的處理方式，去表現回憶與死亡的主題。

▼ 油脂椅子
波伊斯（Josef
Beuys,1921 ～ 1986 年）

波伊斯曾說道：「我使用油脂的原意是要激發討論。這種材料的可塑性及其對溫度變化的反應特別令我喜愛。這種可塑性具有心理上的影響力——人們本能地感覺它與內心的過程以及感情有關係。」

裝置藝術

裝置藝術（Installation）指得是藝術家在特定的時空環境裡，將人類日常生活中的已消費或未消費過的物質文化實體，進行選擇、利用、改造、組合，使其演繹出新的展示個體或群體精神文化的藝術形態。

簡而言之，裝置藝術為極度需要與場域之間相互對話的一種藝術形式。作為一種全新的藝術形式，裝置藝術沒有像其他現代藝術一樣驟然而興，驟然而消，而是在評論家的眾說紛紜中、在世人責斥與讚許的夾縫中迅速發展。

最早的裝置藝術可追溯到杜象的作品《噴泉》，他以現成物直接擺放於美術館的方式作為作品的展示，並且邀請製作其小便桶的製造者簽名，轉換了藝術家創造藝術品、

◄ 羽毛監獄扇
瑞貝卡 · 霍恩（Rebecca Horn,1944 年 -）

對一件複雜的裝置作品進行確切的表述顯然是困難的。困難在於作品往往與藝術家自身的強烈理念密切相關，如此作品，裝置中輕柔的羽毛隱喻著自身的疾病，表現出肉體是脆弱的執念，並帶有回天乏術的無力感。

藝術品由藝術家所創造的定律，而裝置藝術與雕塑、建築同歸於三度空間；在形態學層面上，他們也互相滲透、影響。

　　然而雕塑相比，裝置作品並不著眼於永久性或永固性，如裝置藝術會隨空間環境的意義和特質而變更，其本身意義也在不斷變化，此特點讓裝置藝術與雕塑間距離又更遠了些。

　　伴隨著當代藝術的迅速發展，裝置藝術的前衛性、實驗性、觀念性甚至是荒謬性都愈發凸顯，並成為西方主流藝術形式之一，越來越多的藝術家們將其作為創作的主要手段。而因為它的開放性、游離性、模糊性，讓觀者與藝術之間有無限可能，我們只能在其運動、發展和變化中，固有的展覽思維不斷地被挑戰。

▼ 德意志
漢斯‧哈克（Hans Haacke，1936 年～）

從 20 世紀 60 年代至今，定居紐約的德國藝術家漢斯‧哈克的作品，始終都能引發藝術界、商業界，甚至政治圈的質疑與爭議，並進而促使藝術的本質和功能，成為公眾討論的議題。

行為藝術

行為藝術（Performance Art），主要是以身體作為媒介，以特定環境為依託，透過某種行為或表演方式進行藝術創造的藝術形態。

行為藝術不僅僅是行為，它一部分來自於對廣闊的社會背景的批判，而其意義的產生，是透過表演的方式將正常行為陌生化，或使反常行為意圖化。

行為藝術家瑪莉娜・阿布拉莫維奇（Marina Abramovic）為近年來最廣為人知的行為藝術家，她以自身身體的吼叫、走動、靜止、約束或是傷害來創作，甚至邀請觀眾與她互動、對望凝視，以最單純的身體行為來

▼ 人體的藍色年代
伊夫・克萊因（Yves Klein,1928～1962 年）
克萊因穿著藍色盛裝，當眾表演了「人體的藍色年代」。在觀眾面前指揮他自己親自作曲、只有一個調子的交響樂，來配合其創作的現場。而三個沾上藍色的裸體女人在其指揮下，在地面的紙上壓滾爬動，又在牆上的紙面壓印軀幹形體的拓片效果。

◀ 空間中的人──空間畫家將自己拋入虛空
伊夫・克萊因
1960 年，在巴黎一棟房子的二樓，克萊因縱身一躍的瞬間被攝影師拍攝，刊登在克萊因編輯的、只出版一天的報紙上。而現在這份名為《星期日》的 1960 年 11 月 27 日孤版報紙躺在巴黎龐畢度中心六樓的展室裡，克萊因瞬間飛躍的照片則懸掛在龐畢度中心的外牆上。

反映社會環境的規約，藝術家正是洞察到精神在種種社會關係中的動向，從而提取其行為使情感自然的與環境、人、事、物發生關係，將它鮮明地呈現在觀者面前，並讓大眾對其重新審視。

　　相較於傳統繪畫、傳統雕塑，行為藝術更加強調、注重藝術家行為過程的意義，而非行為的結果。行為藝術如同地景藝術，但更加強調藝術發生的「當下」，當身體亦或是生命成為了藝術的一部分，那麼每一瞬間藝術都同時在消失，它所具有的機遇性、偶發性和一次性特徵，使之成為距離商業化與體制化最遠的藝術，這也是行為藝術與劇場的表演藝術最大的不同，行為藝術的實驗性與前衛性開拓了藝術精神更為廣闊的天空。

▼ **如何向死兔子解釋繪畫 波伊斯**

約瑟夫·波伊斯是被公認為 20 世紀 70、80 年代歐洲前衛藝術最具影響力的領導人，他以行為藝術而廣為人知。圖中是其最為著名的作品《如何向死兔子解釋繪畫》。他認為這個表演是關於語言和思想，以及動物意識問題的複雜圖示。

塒鴉藝術

「塗鴉」的英文「Graffiti」源於希臘文的「Graphein」，字典裡的解釋是：在公眾牆壁上塗寫的圖畫或文字，通常含幽默、猥褻或政治內容。它遊走在法律與藝術之間，但誰都不能否認它們的存在價值。

較為普遍的觀點認為，塗鴉的形成是在20 世紀 60 年代的中後期，最初人們在地下鐵的車廂內外作畫，借著地鐵傳播他們的聲音和想法，或者由特殊的字形和陰影用法，區分不同的地盤和訊息。

▼ 巴斯奎特的作品

1971 年，《紐約時報》介紹了「塗鴉」以及一位留下「TAKI183」標誌的年輕人，從此，紐約城的塗鴉運動大肆蔓延，成群的塗鴉者湧現，他們多是低下階級的年輕人、西班牙裔或是黑人。他們借噴漆宣洩不忿，紐約地鐵彷彿成了一個流動的塗鴉展覽會，但他們的做法並未得到當時紐約市政府

的認同，而被視為一種「污染」、非法的行動。

　　直到 1972 年，一群塗鴉藝術家成立塗鴉藝術家聯盟「UGA」，並邀請塗鴉高手在紐約大學中一面披覆著紙的牆上作畫，塗鴉才真正開始被視為一種合法的藝術。

　　在藝術史上，只有為極少數的塗鴉藝術家形成了自己獨特而固有的風格，並得到了藝術界的公認，其中最具代表性的是讓・蜜雪兒・巴斯奎特（Jean-Michel Basquiat, 1960 ～ 1988 年）與基斯・哈林（Keith Haring, 1958 ～ 1990 年）。

　　與哈林相比，巴斯奎特真正在街頭的繪畫時間並不長，對塗鴉藝術的影響也沒有哈林那麼深遠，但他短暫的生命是和塗鴉藝術緊緊相連的。巴斯奎特的作品一直處於一種自言自語、難以闡釋的狀態，畫面中充斥著兒童般稚拙的線條，不知所云的文字堆砌。他所畫的人物通常是扁平的、正面的，輪廓簡單，而且裸露著部分骨骼和器官。並且，巴斯奎特還常以

▶ 巴斯奎特的作品

1960 年，巴斯奎特（Jean-Michel Basquiat,1960-1988 年）出生在美國黑人最多的布魯克林區，二十歲出頭時，他就已經是一名非常成功的職業藝術家，並被視為當時藝術圈中的一位重要人物，卻由於吸毒過量早早地告別了人世。

一個簡單圖形代表他自己，這個形象塗滿顏料，只剩下雙眼跟嘴巴是空白的。

而哈林的塗鴉藝術的強大吸引力，來自於他為當代所創造的怪異而敏銳的圖像體系：發光的孩童、狂吠的惡狗、漂浮的十字、金字塔、太空船、同性戀、吸毒者、電腦、飛碟、圖騰、心臟、美圓，這些隨意、詼諧的符號，在哈林的塗鴉中一再重現。

塗鴉藝術家們從大樓外牆、地鐵站、樓梯間等地點都可以在上面創作。創作風格也非常地多元，有人認為塗鴉是一種藝術形式，但也有些人卻完全不認同，他們平鋪直敘、大膽鮮明的創作，展現了無窮的生命力、欲望和反抗，也成為了美術館展覽和畫廊之外的當代藝術形式。

▼ 基斯 · 哈林的作品

影像藝術

人類科技技術的進步往往會帶來藝術上的巨大變革，比如透視學和幾何學的發展，影響了文藝復興時期的繪畫；礦物和油料的提練技術，影響了北部歐洲明朗而富有層次的油畫風格；機器生產的顏料和光學的研究成果，促成了光影寫生

和印象派的發展。在 20 世紀，藝術和科學技術之間最大的發展，就是影像技術豐富了藝術語言。

影像藝術是以影像作為媒介進行觀念性的藝術創作，包括錄像藝術、電腦藝術和新起的網路藝術等。它與電影、電視不同，影像藝術不是故事性的、文學性的創作，也沒有報導、宣傳等實際目的。在整個 20 世紀，藝術家除了使用影像策錄的方式將稍縱即逝的行為藝術、地景藝術有效的做記錄之外，也將攝影、電視與電影膠片從流行文化改造成藝術創作媒介。

例如攝影，藝術家各種技術手法，將攝影發展成為獨特的藝術形式，從而出現了超現實主義的攝影，攝影脫離了功能，取而代之的是以有限的器材來做無限的創造。而隨著電視技術與公共傳媒的迅速發展，一些藝術家結合電視的電子媒介特性，製作出和大眾電視節目截然不同的前衛

▼ 基斯‧哈林的作品

基斯‧哈林（Keith Haring,1958 ～ 1990 年）在賓夕法尼亞州的庫茨鎮長大。1978 年，他在紐約藝術學校接受正規的藝術訓練，在 1984 年將創作搬到街頭牆面，用顏料塗鴉時，他的名字已廣為人知，到後來進入畫廊和博物館，再到死於愛滋病時，他的塗鴉藝術已得到國際公眾的讚賞。

影像作品。此外，部分藝術家還將影像藝術與裝置藝術相結合，韓裔美國藝術家白南准是其中具有代表性的人物。

從80年代開始，影像藝術在各種國際藝術大展上出盡風頭，它以新技術的強大威力，以傳統媒體無法抗衡的敏感性、綜合性、互動性和強烈的現場感，日新月異且不斷進步的媒體科技，使得影像藝術在挑戰視覺呈現上不斷有突破空間，成為與傳統藝術、裝置藝術並駕齊驅的主要藝術形式。

女性主義藝術

談論到當今藝術的發展潮流時，關於女性主義藝術已逐漸成為一個不可遺漏的部分。女性主義藝術是在二十世紀60年代以來，在西方藝術界出現的一個重要的藝術潮流，1971年，琳達·諾克林（Linda Nochlin, 1931年～）在《藝術新聞》上發表了《為什麼沒有偉大的女藝術家？》一文，這是女性主義首次在藝術史中發起的挑戰。

女性主義藝術不是凡由女性

▼電子大提琴 白南准

圖為白南准最廣為人知的影像裝置作品，1971年與女音樂家夏洛特·穆曼合作的《電子大提琴》。在此作品中，穆曼用琴弓「演奏」著一個用電視螢幕製成的提琴，螢幕中播放著預先錄製好的、穆曼正在演奏「電視提琴」的同步錄影。

完成的作品都屬於其範疇，它起源於西方的女權運動，反映了一些女性理論家和藝術家，要求改變以男性為主導的文化現象，以重新認識女性自身和兩性與文化之間的關係。確切地說，它是從第二次婦女運動浪潮中發展出來的。女性主義藝術涉及一系列與性別、身分、傳統、習慣相關，與歷史社會無法分割的問題。

　　1970 年美國女性藝術家茱蒂‧格洛維茨，將其名字中的夫姓去掉，改用出生地芝加哥為姓（Judy Chicago,1939 年～），以表示對於受男性支配的社會和意識形態的脫離和反抗，並開始了作為女性藝術家的創作歷程。茱蒂‧芝加哥的這一舉動被視為女性藝

▲ 無題 辛蒂 ‧ 謝爾曼

圖中謝爾曼於 1985 年創作的《無題 155 號》，奇異的用光和各類的道具創造了一個顯然虛假，但卻令人不安和恐怖的形象，儘管它是假的、玩笑般的和人造的。

▼ 無題電影劇照系列 辛蒂 ‧ 謝爾曼

1977 年底，辛蒂 ‧ 謝爾曼開始《無題電影劇照》的拍攝。她套用 20 世紀 50 年代的電影黑白效果，在這些尺寸不大的照片中，扮演眾多影片中的婦女形象，隱喻著人們對女性不同的欲望和女性的自我定位。

▲ 晚宴 茱蒂 · 芝加哥

《晚宴》的餐桌上書寫著
九百九十九個女性的名
字，而周圍是三十九個西
方歷史上頗具影響力的女
性的位置。它完整地展現
著茱蒂的女性主義藝術觀
念，揭露了女性成就不斷
被歷史抹滅的事實。

▶ 女人一定要裸體
才能進入大都會博物館
嗎？ 游擊隊女孩

「游擊隊女孩」又被譽為
「一個女性主義藝術的地
下部隊」。她們頭戴大猩
猩面具在各種場合與媒體
上公開亮相，攻擊紐約藝
術圈忽視女性的不平現
象。這是她們最著名的海
報，其原型便是安格爾著
名的《宮女》。

術運動誕生的象徵，而她最廣為
人知的作品，是在 1975 至 1979
年主持創作的大型裝置藝術作品
《晚宴》。作品使用了多種與女性
相關的元素，如「三角形」這一
女性生殖器的象徵符號，尤其是
在餐桌的菜盤中，盛滿的不是美
味佳餚，而是類似花卉的女性生
殖器的裝飾圖案，令所有觀者都為之震驚。

　　同時，也有些女性主義藝術家，以更通
俗的媒介和明確語言介入公眾生活。「游擊
隊女孩」（Guerrilla Girls）便是其中最具代
表性的群體。游擊隊女孩由一群匿名女藝術
家、作家和電影製片人組成，她們在公開露
面時身著短裙、長襪和高跟鞋，頭戴猩猩面
具，至今也少有人知道她們的真實身分。

　　1985 年，在紐約現代藝術館舉行的一次
大型國際藝術回顧展時，游擊隊女孩首次以
示威方式發表自己的言論。她們指出，在參

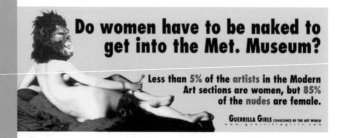

展的一百六十九名藝術家中，只有十三名女性，這充分說明了社會和藝術界對女性的偏見和不公平態度。至此以後，游擊隊女孩不斷地透過海報、廣告和宣傳小冊子等形式，抗議藝術界的性別歧視和種族歧視。

　　女性主義的藝術家們試圖打破傳統以來男性思維一統天下的局面，以藝術行為、文學、行動去揭示長期以來被男性視點壓制及邊緣化的女性真實感受，並希望獲得社會的廣泛認同。

新繪畫

　　80 年代傳統繪畫在受到長時間的冷落後，又以鮮活而嶄新面貌復甦。新繪畫（Neo expressionism）是 1970 年代末至 1980 年代中期，在美國、義大利、德國等地流行的具象繪畫風格總稱。

　　它首先發端於歐洲的德國新表現主義，繼而迅速衍化為一個國際性的藝術運動，並根據不同的國別和地區，被冠以各種不同的名稱，如義大利的超

▼ **熟睡德裸女 II
盧西恩‧佛洛依德 油畫**
在德國出生的英國畫家盧西恩‧佛洛依德，是心理學大師佛洛依德的孫子，他的畫作如實的展露著模特兒赤裸身體的所有細節，讓觀者十分尷尬。

▼ 軍帽 呂佩爾茲

呂佩爾茲的作品不回避政治，不回避歷史，他冷靜、大膽地面對當時分裂的日爾曼民族和納粹時期，他把納粹的一些標誌和象徵移用於自己的作品裡，創造了極為獨特而令人震驚的畫面，充滿隱喻和象徵。

前衛派、英國的新精神、法國的新自由、美國的新意象等。在全面論述這個國際性的繪畫現象時，很難從中找出一個普遍適用的名稱，這些藝術家的作品具有某種共通性，但並非是在風格上有顯而易見的統一感。縱觀歐美各國的新繪畫作品，無論從其風格樣式還是主題內容來說，都具有明顯的國別和地區性特徵。

鑒於這個複雜情況，英國藝術理論家戈弗雷在其《新形象》一書中使用了「新繪畫」這個的名詞。

義大利的超前衛藝術家們（La Transavanguardia Italiana），在主題上回避具體的現實問題，「超前衛」一詞，是指藝術家能在藝術史中隨意「漫遊」，借鑒風格或現成的規律，並且重新以自己選擇的任何手法來再次混合這些風格。

美國的新繪畫畫家主要繼承了本國普普藝術的傳統，從日常生活和大眾傳播文化中直接吸收創作素材，使畫面充滿著生命力。

◀ 食橘者 II 巴塞里茲

巴塞里茲以顛倒的形式展示作品成名，飽滿純熟的色彩與遒勁有力的自由筆觸亦是其特色。

他們把具象與抽象、現實與荒誕、純藝術與大眾傳播媒介同時並用，以增強畫面感染力。作品既重視感情的宣洩，又注意理性觀念的表達。企圖恢復神話性、原始性、歷史性、情愛、國家等傳統主題。於是，除了強烈傾向訴諸激烈直接的具象表現外、表現媒體都選擇繪畫和雕刻，而且作品都偏大型化。

　　在新繪畫中，寫實的具象繪畫的發展是其中不可忽視的重要成分。一些傳統的寫實主義畫家被重新認識，除英國的佛洛依德外，法國的巴爾蒂斯（Balthus, 1908～2001年）是其中不可忽視的人物，畢卡索曾將他譽為「20世紀最偉大的畫家」。巴爾蒂斯從未打算從現實以外選取題材，他毅然採用了傳統的具象藝術語言，以世人熟悉的形象，表現他

▼ **壞男孩 費謝爾**

費謝爾是一個以獨特的繪畫題材而壓倒一切的畫家，他喜歡描繪人類生理和心理上的最隱私處。在他所畫的《壞男孩》中，誇張的女人體姿勢近乎於驚世駭俗，加上背對觀者的男孩的模糊身影，使整個畫面變得十分微妙。畫面所傳達出的窺淫癖、亂倫的暗示，令人深感不安。

個人心目中的世界。他質樸地描繪著現實，而這個現實似淺而深，似是而非，貌似庸常卻處處暗藏玄機。

進入 90 年代以後，新繪畫運動的特徵已經逐漸淡化，在後現代思潮的影響下，更多新一代的藝術家不斷湧現。

參與式藝術

參與式藝術（Participatory art）顧名思義即是需要有「人」的參與所形成的藝術，並以社會現象與議題做為藝術創作的內容，其藝術形式多元且開放，如表演、劇場、雕塑、肢體舞蹈、裝置藝術、社會實驗、工作坊、社區建設計劃、聲音藝術…等，都可以是參與式藝術的一環。

參與式藝術為的是希望把藝術帶出美術館、畫廊或劇院，並打破藝術家崇高的地位，瓦解與

▲ 凝視 克萊門特

克萊門特的作品描繪的大多是人像，而這些人物往往呈現奇異怪誕的表情與姿態。這些人像使克萊門特的作品帶有一種自我寫照的色彩，他還特別突出地表現人物的某些器官，使作品具有某種難以言喻、曖昧不清的超現實意味。

◀ 未耕作的風景 庫基

庫基的風景畫中有大量的骷髏頭，它們以虛幻和堆積的方式呈現，表現出要在不可遏制的運動中剷除生命之根，以及對死亡的渴望。庫基的畫面似乎是處在波動不安中運動，這種運動形式將他筆下的風景陷入一場巨大的混亂之中，宛如一場災難的預言。

觀者之間的高牆，並鼓勵任何人參與其中，讓藝術直接融入社會生活。

　　例如藝術家李明維的《魚雁計劃》、《補裳計劃》、《晚餐計劃》等。在《晚餐計劃》中他以抽籤的方式邀請觀眾來到他的餐桌前一同享用晚餐，觀者「走進」了他的作品中，任何言談、行為、話語都成為了其作品不可或缺的一部份，也就是說，當民眾的參與缺席了，作品便不會展生。

　　在參與式藝術中，藝術成為了某種中介，介入了現實，它不一定得生產物件式作品或展覽，近年來此類藝術實踐結合社區、社群以及社會運動，以藝術的力量合作和聯結不同的團體，以發揮更廣泛的影響。參與式藝術劃破了美術館與日常生活、藝術家與觀者、藝術與現實之間對立的位置，以行動、藝術計劃來直接面對觀者，為的是提出更多藝術的可能與想像，也直接用藝術建築了現實社會環境的共構關係。

▼ **晚餐計畫 李明維 2015 年 圖片由台北市立美術館提供**

What' s Art
藝術的歷史（下）

作　　者：許汝紘、黃可萱
封面設計：黃聖文
總　編　輯：許汝紘
編　　輯：孫中文
美術編輯：婁華君
總　　監：黃可家
發　　行：許麗雪
出　　版：信實文化行銷有限公司
地　　址：新北市汐止區新台五路一段 99 號 15 樓之 5
電　　話：（02）2697-1391
傳　　真：（02）3393-0564
網　　址：www.cultuspeak.com
信　　箱：service@cultuspeak.com

印　　刷：威鯨科技有限公司
總　經　銷：聯合發行股份有限公司
香港經銷商：香港聯合書刊物流有限公司

2018 年 10 月 初版
定價：新台幣 450 元
著作權所有‧翻印必究
本書圖文非經同意，不得轉載或公開播放
如有缺頁、裝訂錯誤，請寄回本公司調換

國家圖書館出版品預行編目（CIP）資料

藝術的歷史 / 許汝紘,黃可萱編著. --
初版. -- 新北市 : 信實文化行銷,
2018.10
　　面；　公分. -- (What's art)
ISBN 978-986-96932-1-9(下冊:平裝)
1.藝術史
909.1　　　　　　　107015396

THE HISTORY
OF ART

THE
HISTORY
OF ART